超易上手

小号
入门教程

胡柏枝 胡劲 编著

全国百佳图书出版单位
化学工业出版社
·北京·

参编人员

王迪平　胡柏枝　胡　劲　唐文通　唐联斌　程　操　成　剑　张剑韧　赵石平
刘　军　卜文风　何　军　吴　莎　吴国志　周银燕　刘振华　许三求　禹文燕
赵景行　饶世伟　王清河　蒋映辉　王卫东　刘金萍　何　飞　唐红群　齐赞美

图书在版编目（CIP）数据

超易上手：小号入门教程/胡柏枝、胡劲编著．
北京：化学工业出版社，2017.10（2024.11重印）

ISBN 978-7-122-30625-8

Ⅰ．①超…　Ⅱ．①胡…②胡…　Ⅲ．①小号—吹奏法—教材
Ⅳ．①J621.66

中国版本图书馆数据核字（2017）第225535号

本书音乐作品著作权使用费已交中国音乐著作权协会。

责任编辑：李　辉　田欣炜　　　　　　　策　划：丁尚林
封面设计：尹琳琳

出版发行：化学工业出版社（北京市东城区青年湖南街13号　邮政编码：100011）
印　　装：涿州市般润文化传播有限公司
880mm×1230mm　1/16　印张15　2024年11月北京第1版第7次印刷

购书咨询：010-64518888　　　　　　　　售后服务：010-64518899
网　　址：http://www.cip.com.cn
凡购买本书，如有缺损质量问题，本社销售中心负责调换。

定　价：49.80元　　　　　　　　　　　　　　　　　　　版权所有　违者必究

目　录

第一章　基础知识 ……………………………………………………………………（1）

第一节　认识小号 ……………………………………………………………………（1）

　　一、小号简史 ………………………………………………………………………（1）

　　二、小号的种类及形式 ……………………………………………………………（1）

　　三、小号结构图解 …………………………………………………………………（2）

　　四、小号指法表 ……………………………………………………………………（2）

　　五、小号固定调与首调指法比对 …………………………………………………（4）

第二节　学习小号的基本要求及方法 ………………………………………………（5）

　　一、呼吸 ……………………………………………………………………………（5）

　　二、口型 ……………………………………………………………………………（5）

　　三、号嘴的位置 ……………………………………………………………………（6）

　　四、演奏姿势 ………………………………………………………………………（6）

　　五、发音方法 ………………………………………………………………………（7）

第三节　基础乐理知识 ………………………………………………………………（7）

　　一、五线谱 …………………………………………………………………………（7）

　　二、简谱 ……………………………………………………………………………（10）

第二章　基础练习 ……………………………………………………………………（12）

第一节　五线谱部分 …………………………………………………………………（12）

　　一、长音练习 ………………………………………………………………………（12）

　　二、吐音练习（单吐）……………………………………………………………（14）

　　三、连音练习 ………………………………………………………………………（19）

　　四、切分音练习 ……………………………………………………………………（21）

　　五、附点音符练习 …………………………………………………………………（23）

　　六、十六分音符练习 ………………………………………………………………（24）

　　七、三连音练习 ……………………………………………………………………（29）

　　八、$\frac{6}{8}$ 拍练习 ………………………………………………………………………（32）

　　九、大、小调音阶及琶音练习 ……………………………………………………（34）

　　十、半音阶练习 ……………………………………………………………………（41）

十一、音程练习（二度～八度）……………………………………………………（45）
　　十二、装饰音练习……………………………………………………………………（48）
　　十三、双吐、三吐练习………………………………………………………………（59）
　第二节　简谱部分……………………………………………………………………（66）
　　一、长音练习…………………………………………………………………………（66）
　　二、吐音练习（单吐）………………………………………………………………（69）
　　三、连音练习…………………………………………………………………………（74）
　　四、切分音练习………………………………………………………………………（77）
　　五、附点音符练习……………………………………………………………………（78）
　　六、十六分音符练习…………………………………………………………………（80）
　　七、三连音练习………………………………………………………………………（84）
　　八、$\frac{6}{8}$拍练习……………………………………………………………………（87）
　　九、大、小调音阶及琶音练习………………………………………………………（89）
　　十、半音阶练习………………………………………………………………………（90）
　　十一、音程练习（二度～八度）……………………………………………………（91）
　　十二、装饰音练习……………………………………………………………………（95）
　　十三、双吐、三吐练习………………………………………………………………（104）

第三章　乐曲部分……………………………………………………………………（110）
　第一节　经典独奏曲…………………………………………………………………（110）
　　1. 瑶族舞曲（节选）…………………………………………………………………（110）
　　2. 茉莉花………………………………………………………………………………（112）
　　3. 牧歌…………………………………………………………………………………（113）
　　4. 猜调…………………………………………………………………………………（114）
　　5. 摇篮曲………………………………………………………………………………（115）
　　6. 小将军………………………………………………………………………………（116）
　　7. 愉快的行列…………………………………………………………………………（118）
　　8. 那波里舞曲…………………………………………………………………………（120）
　　9. 威尼斯狂欢节………………………………………………………………………（121）
　　10. 金婚曲……………………………………………………………………………（123）
　　11. 幽谷乐园…………………………………………………………………………（124）
　　12. 阿拉木汗…………………………………………………………………………（126）
　　13. 共产儿童团主题变奏曲…………………………………………………………（127）
　　14. 协奏曲第三首……………………………………………………………………（129）

第二节 重奏曲 …………………………………………………………………………（131）
 1. 圣歌 ……………………………………………………………………………（131）
 2. 摇篮歌 …………………………………………………………………………（132）
 3. 旋律1 ……………………………………………………………………………（132）
 4. 旋律2 ……………………………………………………………………………（133）
 5. 旋律3 ……………………………………………………………………………（133）
 6. 莫扎特的旋律 …………………………………………………………………（134）
 7. 小夜曲 …………………………………………………………………………（135）
 8. 贝多芬的旋律 …………………………………………………………………（136）
 9. 格列特里的旋律 ………………………………………………………………（137）
 10. 阿拉伯歌曲 ……………………………………………………………………（138）
 11. 罗马舞曲 ………………………………………………………………………（139）
 12. 浪漫曲 …………………………………………………………………………（140）
 13. 进行曲 …………………………………………………………………………（141）
 14. 无言的悲哀 ……………………………………………………………………（143）
 15. 猎狮 ……………………………………………………………………………（144）
 16. 西班牙皇家进行曲 ……………………………………………………………（145）
 17. 乡村婚礼 ………………………………………………………………………（146）
 18. 露营歌 …………………………………………………………………………（147）
 19. 欢庆生日 ………………………………………………………………………（148）
 20. 德国歌曲 ………………………………………………………………………（148）
 21. 威尼斯狂欢节 …………………………………………………………………（149）
 22. 波莱罗舞曲 ……………………………………………………………………（150）
 23. 晚间祈祷 ………………………………………………………………………（151）
 24. 燃烧的激情 ……………………………………………………………………（152）
 25.《大马士革之花》圆舞曲 ………………………………………………………（154）
 26. 猎狐人 …………………………………………………………………………（156）

第三节 最新流行金曲 ……………………………………………………………………（158）
 1. 斑马 斑马 ………………………………………………………………………（158）
 2. 不将就 …………………………………………………………………………（159）
 3. 成都 ……………………………………………………………………………（160）
 4. 梨花又开放 ……………………………………………………………………（161）
 5. 宠爱 ……………………………………………………………………………（162）
 6. 春天里 …………………………………………………………………………（164）
 7. 匆匆那年 ………………………………………………………………………（166）

8. 当你老了 …………………………………………………………………………………（168）

9. 记得 ……………………………………………………………………………………（169）

10. 江南 …………………………………………………………………………………（170）

11. 玫瑰 …………………………………………………………………………………（171）

12. 那片海 ………………………………………………………………………………（172）

13. 默 ……………………………………………………………………………………（174）

14. 南方姑娘 ……………………………………………………………………………（175）

15. 你是我心爱的姑娘 …………………………………………………………………（176）

16. 逆战 …………………………………………………………………………………（178）

17. 陪你度过漫长岁月 …………………………………………………………………（180）

18. 你在终点等我 ………………………………………………………………………（182）

19. 漂洋过海来看你 ……………………………………………………………………（183）

20. 平凡之路 ……………………………………………………………………………（184）

21. 青春修炼手册 ………………………………………………………………………（186）

22. 青花瓷 ………………………………………………………………………………（188）

23. 少年锦时 ……………………………………………………………………………（190）

24. 天路 …………………………………………………………………………………（192）

25. 全世界谁倾听你 ……………………………………………………………………（194）

26. 唯一 …………………………………………………………………………………（195）

27. 小幸运 ………………………………………………………………………………（196）

28. 我要你 ………………………………………………………………………………（198）

29. 新不了情 ……………………………………………………………………………（199）

30. 演员 …………………………………………………………………………………（200）

31. 烟花易冷 ……………………………………………………………………………（202）

32. 一千年以后 …………………………………………………………………………（203）

第四节 简谱经典乐曲 ……………………………………………………………………（204）

1. 鸿雁 ……………………………………………………………………………………（204）

2. 父亲 ……………………………………………………………………………………（205）

3. 因为爱情 ………………………………………………………………………………（206）

4. 红豆 ……………………………………………………………………………………（207）

5. 风吹麦浪 ………………………………………………………………………………（208）

6. 稳稳的幸福 ……………………………………………………………………………（209）

7. 好久不见 ………………………………………………………………………………（210）

8. 时间都去哪了 …………………………………………………………………………（211）

9. 如果云知道 ……………………………………………………………………………（212）

10. 冰雨 …… （213）
11. 天意 …… （214）
12. 会呼吸的痛 …… （215）
13. 把悲伤留给自己 …… （216）
14. 没那么简单 …… （217）
15. 如果没有你 …… （218）
16. 天天想你 …… （219）
17. 城里的月光 …… （220）
18. 美丽的神话 …… （221）
19. 千千阙歌 …… （222）
20. 飘雪 …… （223）
21. 至少还有你 …… （224）
22. 有多少爱可以重来 …… （225）
23. 单身情歌 …… （226）
24. 只要你过得比我好 …… （227）
25. 月亮代表我的心 …… （228）
26. 白天不懂夜的黑 …… （229）
27. 突然好想你 …… （230）
28. 浪人情歌 …… （231）
29. 夜夜夜夜 …… （232）

第一章 基础知识

第一节 认识小号

一、小号简史

小号属于铜管乐器,起源于欧洲,有着几千年的悠久历史。远在太古时代,人们就已经懂得用兽角和贝壳之类的东西来吹奏发音,后来人们学会用金属打造成和兽角形状相似的各种乐器,在作战、打猎和祭祀时使用,古代狩猎时用的号角,可以说就是小号的祖先。后来人们就把它专门用做战争时的信号喇叭或宫廷里的礼号了。

近几百年来,小号经过了多次改制,逐渐从直的变成了美观的弯曲形状,从自然小号逐步发展为伸缩小号、带键小号,直到1790年前后由英国人克莱杰发明了用一个活塞能奏出两个调的小号。人们根据这种方法,增添了第二个活塞,使得小号能吹出自然音阶中的七个音,最后加上了第三个活塞,才演变成像今天这样完美的三活塞小号,将音列中所有空白地方都填充起来,形成一个半音音列。

小号音色明亮、高亢、辉煌,并极具表现力。它可以演奏快速、活泼、轻巧、技巧性很高的音乐作品,也可以演奏优美、抒情、富于歌唱性的小夜曲,还能演奏具有鲜明的节奏性和色彩性的爵士音乐。正由于它超强的适应性与可塑性才在交响乐队、管乐队中占有极其重要的位置,同时它早已作为一种独奏乐器活跃在各种音乐会上。因此小号倍受人们的喜爱与欣赏。

二、小号的种类及形式

在我国常用的小号有♭B调、C调、♭E调,但大部分都使用♭B调小号。小号有三个基本活塞,活塞又分为立式与回旋式两种,我们大多都使用立式。

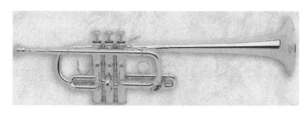

(D调小号)

(♭E调小号)

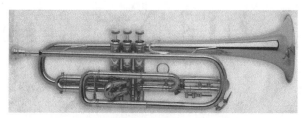

(F调小号)

(♭B调小号)

三、小号结构图解

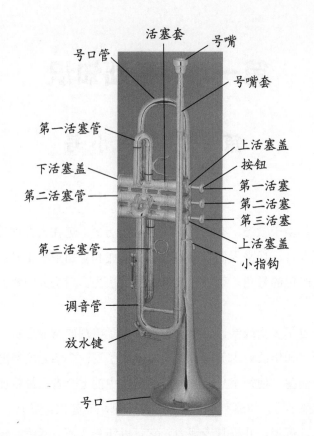

四、小号指法表

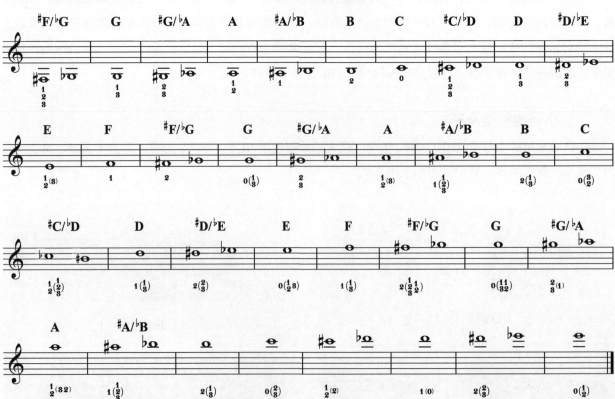

注：指法表中"0"表示不需要按下按钮；"$\frac{1}{3}$"表示同时按下第一、二、三个按钮；"$\frac{1}{2}$"表示同时按下第一、二个按钮；"$\frac{1}{2}(\frac{1}{3})$"表示前面的音同时按下第一、二个按钮，后面的音表示同时按下第一、二、三个按钮。

为了方便起见，下面例举几种易懂的指法：

1. 自然音阶指法

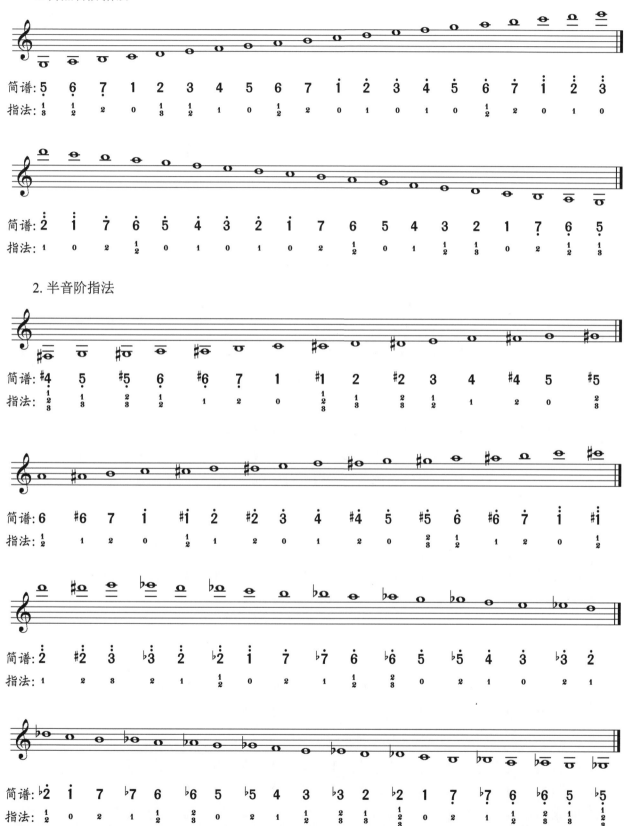

2. 半音阶指法

五、小号固定调与首调指法比对

小号演奏大都使用五线谱（固定调），但也有很多业余爱好者使用的是简谱（首调）。

首调演奏起来方便些，更适合临时换调。如某某单位内部举办歌咏比赛是用乐队伴奏的，在演出前，由于某个演员嗓子不适，需将原定的G调换成F调，用首调换调就容易多了。

为了更进一步搞清楚二者的关系，下面就常用的几种小号固定调和首调作比对：

第二节　学习小号的基本要求及方法

一、呼吸

小号发音是由发音体（嘴唇）的振动引起管内气柱的振动而发音。顾名思义，吹号吹号，要吹才能发音。吹就一定要用气息吹，所以说呼吸很重要。正确地掌握呼吸方法对吹奏小号来说起着决定性的作用哦。

呼吸方法大致分为三种：一是胸式呼吸；二是腹式呼吸；三是胸腹式呼吸。我们认为前两者是生理呼吸，吹小号应采用胸腹式呼吸或腹式呼吸才是最理想的。在吹奏之前要将气吸得很深，然后才能吹得足够长。为了掌握正确的呼吸方法，可做以下几种练习。

（1）两脚分开站立（两脚距离不超过肩的宽度），全身处于自然放松的状态，各个部位的肌肉都不要紧张，然后张嘴吸气，胸腹（纵、横）同时扩张。当感觉到气息吸得很充足后，做好吹奏的口形，集中气流，有力而平稳地吹出来，吹得越远越好。

（2）将一张薄薄的小纸条用手按在墙上，开始吹气后将手松开，用气将纸条吹顶在墙上不掉下来。刚开始练习时，距纸条的距离可能会近一些，顶住的时间会短一些，慢慢练习后就会距离远一些，顶住的时间会长一些。

（3）可以每天在睡觉或起床之前平躺在床上，全身放松做呼吸练习：一是慢吸慢吐；二是快吸快吐；三是慢吸快吐；四是快吸慢吐，反复地练习。

（4）还可以点燃一支蜡烛，站在一定距离的地方，集中气流，将蜡烛慢慢吹灭。

总之，呼吸练习非常重要，一定要坚持，反复地练习，仔细体会吸气呼气的感觉，才能真正掌握正确的呼吸方法。

二、口型

正确的口型应该是先将上下嘴唇自然闭合、对齐，不能将上唇盖住下唇，也不能将下唇包住上唇，或外翘、里包，嘴角两边稍用力夹住，留出一丝小口子，让嘴唇贴住牙。按照以上的要求对着镜子反复进行吹气练习。在吹气时，脸部两边不要鼓腮，下巴保持平坦，上下嘴唇的红肉不要翻挤出来（见下页图），当口型的形态基本稳定后就可以练习号嘴了。切莫将口型仅仅理解为嘴角拉开成类似微笑的状态。

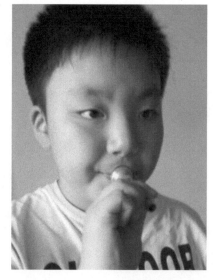
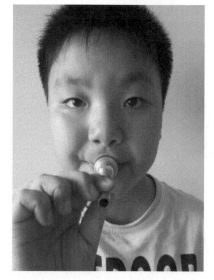

三、号嘴的位置

号嘴的位置也是非常重要的，如掌握不好会导致发音不准，特别是影响音色的美感和高低音的演奏。号嘴应放在嘴唇（纵、横）的正中位置，压在嘴唇的白肉部分（因白肉部分耐力强，还可以充分地让白肉部分得到有效的振动）。

关于号嘴的嘴部位置的比例问题，这的确很难回答，根据时代的不同，也有不同的要求，到目前为止，大致有以下几种：

（1）上唇占三分之一，下唇占三分之二。

（2）上唇占三分之二，下唇占三分之一。

（3）上、下唇各占二分之一。

（4）上唇占五分之三，下唇占五分之二。

我个人倾向第四种。但值得注意的是各人的嘴唇条件都不一样，其嘴唇的振动位置也不一样，放号嘴的位置也只能根据各人的条件来决定。如果你放号嘴的位置既不影响你的发音，也不影响高低音和音色的话，那就是最佳位置，相反就要调整。

对于初学者来说，要尽快找到适合于自己的号嘴位置，然后将它固定下来，不到万不得已，号嘴的位置一旦固定下来之后就不要轻易地随意改动。

四、演奏姿势

左手握住小号的三个活塞筒，大拇指在活塞筒上方，其他四个手指放在活塞筒下方，无名指放入微调管指环内。右手食指、中指、无名指分别放在第1、2、3键上，小指放在小指钩里（也可以悬空），大拇指放在入气管的下方。左手就像个架子，把号轻轻地架着，起到承担小号重量（稳号）的作用。

右手主要起到按键作用。演奏时的姿势一定要端正，无论是站姿还是坐姿都要保持直立状态。

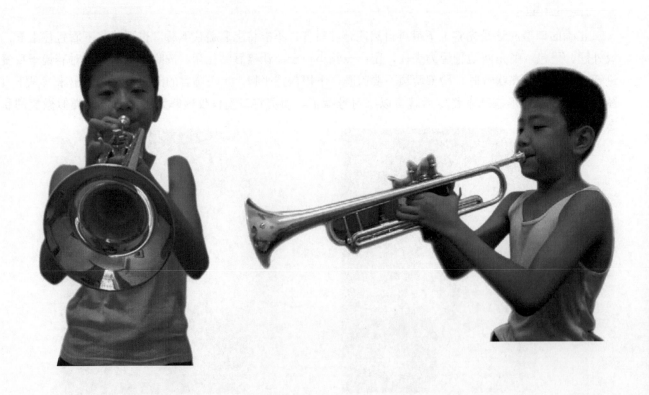

五、发音方法

小号的号嘴、上下嘴唇以及上下门牙,三者组合成一个发音体。在发音之前要做好充分的气息和口型准备。对于初学者来说,有的人立马就能发出声音来,有的人吹得脸红脖子粗也发不出声音来。那是因为他们用了全身的劲和气来吹,把号嘴过分用力压在嘴唇上,导致嘴唇过度紧张,得不到很好的振动,即便发出声音来也是很难听的。相反,嘴唇要放松弛,按照呼吸方法和口型的要求,轻轻地用舌头吐(发)音,当发出声音之后,要尽量吹长、吹稳、吹轻,就这样反复地练习。待有了很好的发音基础和固定的正确口型后就可以练习长音了。

第三节 基础乐理知识

一、五线谱

1. 五线谱的线与间

五线谱的五条线由低到高依次叫做一、二、三、四、五线。由五线所形成的"间",也由低到高依次叫做一、二、三、四间。

例:

为了记录更高或更低的音,在五线谱的上面或下面还要加上许多短线,叫做"加线"。由于加线而产生的间叫"加间"。

例:

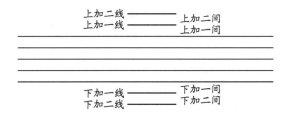

2. 谱号

乐谱中每一行的开端都必须写谱号,小号是高音乐器,使用的是高音谱号,用"𝄞"表示。

例:

3. 音符与休止符

名　称	符　号	时　值 （以四分音符为一拍）	名　称	符　号	时　值 （以四分音符为一拍）
全音符		4拍	全休止符		4拍
二分音符		2拍	二分休止符		2拍
四分音符		1拍	四分休止符		1拍
八分音符		1/2拍	八分休止符		1/2拍
十六分音符		1/4拍	十六分休止符		1/4拍

4. 音符的时值比例

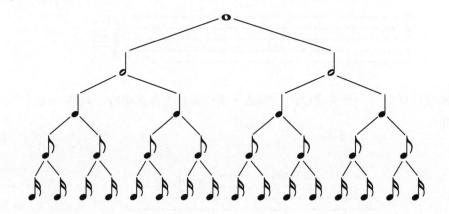

5. 小节线

由一个强拍到下一个强拍之间的部分叫做小节。小节与小节之间的垂直线，叫做小节线，小节线写在强拍前，在乐曲分段和终止处分别用段落线和终止线标记。

例：

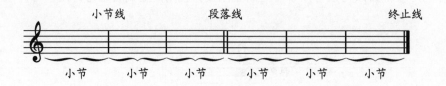

6. 基本音级

乐音体系中，七个有独立名称的音叫做基本音级。基本音级用音名和唱名两种方式标记。

例：

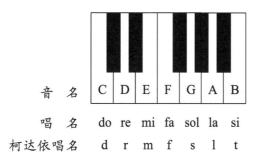

7. 变化音级

由基本音级变化而来的音级，叫做变化音级。变化音级所使用的符号，叫做变音记号。

①升记号（♯）：表示基本音级升高半音。
②降记号（♭）：表示基本音级降低半音。
③重升记号（×）：表示基本音级升高两个半音。
④重降记号（♭♭）：表示基本音级降低两个半音。
⑤还原记号（♮）：表示把已经升高或降低的音还原。

8. 速度记号

速度记号是用来标明音乐进行快慢的记号。

意大利文	名　称	每分钟拍数	意大利文	名　称	每分钟拍数
Grave	庄　板	40	**Andantino**	小行板	69
Largo	广　板	46	**Moderato**	中　板	88
Lento	慢　板	52	**Allegretto**	小快板	108
Adagio	柔　板	56	**Allegro**	快　板	132
Larghetto	小广板	60	**Presto**	急　板	184
Andante	行　板	66	**Prestissimo**	最急板	208

9. 力度记号

记号	中文	记号	中文
f	强	*p*	弱
ff	很强	*pp*	很弱
fff	最强	*ppp*	最弱
mf	中强	*mp*	中弱
cresc. 或 ＜	渐强	*dim.* 或 ＞	渐弱

10. 常用的演奏记号

记号	名称	记号	名称
.	跳音记号	‖: :‖	反复记号
, v	呼吸记号	⌒ ⌣	延长记号
𝄋 D.S.	乐曲段落反复记号	rit.	渐慢记号

二、简谱

1. 音的高低

简谱中，用以表示音的高低及相互关系的基本符号为七个阿拉伯数字。

 1 2 3 4 5 6 7

音名： C D E F G A B

唱名： 多 来 米 发 梭 拉 西

记录高音和低音就在音符上方或下方加上一个圆点，例：高音 $\dot{1}$、$\ddot{1}$；低音 $\underset{.}{1}$、$\underset{..}{1}$ 等。

在音阶中，相邻两音之间的音高距离不是均等的，其中 **3** 与 **4**、**7** 与 **i** 之间为半音关系，其余各相邻两音之间为全音关系。一个全音等于两个半音。

2. 调号

调号是用以确定歌曲、乐曲高度的定音记号。在简谱中，调号是用以确定 1（do）音的音高位置的符号，其形式为 1 = X。例如，当一首简谱歌曲为D调时，其调号就为 1 = D，以此类推。

3. 拍号

拍号是用以表示不同拍子的符号。拍号一般标记在调号的后边。例：1 = G $\frac{2}{4}$、1 = F $\frac{3}{4}$。

拍号是以分数形式标记的，分数线上方的数字（分子）表示每小节的拍数，分数线下方的数字（分母）表示每拍音符的时值。如 $\frac{2}{4}$ 拍子中的"2"表示每小节两拍，"4"表示以四分音符为一拍，即表示以四分音符为一拍，每小节有两拍。如 $\frac{3}{8}$ 即以八分音符为一拍，每小节三拍，以此类推。

4. 各种音符及时值

名 称	音 符	时 值（以四分音符为一拍）
全音符	X − − −	4 拍
二分音符	X −	2 拍
四分音符	X	1 拍
八分音符	X̲	$\frac{1}{2}$ 拍
十六分音符	X̳	$\frac{1}{4}$ 拍
三十二分音符	X̤̳	$\frac{1}{8}$ 拍

5. 附点音符

在简谱中，加记在单纯音符的右侧、使音符时值增长的小圆点，称为附点。加记附点的音符称为附点音符。附点本身并无一定的长短，其长短由前面的单纯音符来决定。附点是前面单纯音符时值的一半。

例：

附点四分音符：X· = X + X

附点八分音符：X· = X + X

6. 休止符

在乐谱中表示音乐休止（停顿）的符号称为休止符。简谱的休止符用"**0**"表示。

名　称	休 止 符	时　值 （以四分音符为一拍）
全休止符	**0　0　0　0**	停4拍
二分休止符	**0　0**	停2拍
四分休止符	**0**	停1拍
八分休止符	**0**	停$\frac{1}{2}$拍
十六分休止符	**0**	停$\frac{1}{4}$拍
三十二分休止符	**0**	停$\frac{1}{8}$拍

7. 简谱中常用的提示记号

（1）速度记号

	名　称	每分钟拍数		名　称	每分钟拍数
慢 速	庄　板	40～42	中速	小行板	72～80
	广　板	44～46		中　板	88～96
	慢　板	50～54	快速	小快板	104～108
	柔　板	56～58		快　板	112～132
	小广板	58～63		急　板	138～152
中速	行　板	66～69		最急板	160～184

变化速度有渐慢、转慢、渐快、原速、速度自由。

（2）力度记号

记　号	中　文	记　号	中　文
f	强	*p*	弱
ff	很强	*pp*	很弱
fff	最强	*ppp*	最弱
mf	中强	*mp*	中弱
cresc. 或 <	渐强	*dim.* 或 >	渐弱

第二章　基础练习

第一节　五线谱部分

一、长音练习

长音练习是很重要的，一定要坚持。要吹准、吹稳、吹轻。

音符上面的"⌒"为延长记号，小节线上面的"V"为换气记号，音符下面的数字为指法。

全音符练习

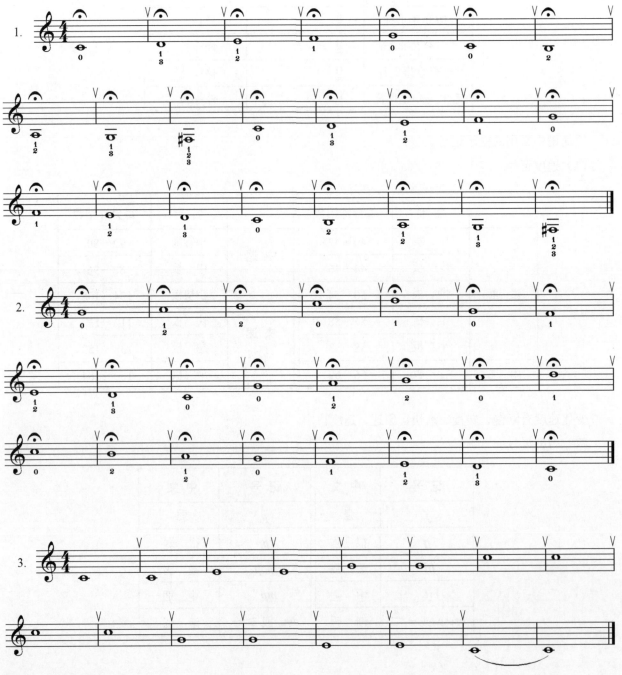

二分音符练习

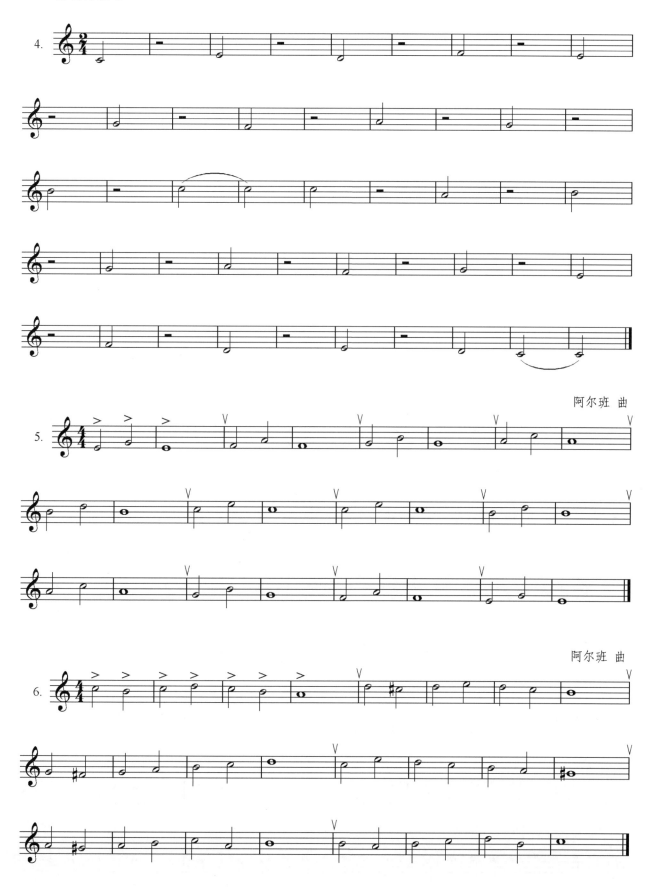

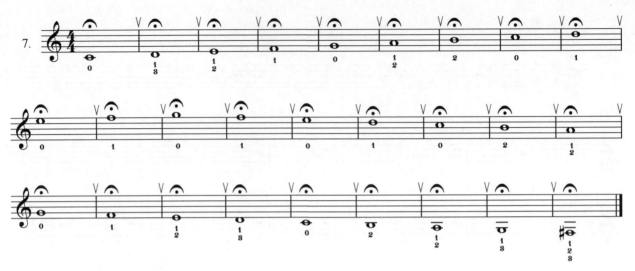

二、吐音练习（单吐）

吐音是小号的一个重要的技能，吐音演奏的好坏直接关系到音准、强弱、速度和弹性等几个方面的音乐表现。在练习吐音时要用气息带动舌头，音头不要太硬。一般由慢练开始，再逐步加快，要求每个音吐得准确、清楚和干净。

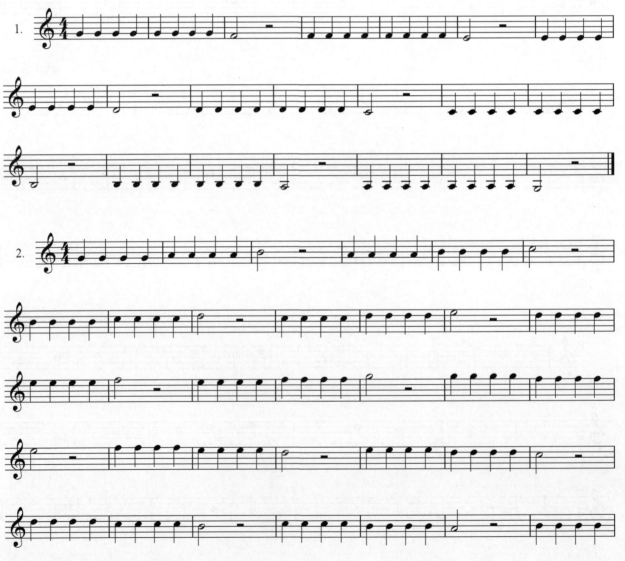

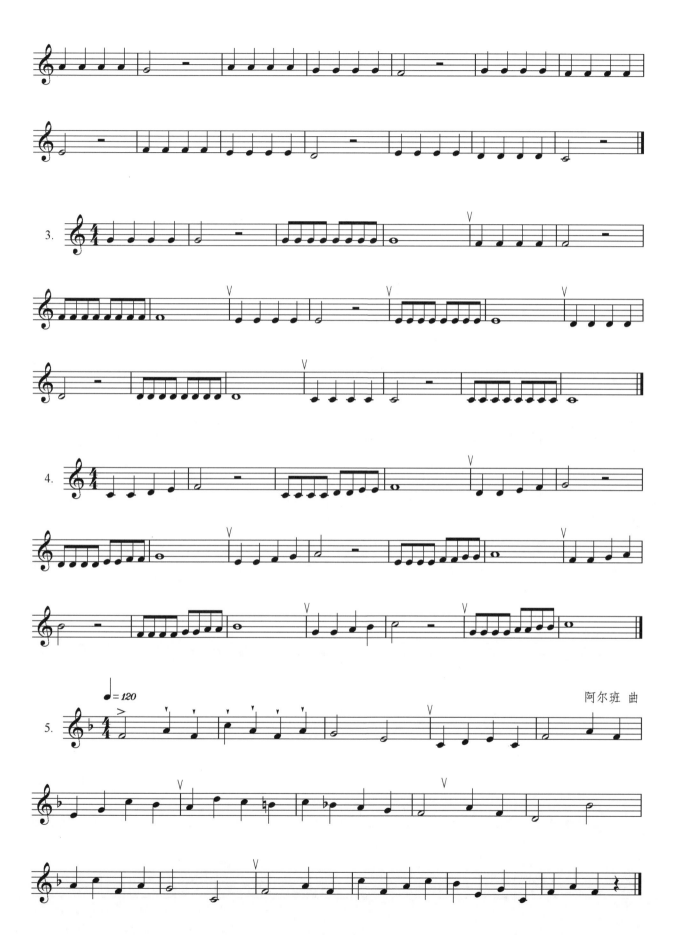

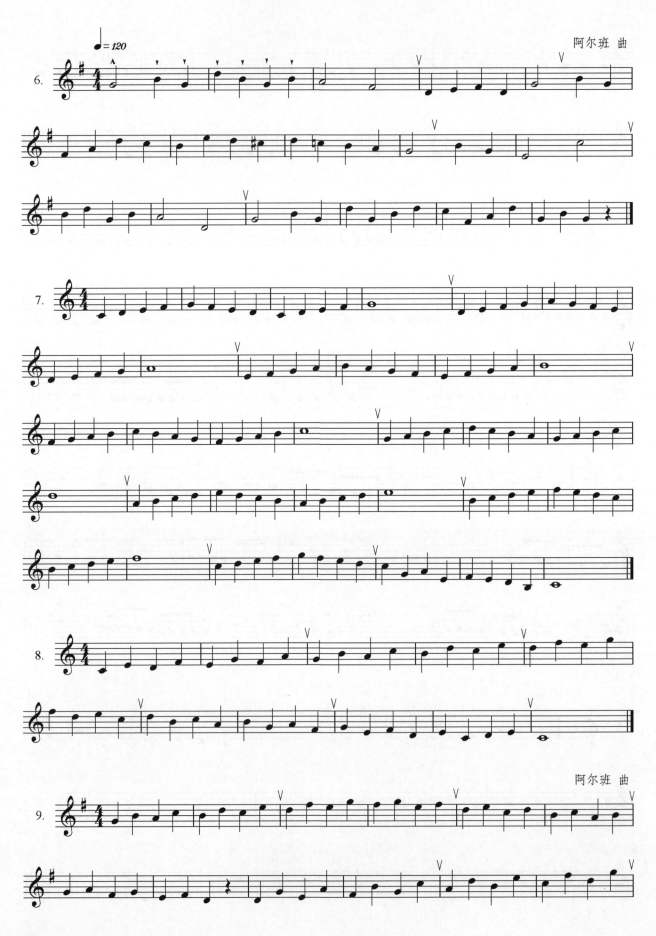

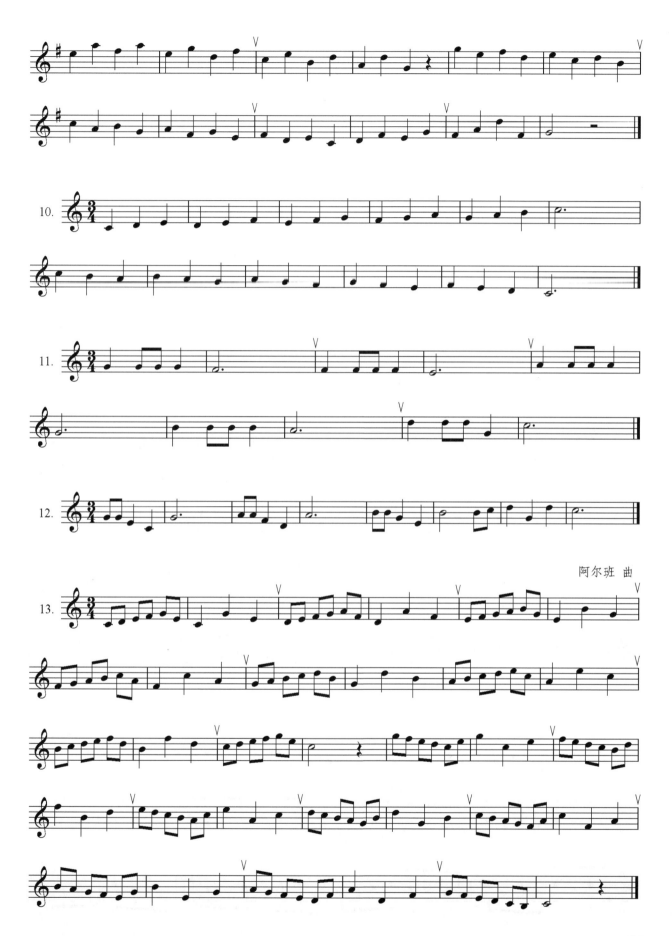

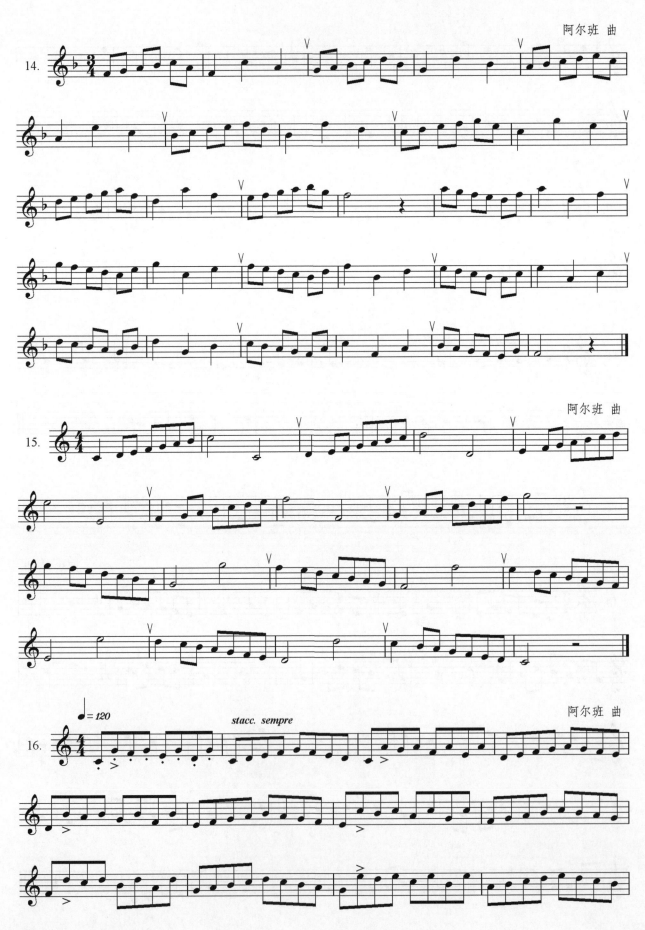

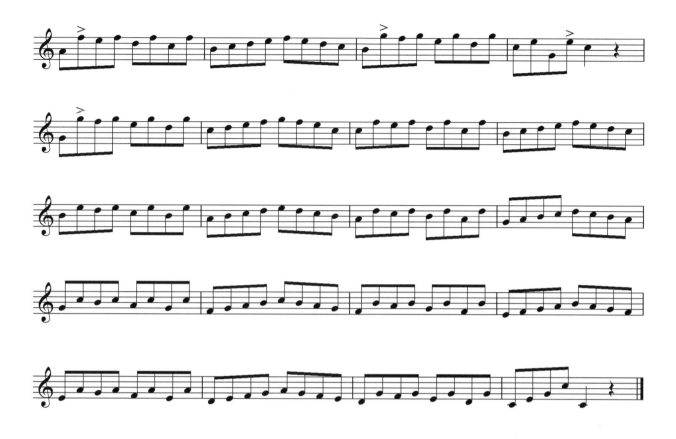

三、连音练习

连线的第一个音用舌头吐，连过去的音不用吐，只按键。

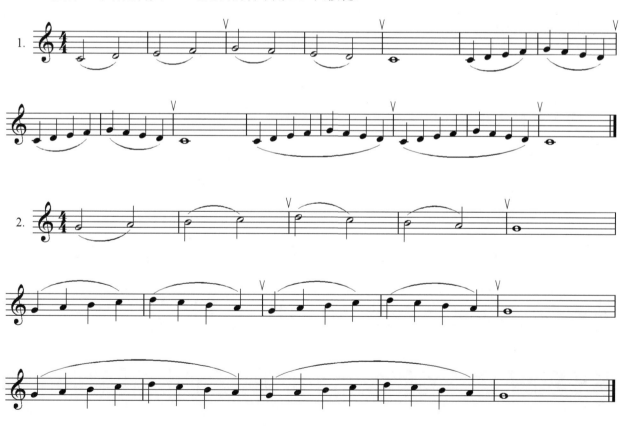

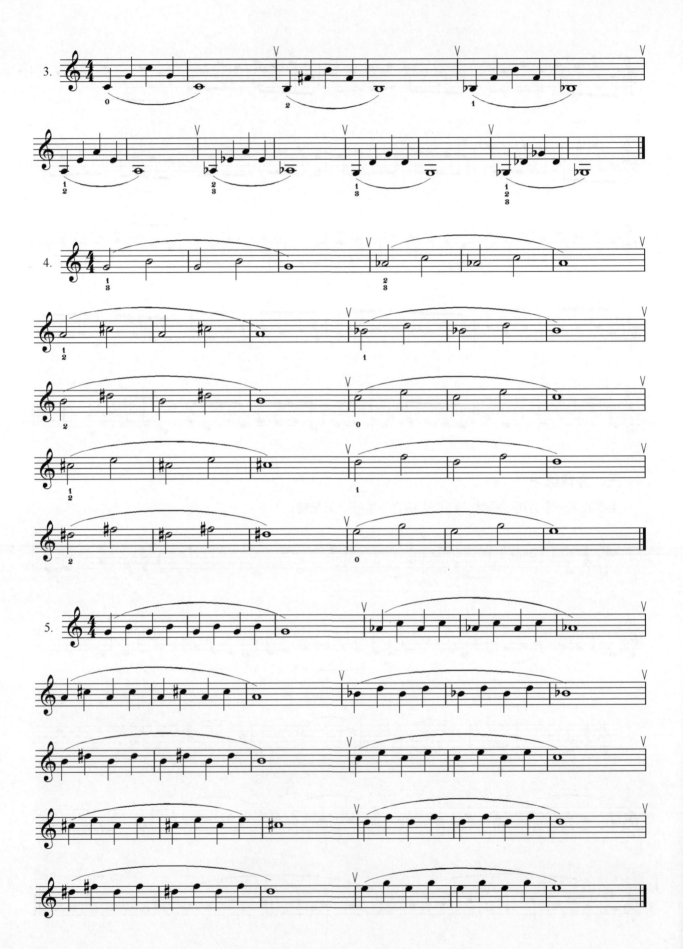

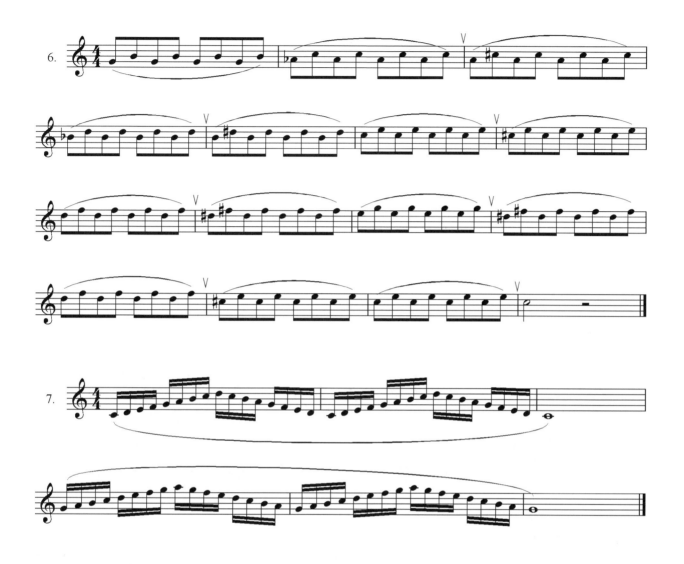

四、切分音练习

切分音是将强拍移到弱拍上的一种节奏型。">"为重音记号,重音要吹得结实、有力。

常用的几种节奏型:

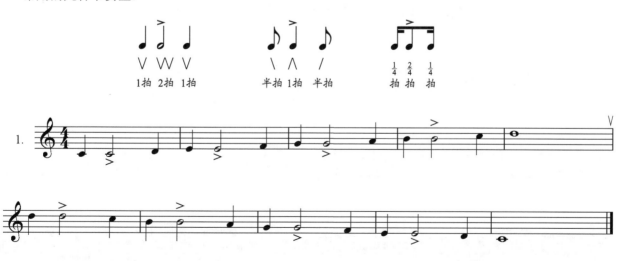

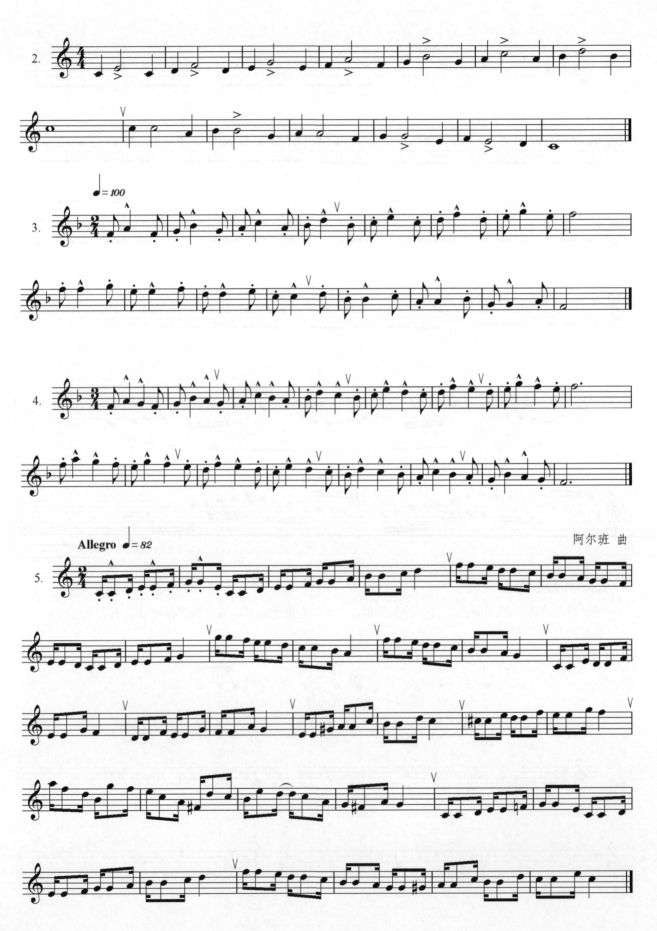

五、附点音符练习

附点是乐曲中表示将音符或休止符时值增长的记号，记谱时用小圆点写在音符或休止符后边。附点本身没有长短，它的时值是前面音符或休止符时值的一半。加了附点的音符或休止符称为附点音符或附点休止符。

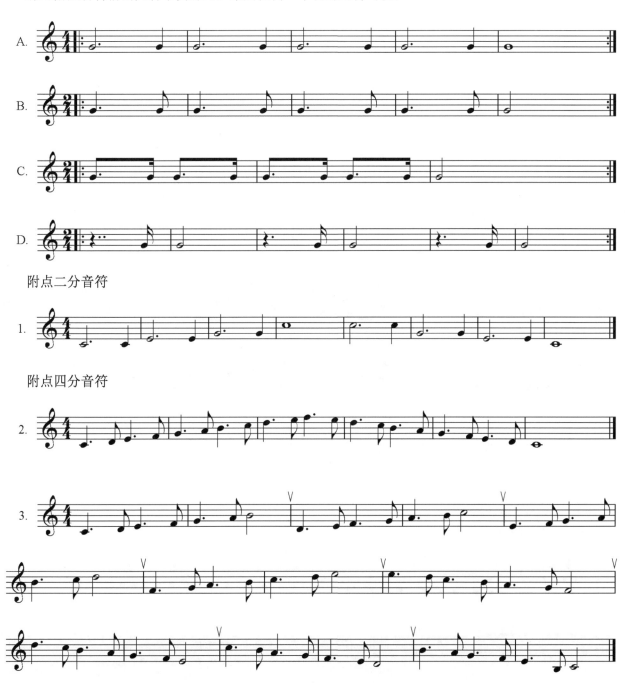

附点八分音符

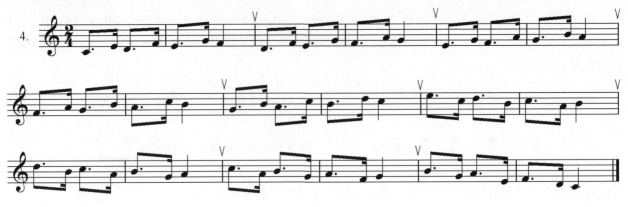

阿尔班 曲

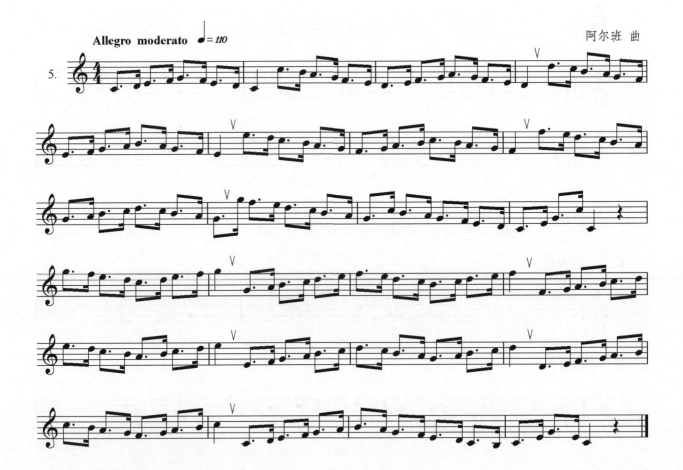

六、十六分音符练习

前八后十六的练习

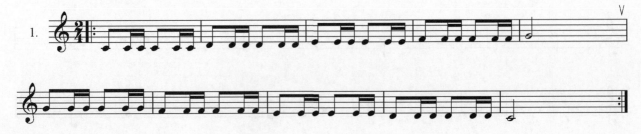

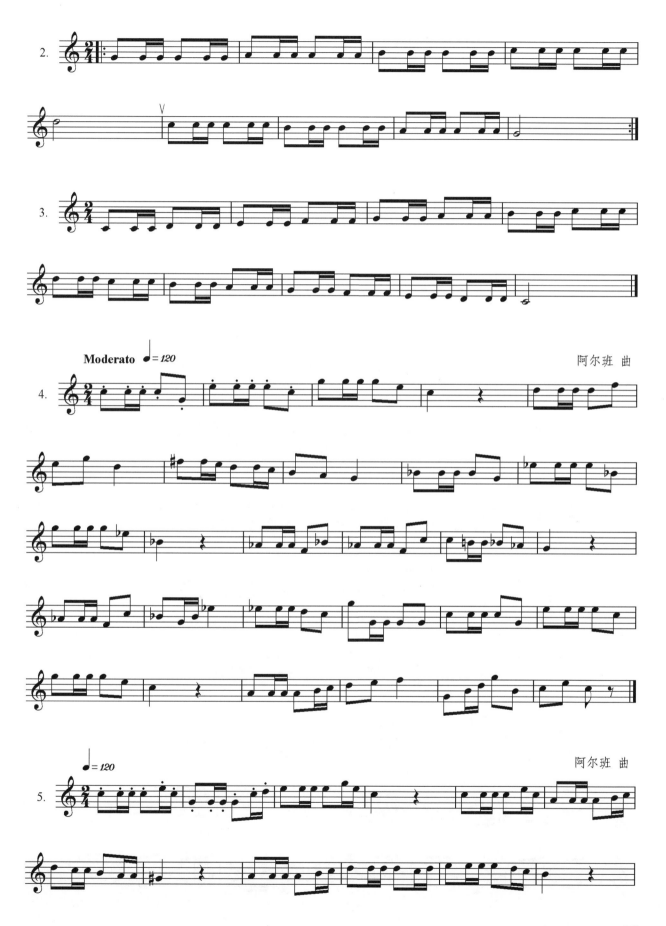

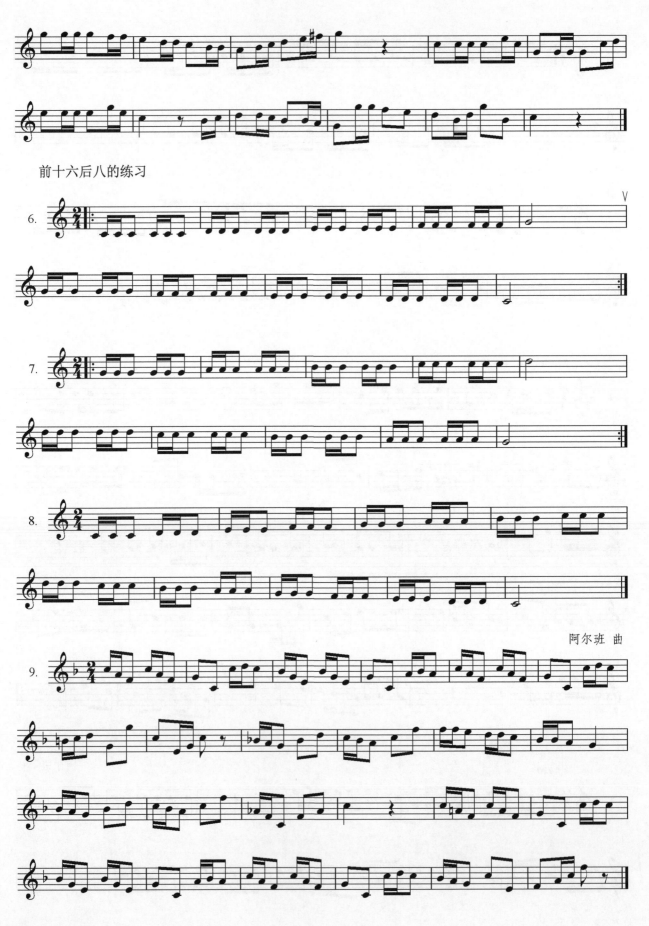

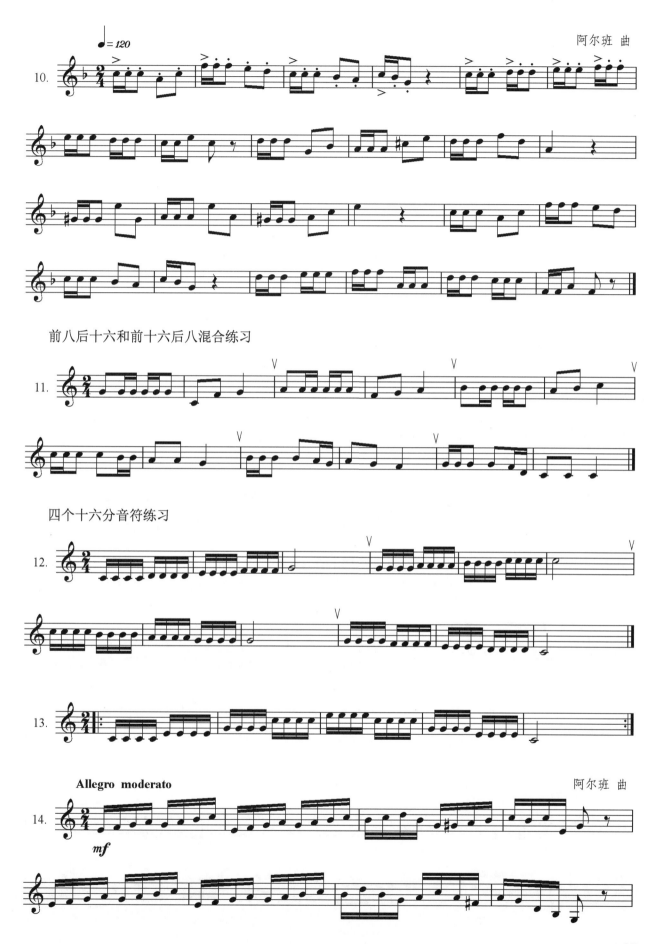

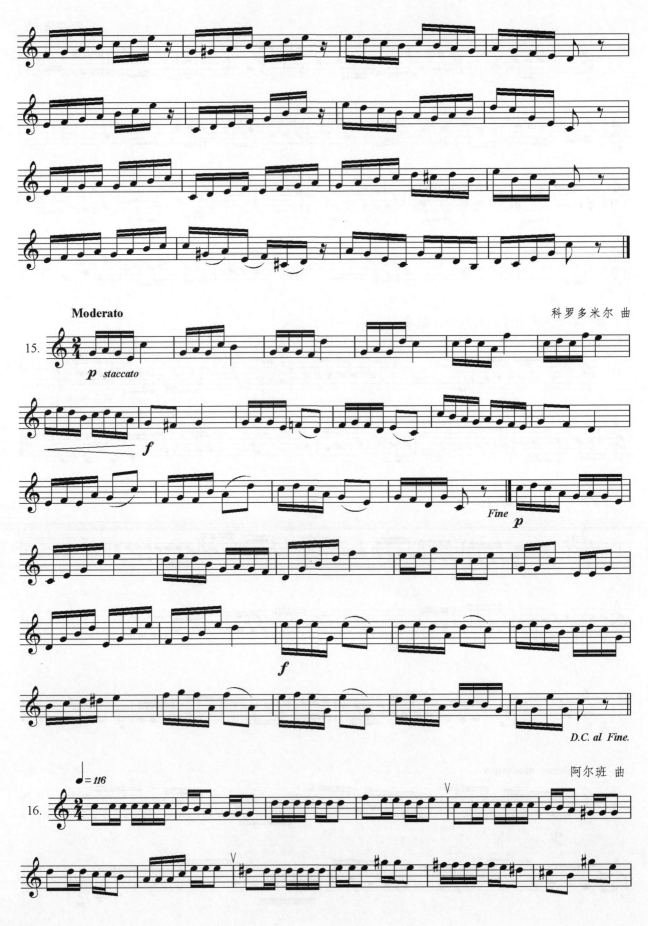

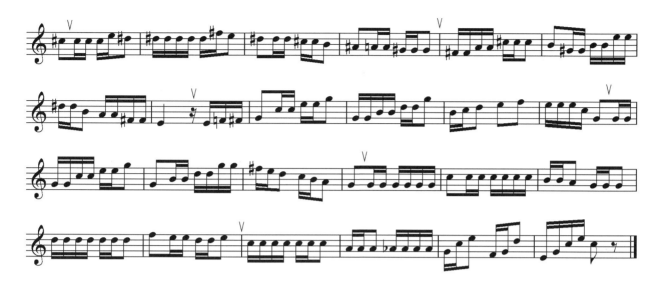

七、三连音练习

三连音是将一个音平均分成三份的一种节奏音型。这三个音要绝对平均，不能将三个音奏成前十六后八或前八后十六。为了准确掌握三连音，可以用 $\frac{6}{8}$ 节奏打复拍子来进行练习。如 $\frac{2}{4}$ XXX XXX 可先当作 $\frac{6}{8}$ XXX XXX 来练习，待节奏稳定后再放慢拍子的速度，节奏不变。每三个音打一拍，每小节打两拍就可以了。

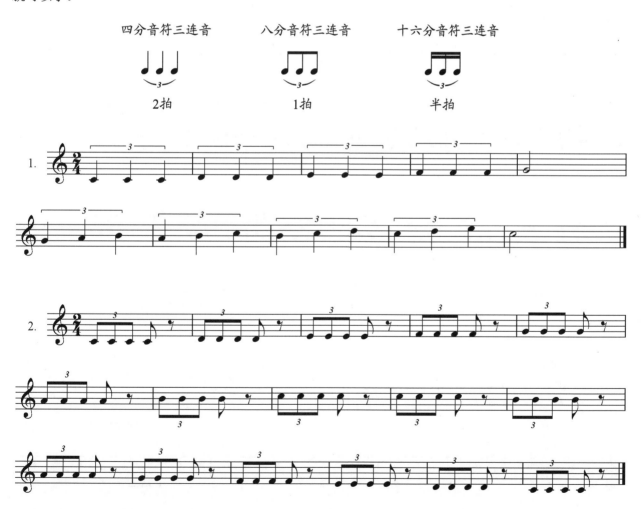

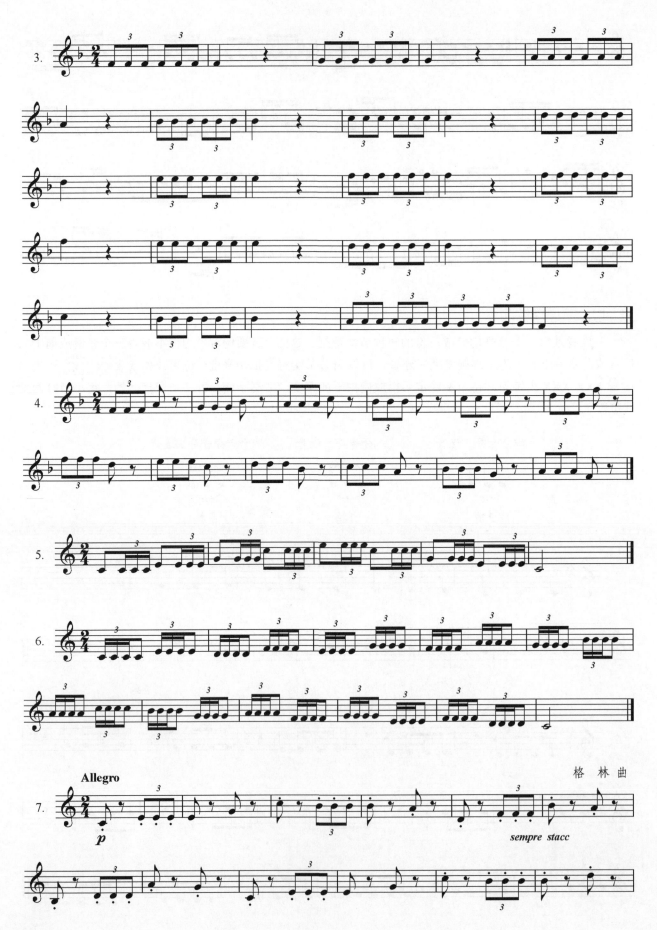

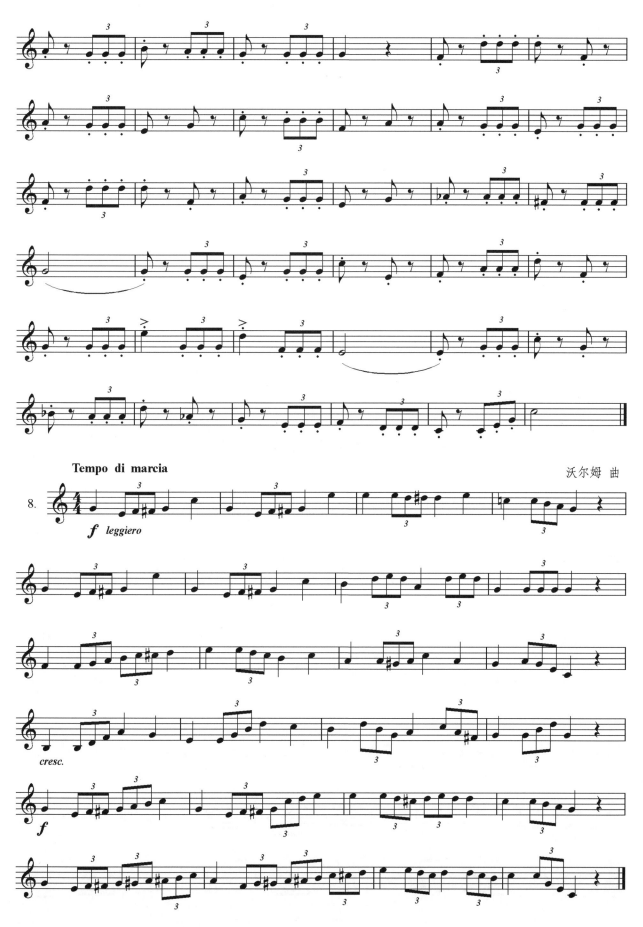

八、$\frac{6}{8}$拍练习

练习$\frac{6}{8}$拍子，首先要把拍子的强弱搞清楚。$\frac{6}{8}$拍子为强、弱、弱、次强、弱、弱。开始练习时打分拍（每小节打6拍），熟悉后每三拍打一拍，一小节打两拍。

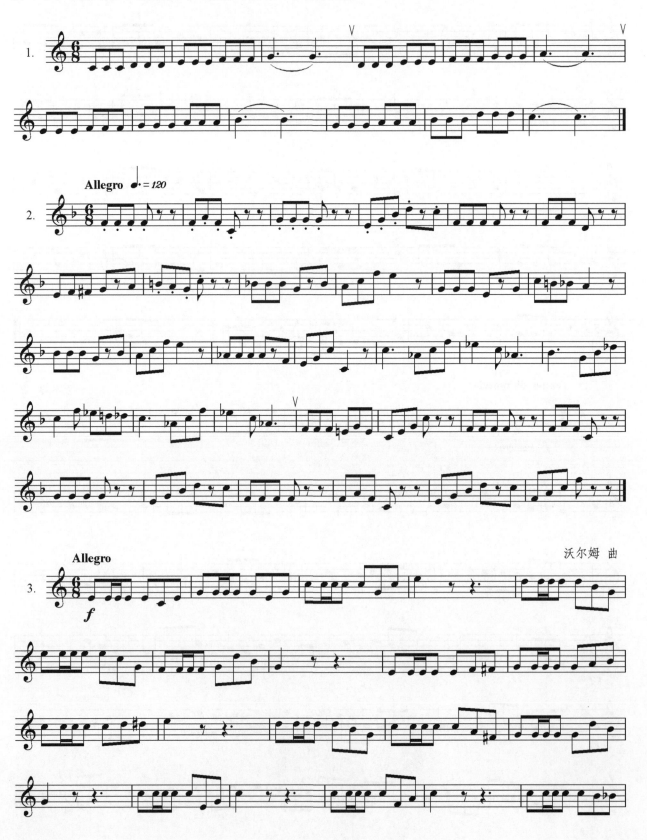

沃尔姆 曲

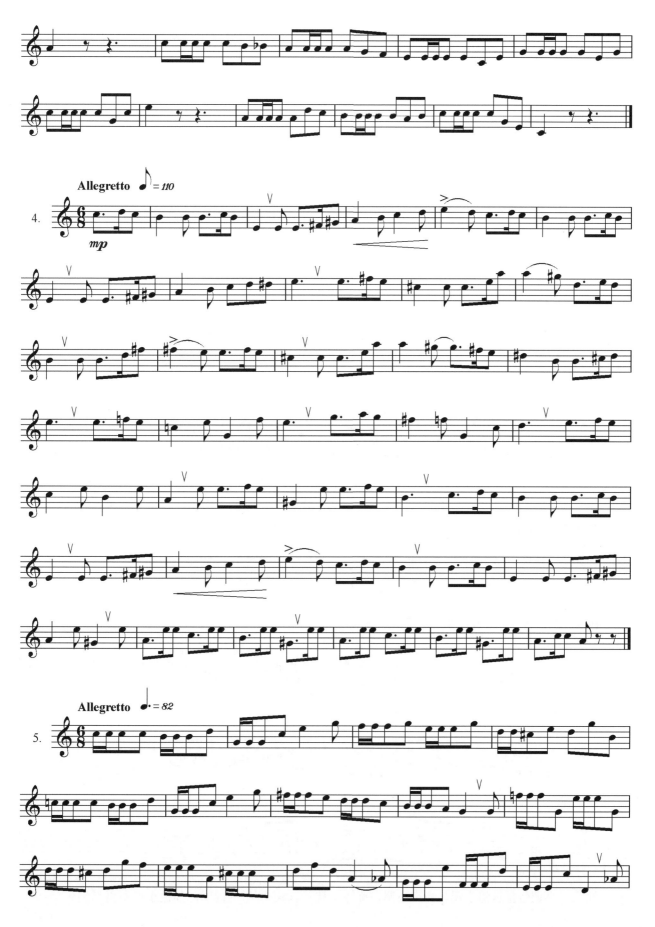

九、大、小调音阶及琶音练习

C 大 调

A. 音阶

B. 琶音

a 小 调

A. a自然小调音阶

B. a和声小调音阶（升高第七级音）

C. a旋律小调音阶（上行升高六、七级音，下行还原）

D. 琶音

注意：小调包括自然小调、和声小调、旋律小调，以a小调举例说明，其他小调不再举例。

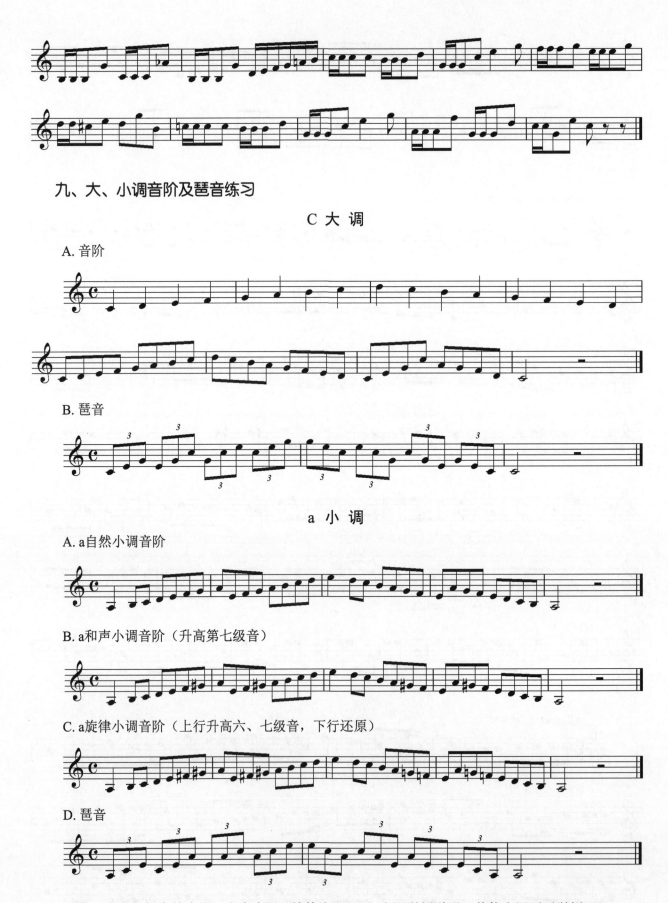

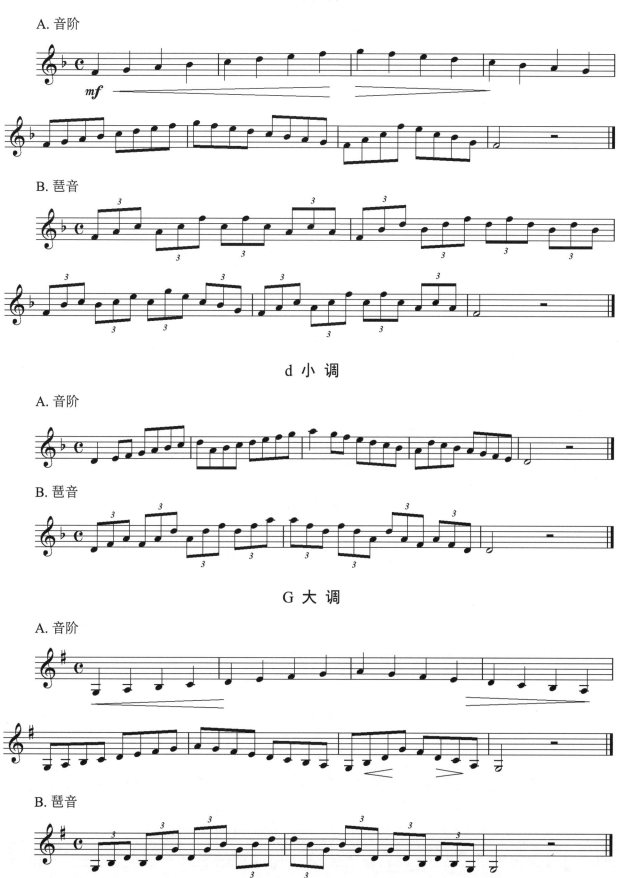

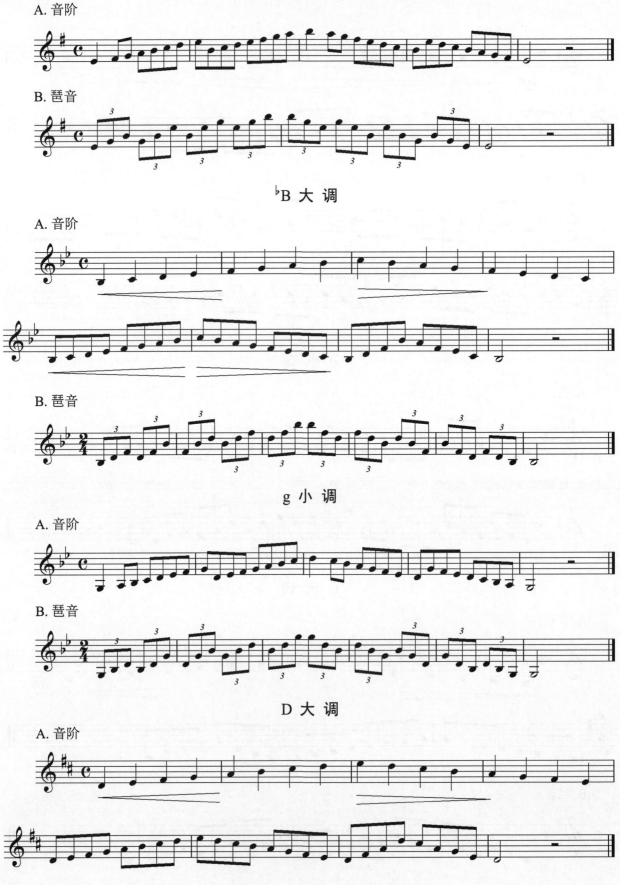

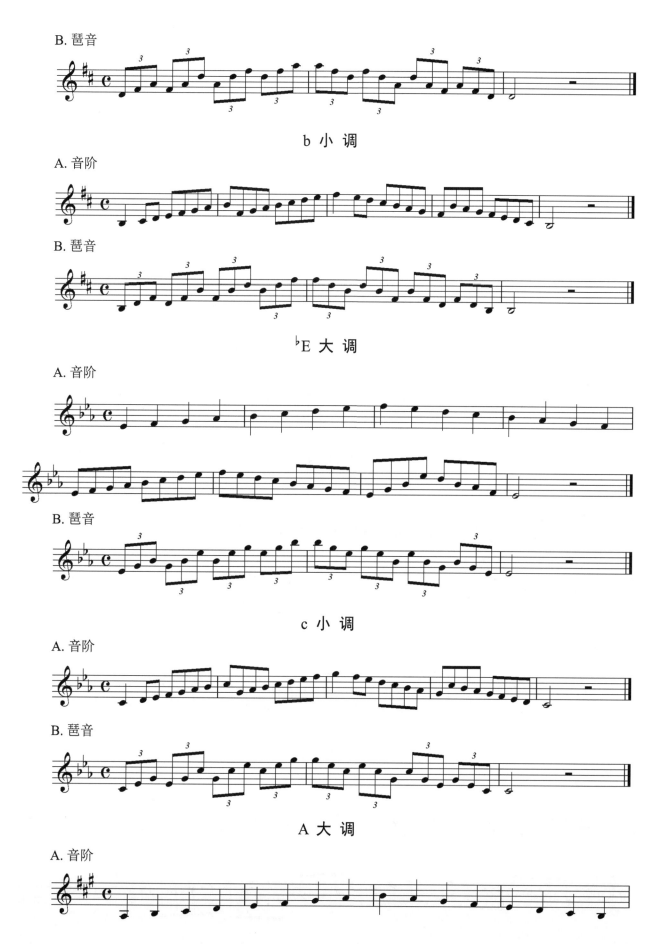

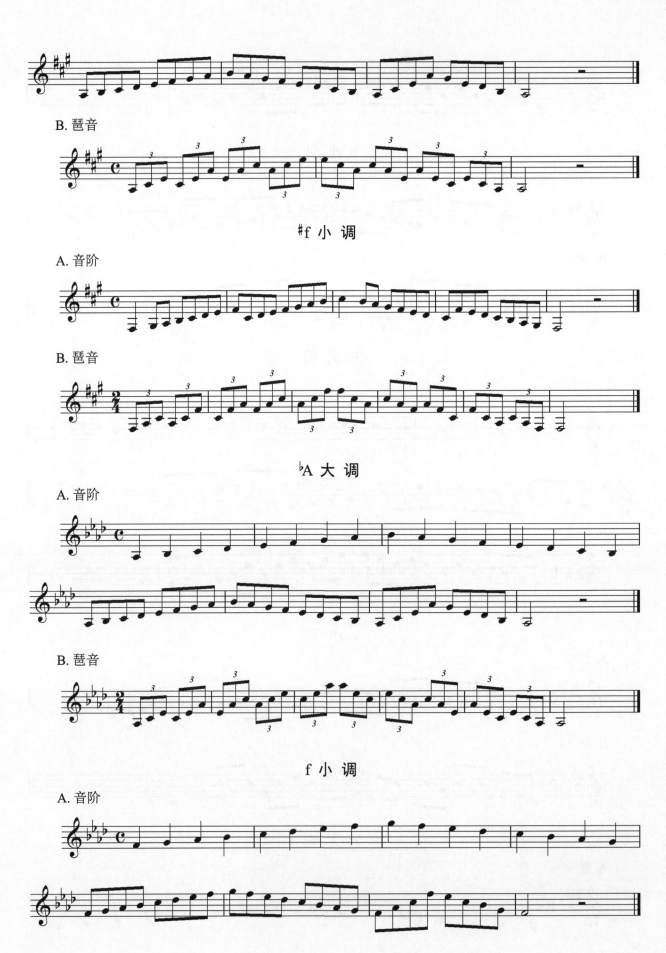

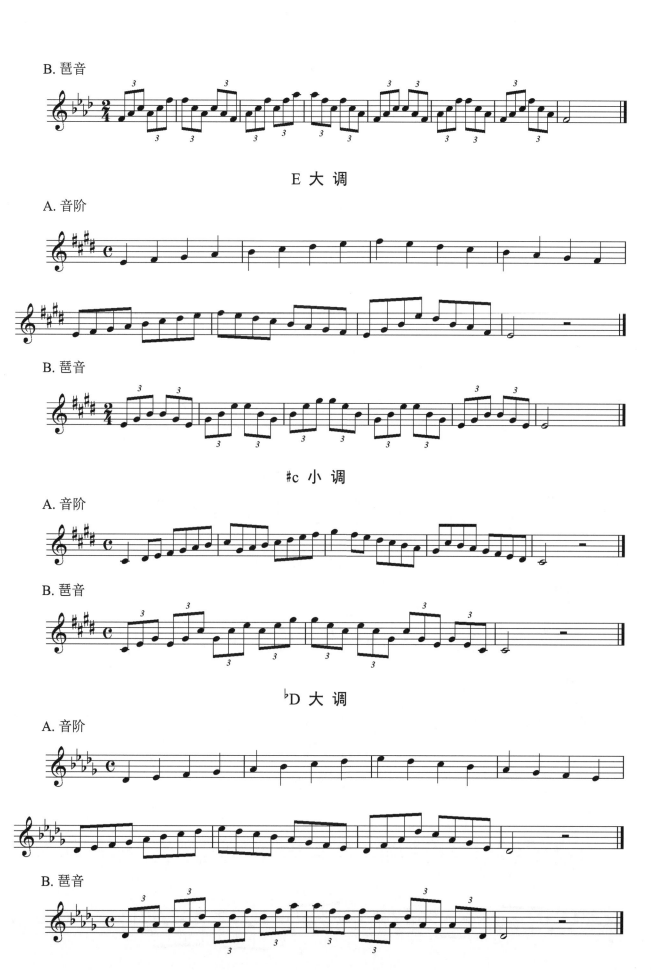

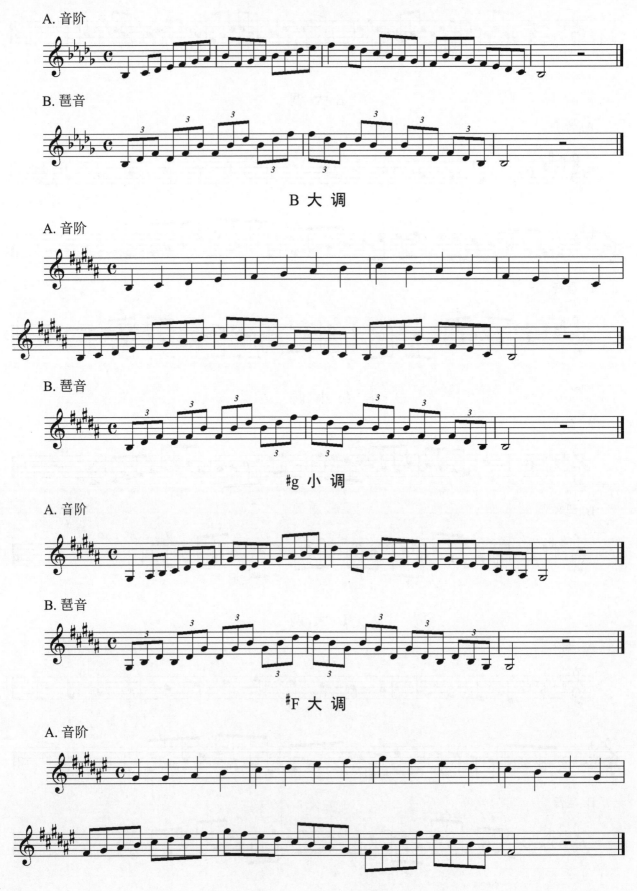

B. 琶音

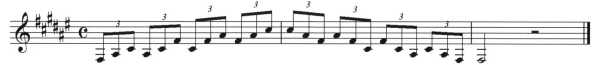

#d 小 调

A. 音阶

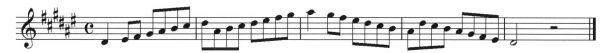

B. 琶音

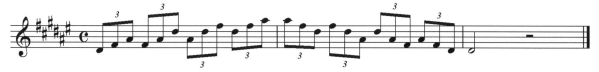

十、半音阶练习

半音阶的练习主要是为了学习者能够熟练地掌握小号的半音阶指法。

阿尔班 曲

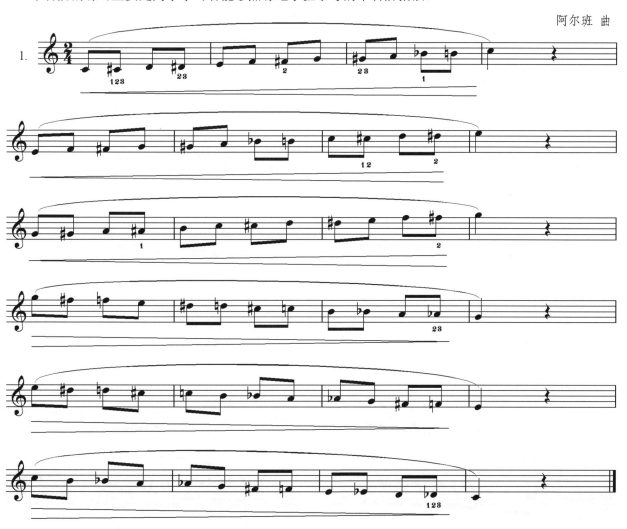

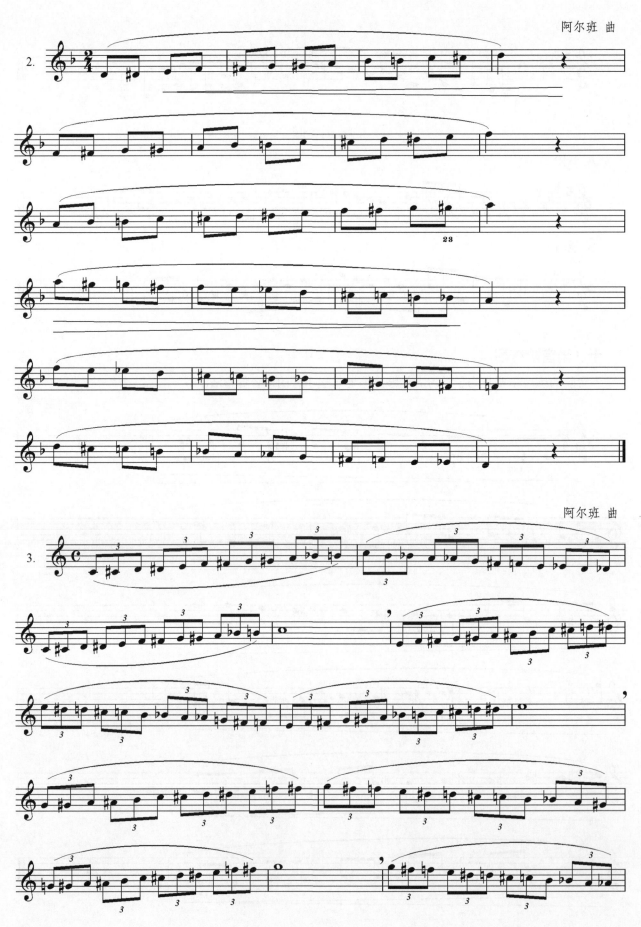

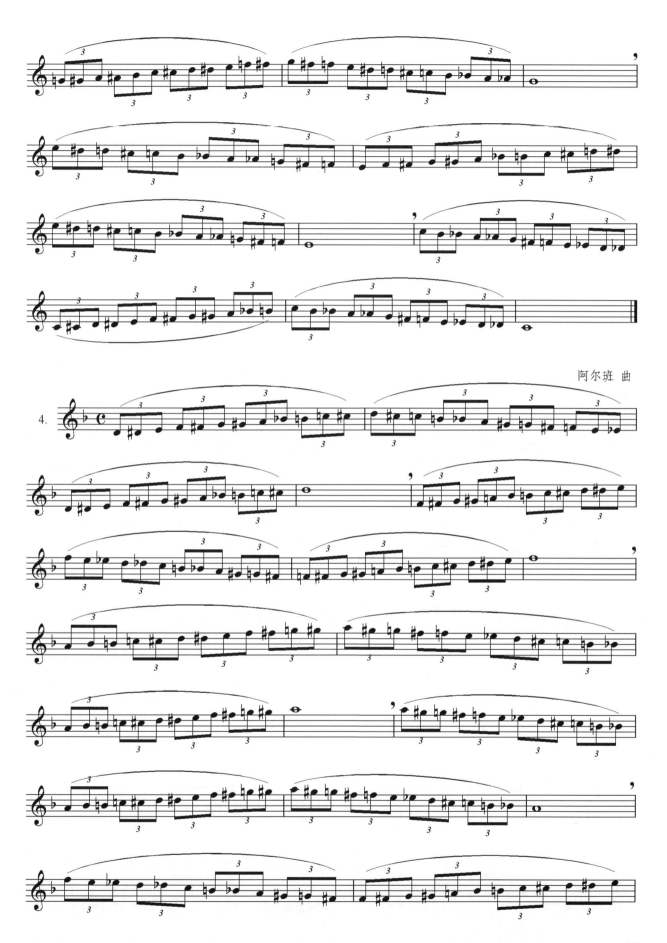

阿尔班 曲

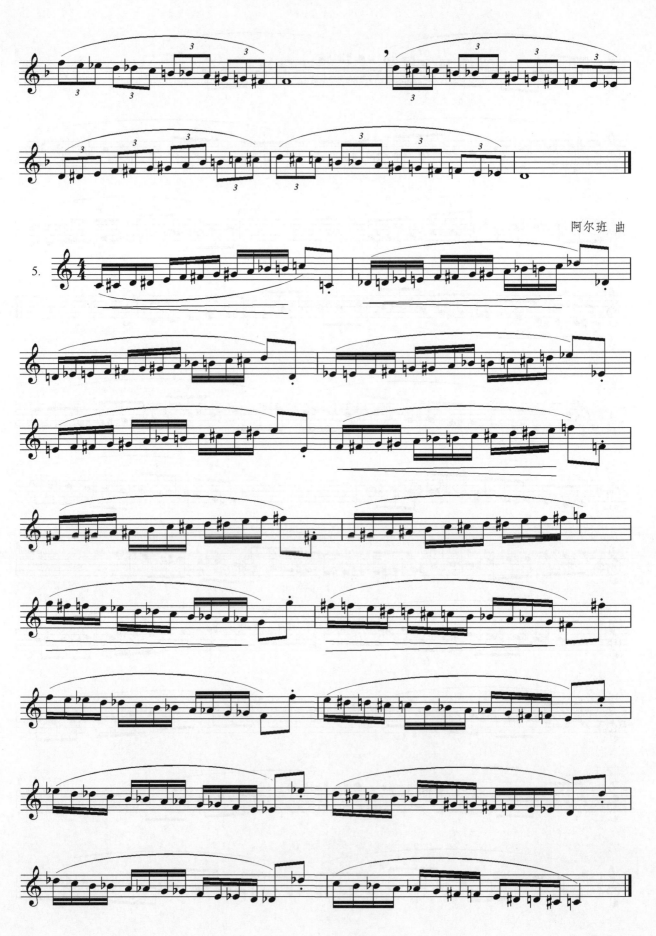

阿尔班 曲

十一、音程练习（二度～八度）

所有的音程练习除了用连音练习外，还要用吐音来练，要时刻注意舌头位置的变换。

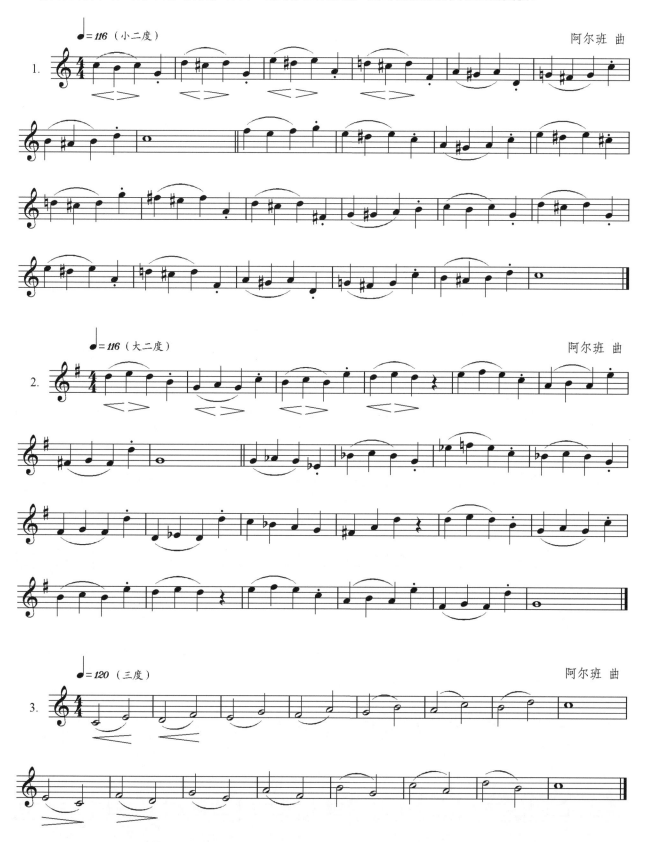

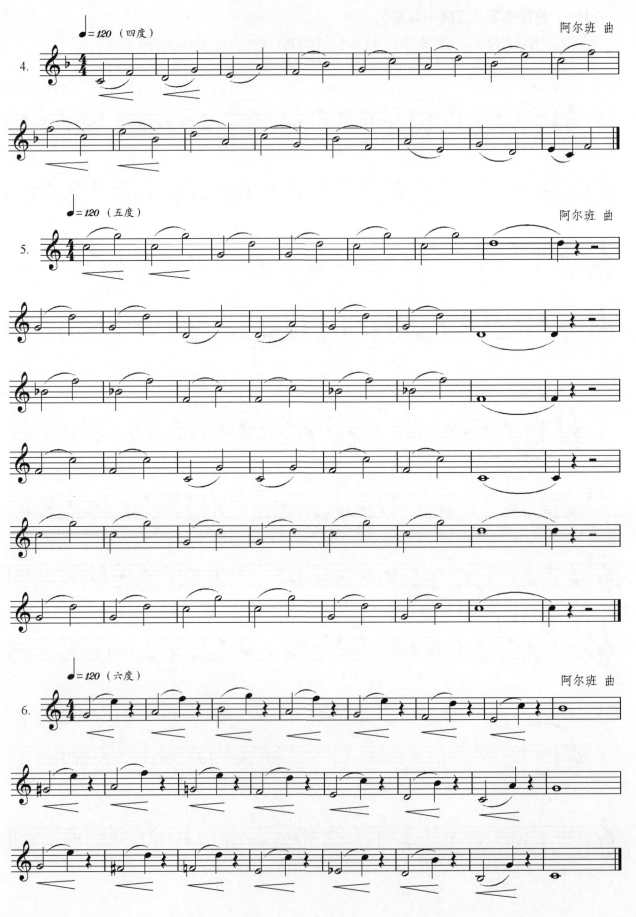

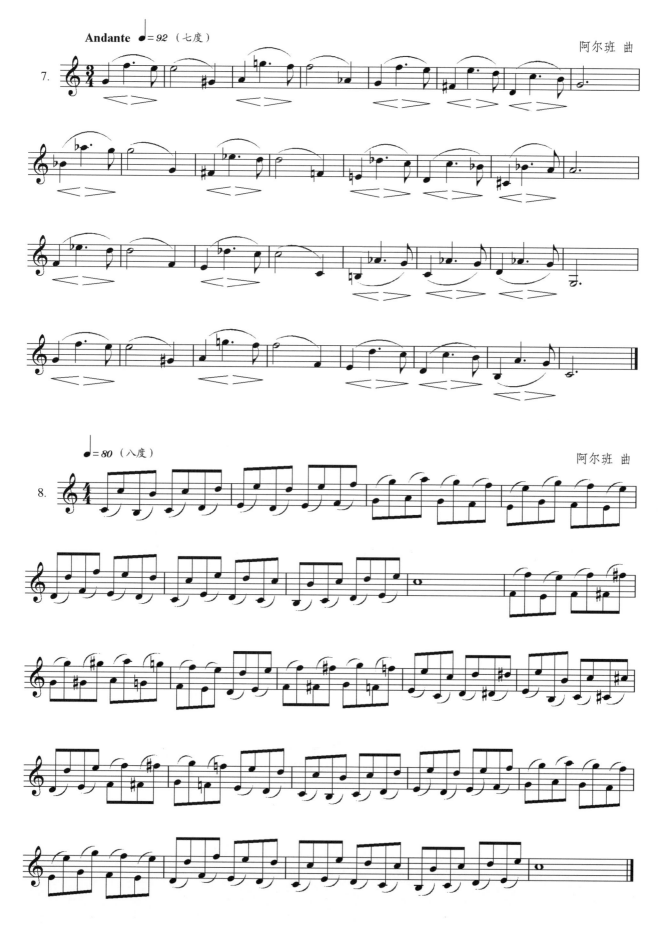

十二、装饰音练习

装饰音是音乐艺术的一种表现手法，目的是使曲调和旋律更为生动、有趣味，如同人们装饰房子一样。装饰音的种类有很多，下面例举几种常见的装饰音。

1. 回音

回音是环绕在主音上下的装饰音。在乐谱上回音用"∽"或"⸭"的符号来标记。

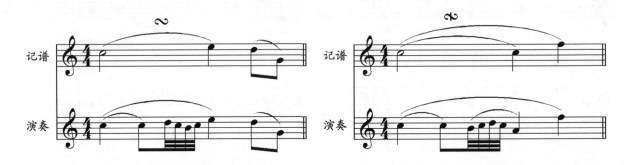

∽ 符号表示装饰音的头一音必须从前面主音的上方开始（它与前面主音之间的音程关系可以是大二度，也可以是小二度）。⸭ 符号表示装饰音的头一个音必须从前面主音的下方开始（它与前面主音的音程关系只能是半音关系，如是全音就要用临时升降号）。

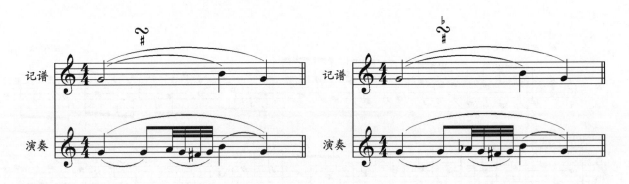

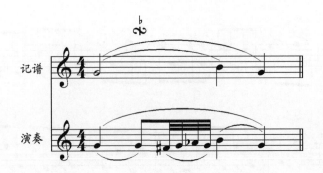

A.

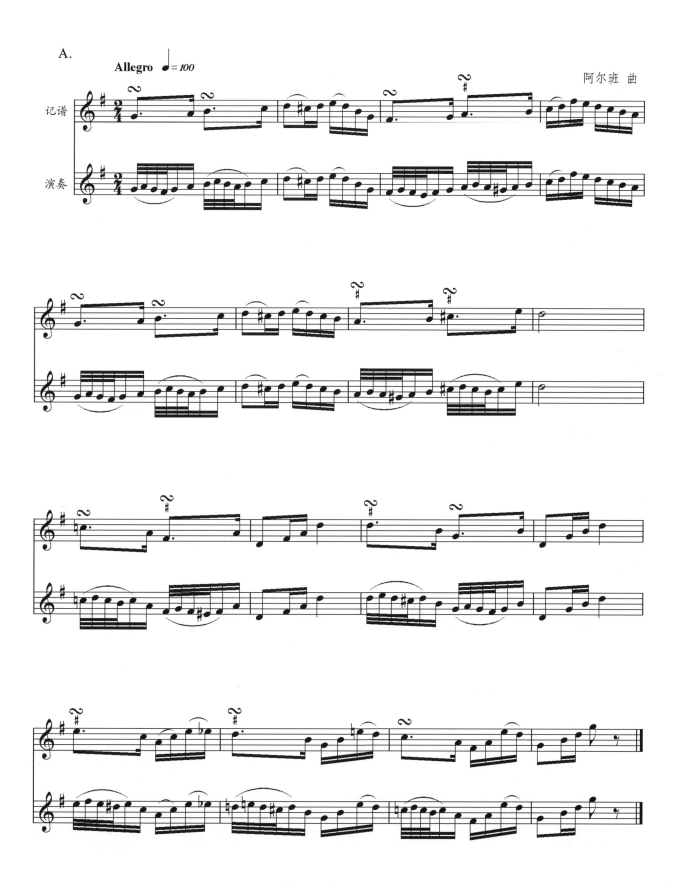

阿尔班 曲

B.

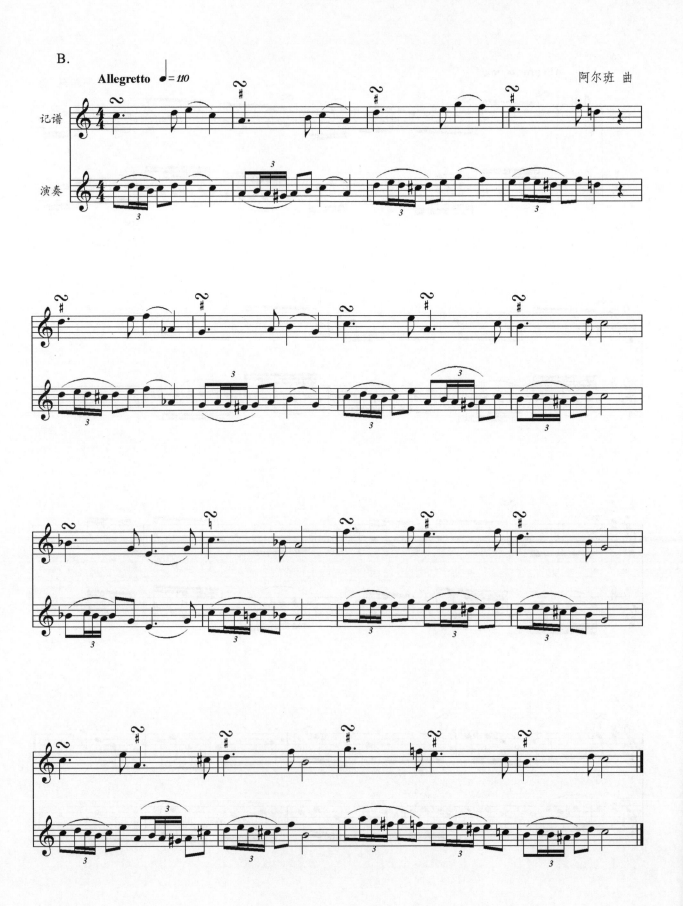

2. 复倚音

两个或两个以上的音为一组的装饰音称为复倚音，占据其修饰主音的时值。

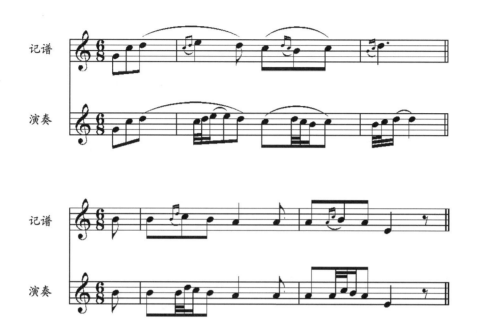

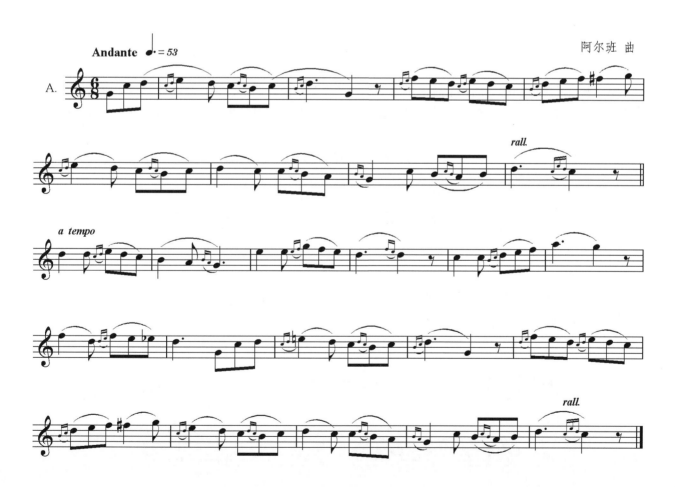

阿尔班 曲

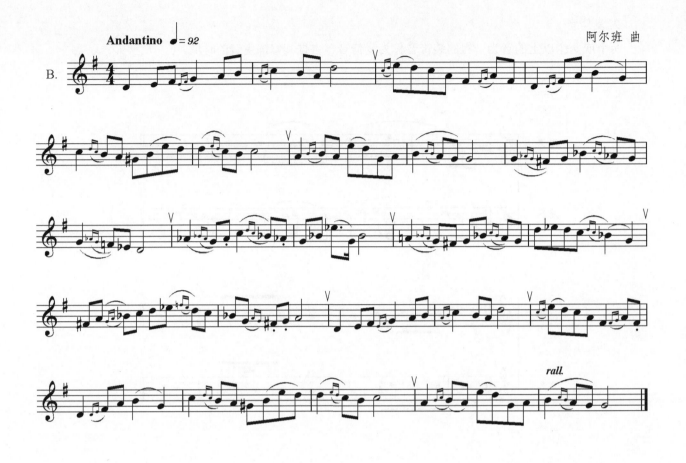

3. 长倚音

长倚音占它所装饰的音的一半时值。由于长倚音不是和声内的装饰音，所以它可以用来装饰任何一个音，在上方或下方均可（在上方时它与被装饰音的音程关系可以是大二度，也可以是小二度，但在下方时只能是小二度）。

长倚音是一种古老的记谱法，作曲家一般按实际的演奏来记谱，如：

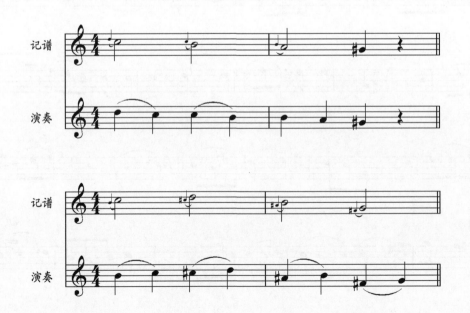

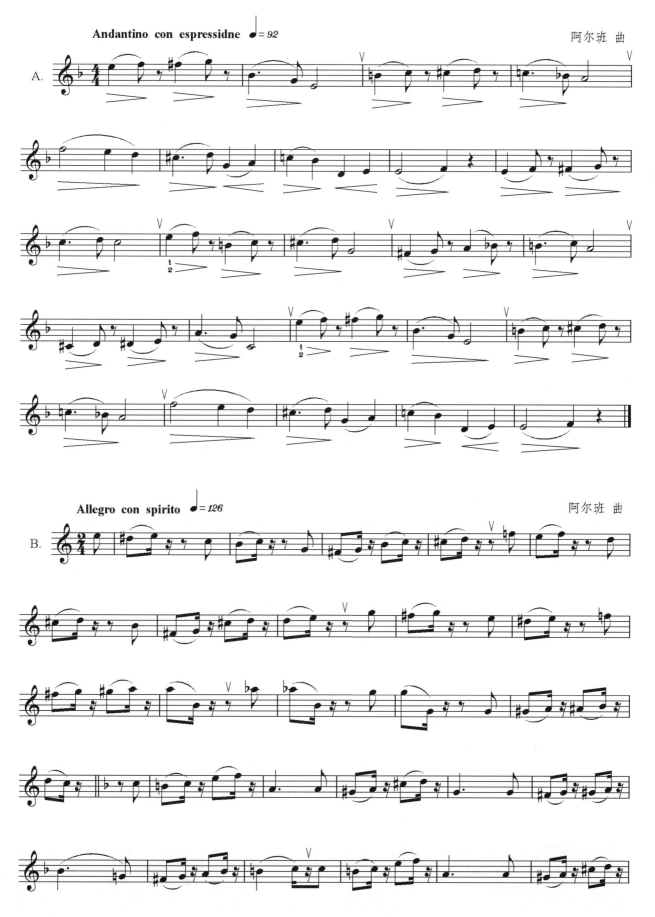

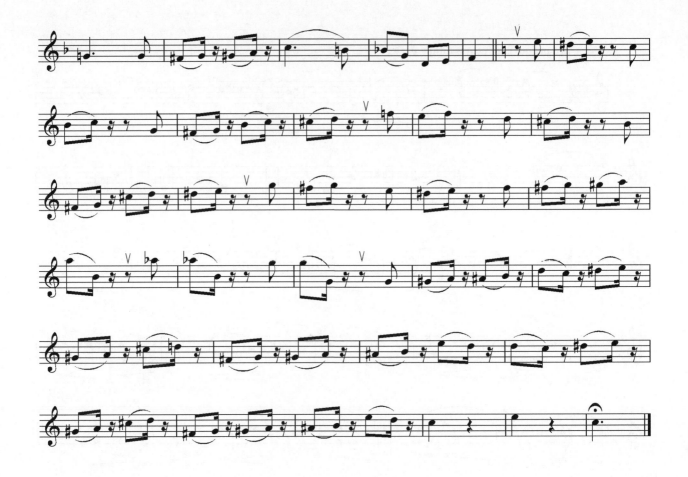

4. 短倚音

短倚音可以由一个音或数个音构成，它可以在主音的前面，也可以在主音的后面。短倚音一般用带斜线的小的八分音符标记，并用连线与主音相连。先后演奏的数个音的短倚音用组合起来的小的十六分音符标记，同样是用连线与主音相连。

短倚音的演奏要求轻而短，它占的是所装饰的音的时值。短倚音一般是在较快的乐曲里使用。

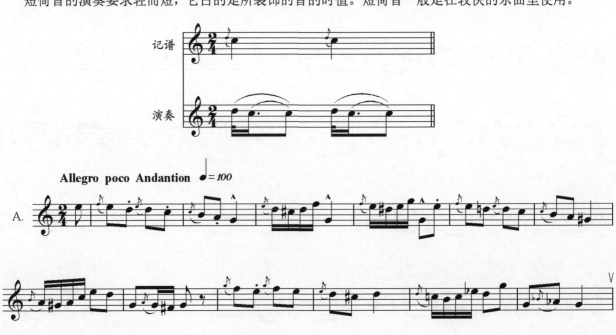

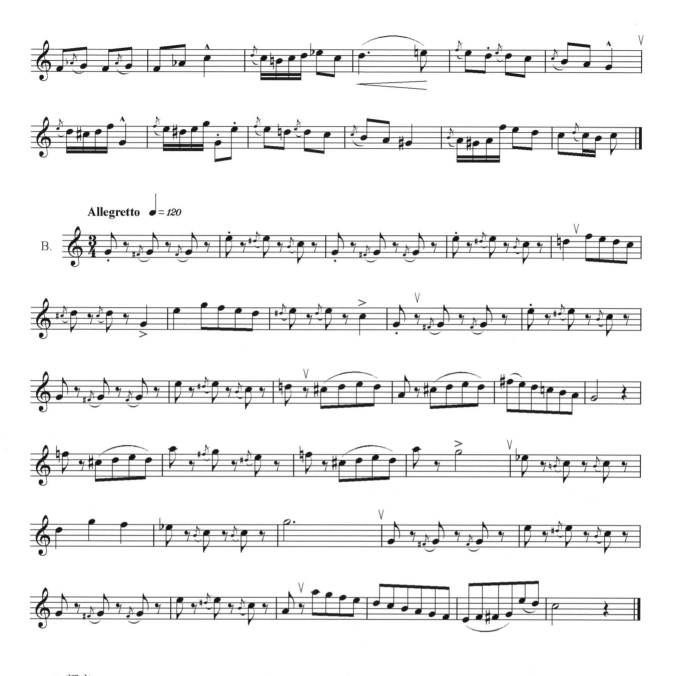

5. 颤音

颤音用 *tr* ~~~ 或 ~~~ 来标记。颤音是由原音开始向上或向下，小二度或大二度的辅音由慢至快的演奏。

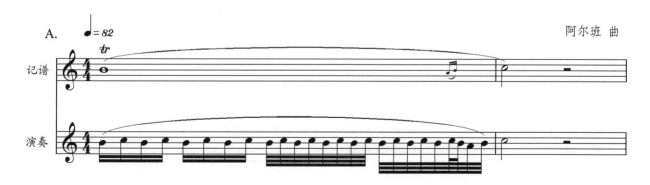

阿尔班 曲

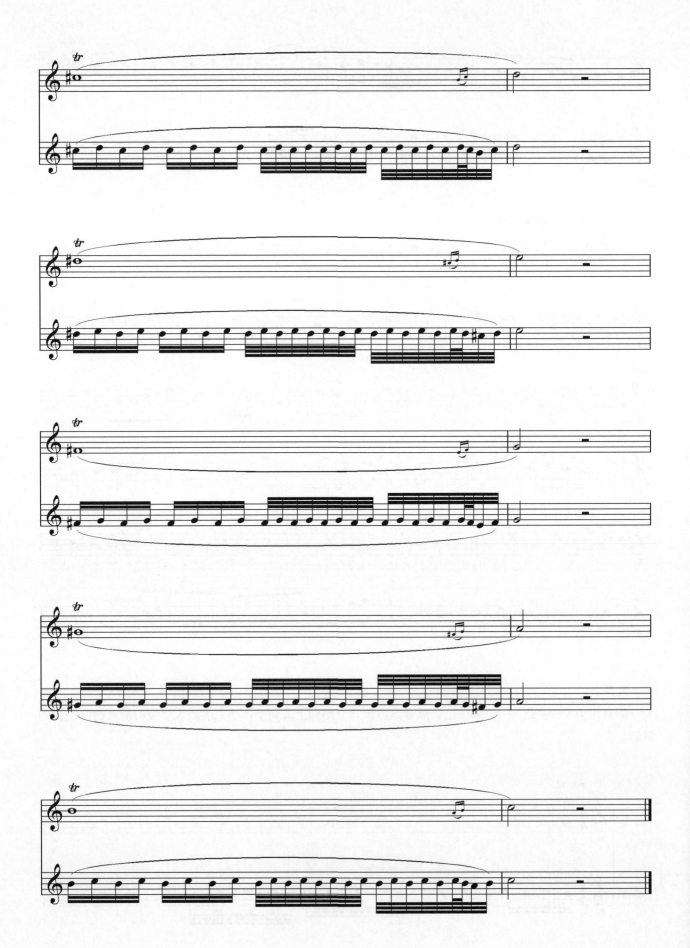

56

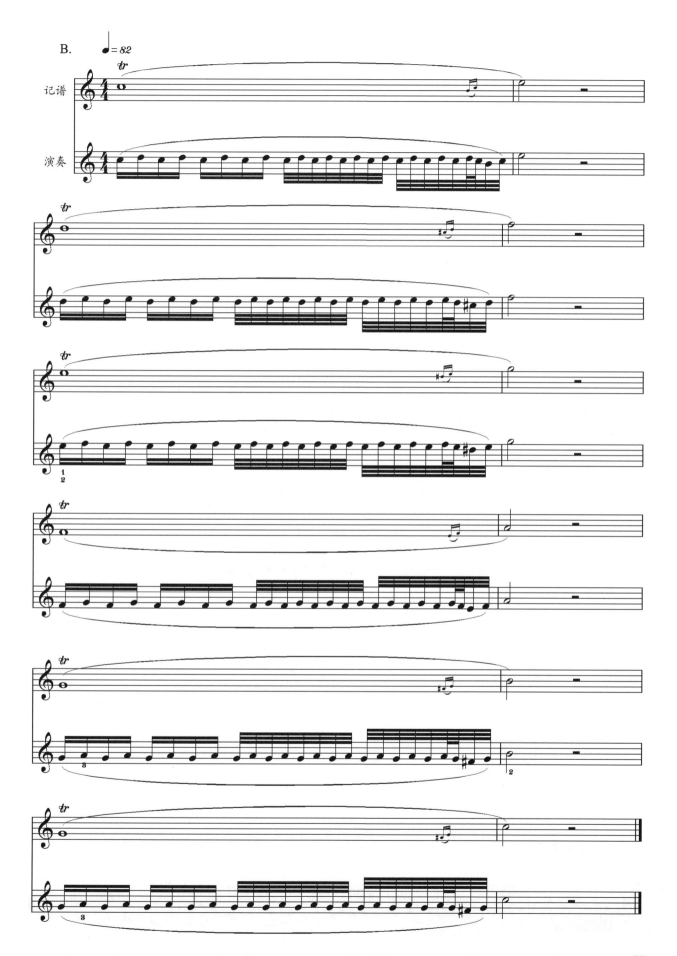

6. 波音

波音实际是一种短颤音,它的标记是"〰"。波音占所装饰的音的时值。

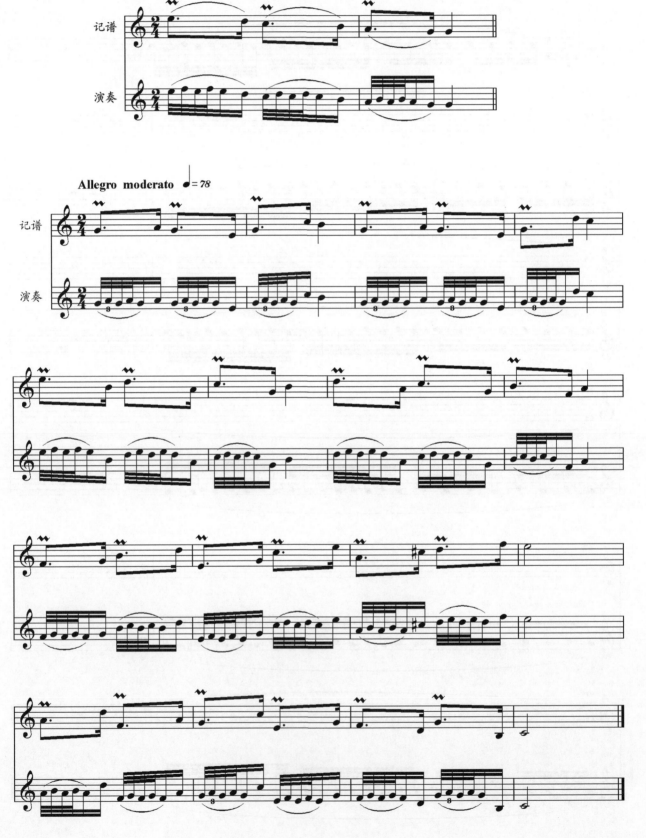

十三、双吐、三吐练习

双吐和三吐是小号技巧中的重要部分，绝大多数的小号音乐作品中都运用这两项技巧来弥补单吐在速度上的不足。学习者在练好单吐之后就要开始练习双吐和三吐了。在练习时，尽量使舌头放松，多用气，少用舌，用气去带动舌头。先用单吐将第一个音发出"吐"（tu）字，发第二个音时将舌根贴住上颚，遮住喉部发"苦"（ku）字，连续发音就是tu、ku、tu、ku，开始慢练，然后加快。

1. 双吐练习

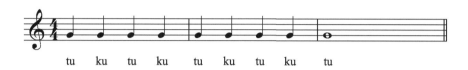

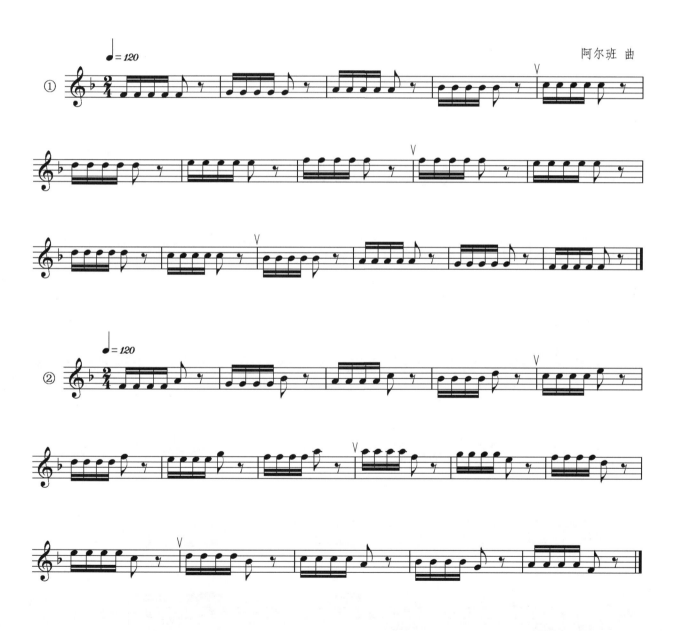

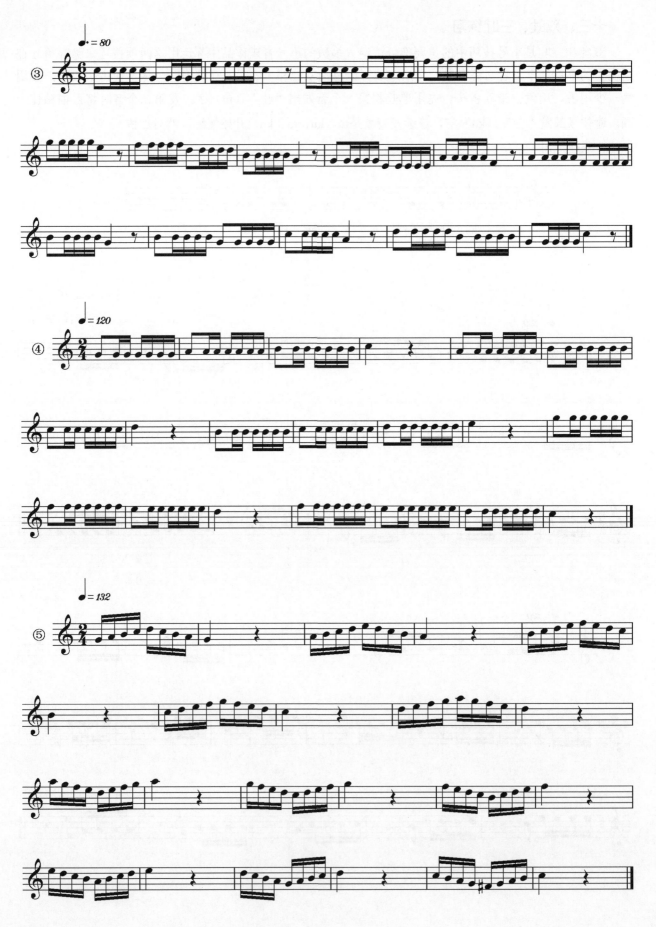

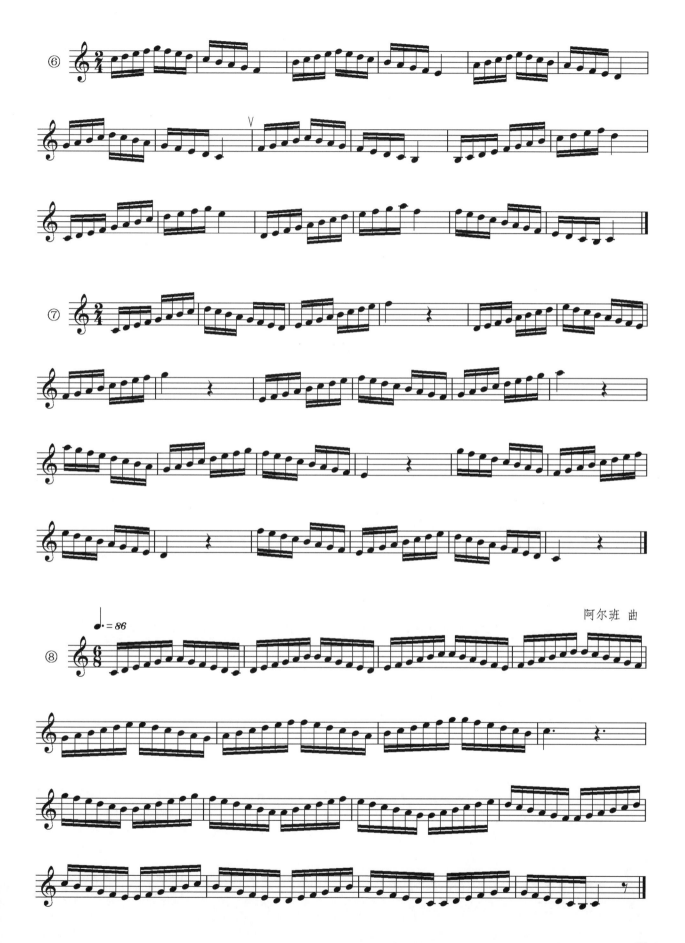

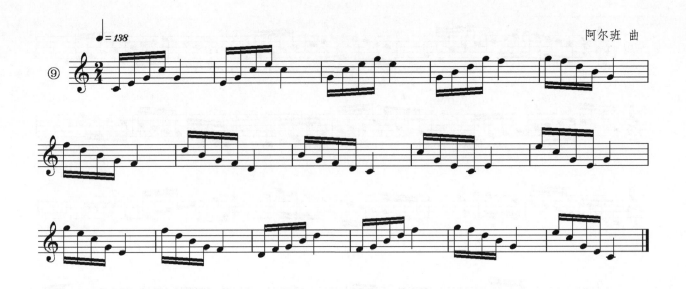

2. 三吐练习

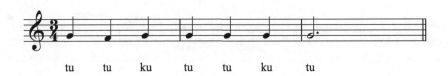

tu tu ku tu tu ku tu

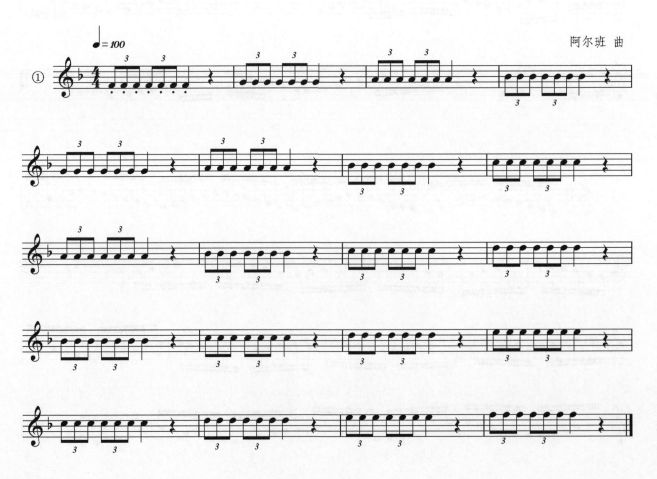

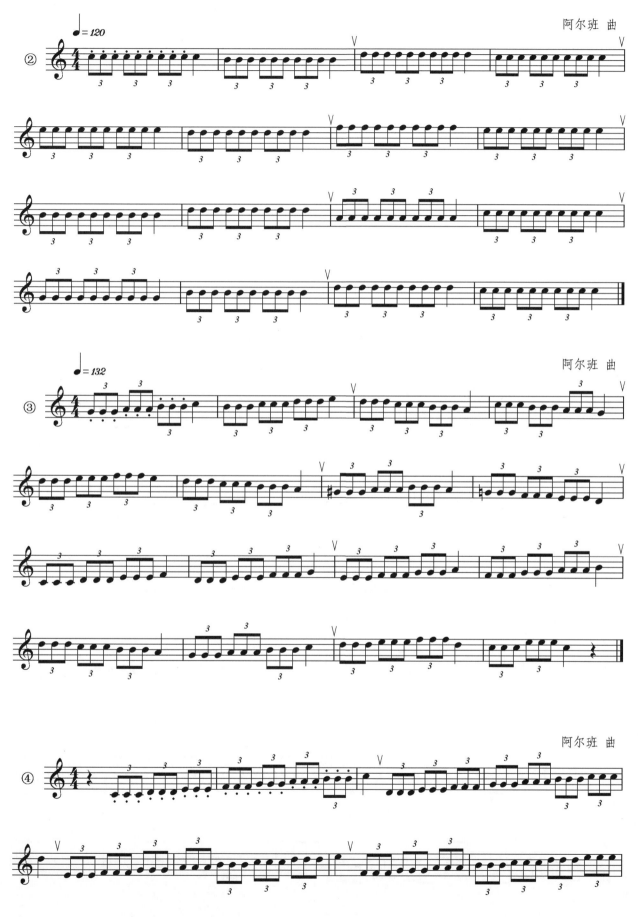

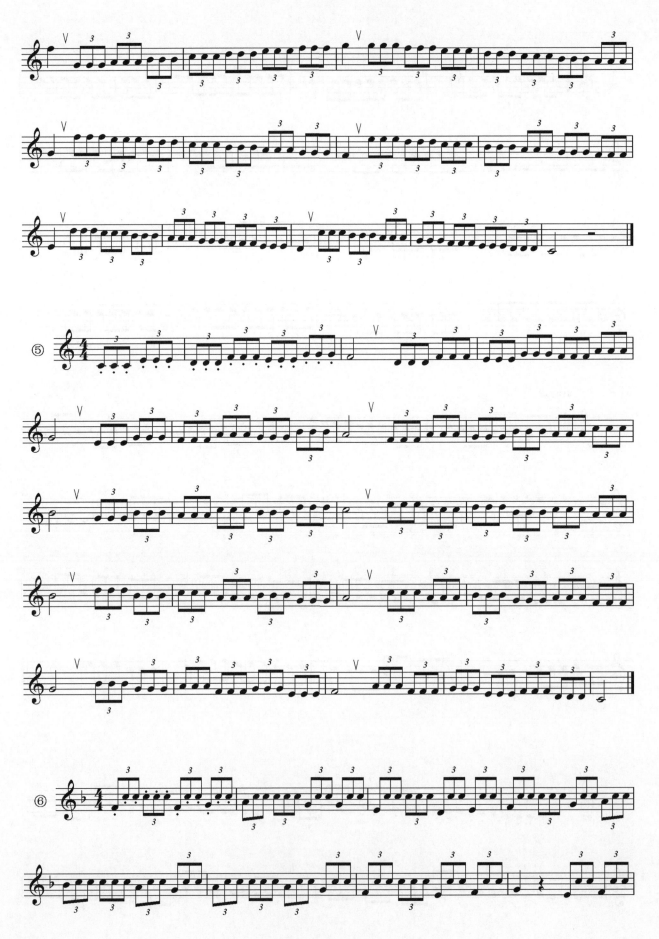

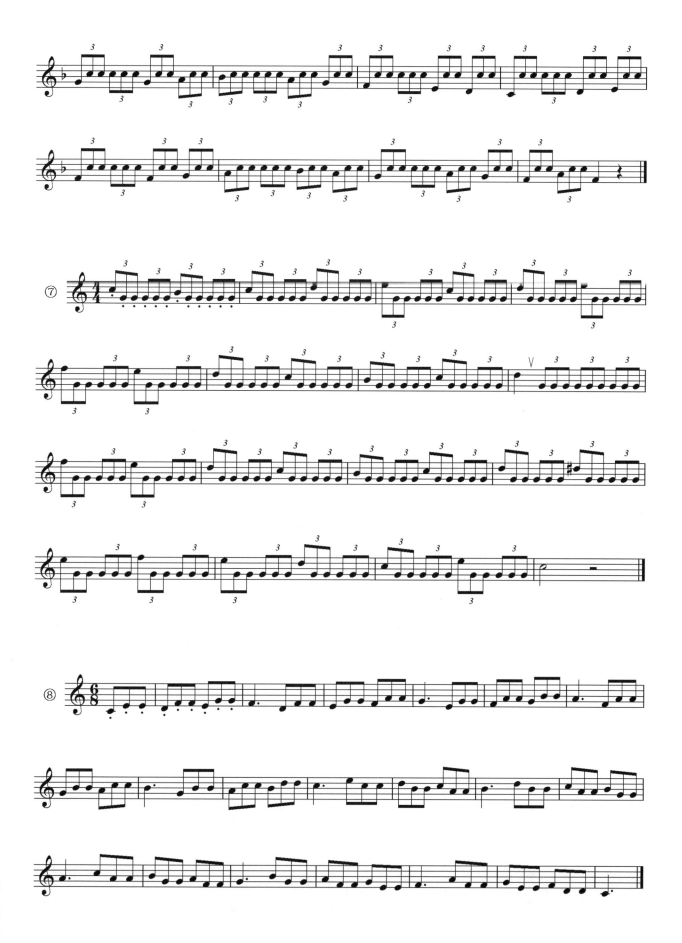

第二节 简谱部分

一、长音练习

长音练习是很重要的,一定要坚持练习,要吹准、吹稳、吹轻。

音符上面的"⌒"为延长记号,小节线上面的"Ⅴ"为换气记号,音符下面的数字为指法。

全音符练习

3. 1=♭B 4/4

1 − − − | 1 − − − | 3 − − − | 3 − − − | 5 − − − |

5 − − − | 1̇ − − − | 1̇ − − − | 1̇ − − − | 1̇ − − − |

5 − − − | 5 − − − | 3 − − − | 3 − − − | 1 − − − | 1 − − − ‖

下面4~6条是二分音符练习。

4. 1=♭B 2/4

1 − | 0 0 | 3 − | 0 0 | 2 − | 0 0 | 4 − | 0 0 |

3 − | 0 0 | 5 − | 0 0 | 4 − | 0 0 | 6 − | 0 0 |

5 − | 0 0 | 7 − | 0 0 | 1̇ − | 1̇ − | 1̇ − | 0 0 |

6 − | 0 0 | 7 − | 0 0 | 5 − | 0 0 | 6 − | 0 0 |

4 − | 0 0 | 5 − | 0 0 | 3 − | 0 0 | 4 − | 0 0 |

2 − | 0 0 | 3 − | 0 0 | 2 − | 0 0 | 1 − | 1 − ‖

5. 1=♭B 4/4 阿尔班 曲

>3 − >5 − | >3 − − − | 4 − 6 − | 4 − − − | 5 − 7 − | 5 − − − |

6 − 1̇ − | 6 − − − | 7 − 2̇ − | 7 − − − | 1̇ − 3̇ − | 1̇ − − − |

$\dot{1}$ — $\dot{3}$ — | $\dot{1}$ — — — | 7 — $\dot{2}$ — | 7 — — — | 6 — $\dot{1}$ — | 6 — — — |

5 — 7 — | 5 — — — | 4 — 6 — | 4 — — — | 3 — 5 — | 3 — — — ‖

6. 1 = ♭B 4/4 阿尔班 曲

$\overset{>}{\dot{1}}$ — $\overset{>}{7}$ — | $\overset{>}{\dot{1}}$ — $\overset{>}{\dot{2}}$ — | $\overset{>}{\dot{1}}$ — $\overset{>}{7}$ — | $\overset{>}{6}$ — — — | $\dot{2}$ — #$\dot{1}$ — | $\dot{2}$ — $\dot{3}$ — |

$\dot{2}$ — $\dot{1}$ — | 7 — — — | 5 — #4 — | 5 — 6 — | 7 — $\dot{1}$ — | $\dot{2}$ — — — |

$\dot{1}$ — $\dot{3}$ — | $\dot{2}$ — $\dot{1}$ — | 7 — 6 — | #5 — — — | 6 — #5 — | 6 — 7 — |

$\dot{1}$ — 6 — | 7 — — — | 7 — 6 — | 7 — $\dot{1}$ — | $\dot{2}$ — 7 — | $\dot{1}$ — — — ‖

7. 1 = ♭B 4/4

$\overset{\frown}{\dot{1}}$ — — — | $\overset{\frown}{\dot{2}}$ — — — | $\overset{\frown}{\dot{3}}$ — — — | $\overset{\frown}{\dot{4}}$ — — — | $\overset{\frown}{\dot{5}}$ — — — |

$\overset{\frown}{6}$ — — — | $\overset{\frown}{7}$ — — — | $\overset{\frown}{\dot{1}}$ — — — | $\overset{\frown}{\dot{2}}$ — — — | $\overset{\frown}{\dot{3}}$ — — — |

$\overset{\frown}{\dot{4}}$ — — — | $\overset{\frown}{\dot{5}}$ — — — | $\overset{\frown}{\dot{4}}$ — — — | $\overset{\frown}{\dot{3}}$ — — — | $\overset{\frown}{\dot{2}}$ — — — |

$\overset{\frown}{\dot{1}}$ — — — | $\overset{\frown}{7}$ — — — | $\overset{\frown}{6}$ — — — | $\overset{\frown}{5}$ — — — | $\overset{\frown}{4}$ — — — | $\overset{\frown}{3}$ — — — |

$\overset{\frown}{2}$ — — — | $\overset{\frown}{1}$ — — — | $\overset{\frown}{7}$ — — — | $\overset{\frown}{6}$ — — — | $\overset{\frown}{5}$ — — — | $\overset{\frown}{\text{\#}4}$ — — — ‖

二、吐音练习（单吐）

练习1～4条时，每个音要吐得准确、清楚、干净。

1. 1=♭B 4/4

5　5　5　5　|　5　5　5　5　|　4　—　0　0　|　4　4　4　4　|　4　4　4　4　|

3　—　0　0　|　3　3　3　3　|　3　3　3　3　|　2　—　0　0　|　2　2　2　2　|

2　2　2　2　|　1　—　0　0　|　1　1　1　1　|　1　1　1　1　|　7̣　—　0　0　|

7̣　7̣　7̣　7̣　|　7̣　7̣　7̣　7̣　|　6̣　—　0　0　|　6̣　6̣　6̣　6̣　|　6̣　6̣　6̣　6̣　|　5̣　—　0　0　‖

2. 1=♭B 4/4

5　5　5　5　|　6　6　6　6　|　7　—　0　0　|　6　6　6　6　|　7　7　7　7　|　1̇　—　0　0　|

7　7　7　7　|　1̇　1̇　1̇　1̇　|　2̇　—　0　0　|　1̇　1̇　1̇　1̇　|　2̇　2̇　2̇　2̇　|　3̇　—　0　0　|

2̇　2̇　2̇　2̇　|　3̇　3̇　3̇　3̇　|　4̇　—　0　0　|　3̇　3̇　3̇　3̇　|　4̇　4̇　4̇　4̇　|　5̇　—　0　0　|

5̇　5̇　5̇　5̇　|　4̇　4̇　4̇　4̇　|　3̇　—　0　0　|　4̇　4̇　4̇　4̇　|　3̇　3̇　3̇　3̇　|　2̇　—　0　0　|

3̇　3̇　3̇　3̇　|　2̇　2̇　2̇　2̇　|　1̇　—　0　0　|　2̇　2̇　2̇　2̇　|　1̇　1̇　1̇　1̇　|　7　—　0　0　|

1̇　1̇　1̇　1̇　|　7　7　7　7　|　6　—　0　0　|　7　7　7　7　|　6　6　6　6　|　5　—　0　0　|

6　6　6　6　|　5　5　5　5　|　4　—　0　0　|　5　5　5　5　|　4　4　4　4　|　3　—　0　0　|

4　4　4　4　|　3　3　3　3　|　2　—　0　0　|　3　3　3　3　|　2　2　2　2　|　1　—　—　—　‖

3. 1=♭B 4/4

5 5 5 5 | 5 − 0 0 | 5 5 5 5 5 5 5 5 | 5 − − − | 4 4 4 4 |

4 − 0 0 | 4 4 4 4 4 4 4 4 | 4 − − − | 3 3 3 3 | 3 − 0 0 |

3 3 3 3 3 3 3 3 | 3 − − − | 2 2 2 2 | 2 − 0 0 | 2 2 2 2 2 2 2 2 |

2 − − − | 1 1 1 1 | 1 − 0 0 | 1 1 1 1 1 1 1 1 | 1 − − − ‖

4. 1=♭B 4/4

1 1 2 3 | 4 − 0 0 | 1 1 1 2 2 3 3 | 4 − − − | 2 2 3 4 |

5 − 0 0 | 2 2 2 2 3 3 4 4 | 5 − − − | 3 3 4 5 | 6 − 0 0 |

3 3 3 3 4 4 5 5 | 6 − − − | 4 4 5 6 | 7 − 0 0 | 4 4 4 4 5 5 6 6 |

7 − − − | 5 5 6 7 | 1̇ − 0 0 | 5 5 5 5 6 6 7 7 | 1̇ − − − ‖

5. 1=♭B 4/4

阿尔班 曲

4̌ − 6̌ 4̌ | 1̇ 6̌ 4̌ 6̌ | 5 − 3 − | 1 2 3 1 | 4 − 6 4 |

3 5 1̇ ♭7̌ | 6 2̇ 1̇ 7 | 1̇ ♭7 6 5 | 4 − 6̌ 4 | 2 − ♭7 − |

6 1̇ 4 6 | 5 − 1 − | 4 − 6 4 | 1̇ 4 6 1̇ | ♭7 3 5 1 | 4 6 4 0 ‖

6. 1=♭B 4/4

阿尔班 曲

5 — 7̌ 5̌ | 2̇̌ 7̌ 5̌ 7̌ | 6 — #4 — | 2 3 #4 2 | 5 — ᵛ7 5 |

#4 6 2̇ 1̇ | 7 3̇ 2̇ #1̇ | 2̇ 1̇ 7 6 | 5 — ᵛ7 5 | 3 — 1̇ — |

7 2̇ 5 7 | 6 — 2 — | 5 — 7 5 | 2̇ 5 7 2̇ | 1̇ #4 6 2̇ | 5 7 5 0 ‖

7. 1=♭B 4/4

1 2 3 4 | 5 4 3 2 | 1 2 3 4 | 5 — — — | 2 3 4 5 |

6 5 4 3 | 2 3 4 5 | 6 — — — | 3 4 5 6 | 7 6 5 4 |

3 4 5 6 | 7 — — — | 4 5 6 7 | 1̇ 7 6 5 | 4 5 6 7 |

1̇ — — — | 5 6 7 1̇ | 2̇ 1̇ 7 6 | 5 6 7 1̇ | 2̇ — — — | 6 7 1̇ 2̇ |

3̇ 2̇ 1̇ 7 | 6 7 1̇ 2̇ | 3̇ — — — | 7 1̇ 2̇ 3̇ | 4̇ 3̇ 2̇ 1̇ | 7 1̇ 2̇ 3̇ |

4̇ — — — | 1̇ 2̇ 3̇ 4̇ | 5̇ 4̇ 3̇ 2̇ | 1̇ 5 6 3 | 4 3 2 7 | 1 — — — ‖

8. 1=♭B 4/4

1 3 2 4 | 3 5 4 6 | 5 7 6 1̇ | 7 2̇ 1̇ 3̇ | 2̇ 4̇ 3̇ 5̇ |

4̇ 2̇ 3̇ 1̇ | 2̇ 7 1̇ 6 | 7 5 6 4 | 5 3 4 2 | 3 1 2 3 | 1 — — — ‖

9. 1=♭B 4/4

阿尔班 曲

5 7 6 i̇ | 7 2̇ i̇ 3̇ | 2̇ #4̇ 3̇ 5̇ | #4̇ 5̇ 3̇ 4̇ | 2̇ 3̇ i̇ 2̇ | 7 i̇ 6 7 |

5 6 #4 5 | 3 #4 2 0 | 2 5 3 6 | #4 7 5 i̇ | 6 2̇ 7 3̇ | i̇ #4̇ 2̇ 5̇ |

3̇ 6̇ #4̇ 6̇ | 3̇ 5̇ 2̇ #4̇ | i̇ 3̇ 7 2̇ | 6 7 5 0 | 5̇ 3̇ #4̇ 2̇ | 3̇ i̇ 2̇ 7 |

i̇ 6 7 5 | 6 #4 5 3 | #4 2 3 1 | 2 #4 3 5 | #4 6 2̇ 4̇ | 5̇ — 0 0 ‖

10. 1=♭B 3/4

1 2 3 | 2 3 4 | 3 4 5 | 4 5 6 | 5 6 7 | i̇ — — |

i̇ 7 6 | 7 6 5 | 6 5 4 | 5 4 3 | 4 3 2 | 1 — — ‖

11. 1=♭B 3/4

5 5 5 5 | 4 — — | 4 4 4 4 | 3 — — | 6 6 6 6 |

5 — — | 7 7 7 7 | 6 — — | 2̇ 2̇ 2̇ 5 | i̇ — — ‖

12. 1=♭B 3/4

5 5 3 1 | 5 — — | 6 6 4 2 | 6 — — |

7 7 5 3 | 7 — — | 2̇ 5 2̇ | i̇ — — ‖

13. 1=♭B 3/4

阿尔班 曲

1 2 3 4 5 3 | 1 5 3 | 2 3 4 5 6 4 | 2 6 4 | 3 4 5 6 7 5 |

3 7 5 | 4 5 6 7 i̇ 6 | 4 i̇ 6 | 5 6 7 i̇ 2̇ 7 | 5 2̇ 7 |

This page contains musical notation (numbered notation / jianpu) for etudes 14 and 15 by 阿尔班 (Arban), plus the end of a preceding piece. As these are sheet music scores, the content is musical notation rather than prose text.

14. 1=♭B 3/4 阿尔班 曲

15. 1=♭B 4/4 阿尔班 曲

$\dot{4}$ $\underline{\underline{3}\underline{\dot{2}}\underline{\dot{1}}\underline{7}}$ $\underline{6\ 5}$ | 4 — $\dot{4}$ — | $\dot{3}$ $\underline{\dot{2}\dot{1}}$ $\underline{7\ 6}$ $\underline{5\ 4}$ | 3 — $\dot{3}$ — |

$\dot{2}$ $\underline{\dot{1}\ 7}$ $\underline{6\ 5}$ $\underline{4\ 3}$ | 2 — $\dot{2}$ — | $\dot{1}$ $\underline{7\ 6}$ $\underline{5\ 4}$ $\underline{3\ 2}$ | 1 — 0 0 ‖

16. 1 = ♭B 4/4

阿尔班 曲

$\underline{1\ 5}\ \underline{4\ 5}\ \underline{3\ 5}\ \underline{2\ 5}$ | $\underline{1\ 2}\ \underline{3\ 4}\ \underline{5\ 4}\ \underline{3\ 2}$ | $\underline{1\ 6}\ \underline{5\ 6}\ \underline{4\ 6}\ \underline{3\ 6}$ | $\underline{2\ 3}\ \underline{4\ 5}\ \underline{6\ 5}\ \underline{4\ 3}$ |

$\underline{2\ 7}\ \underline{6\ 7}\ \underline{5\ 7}\ \underline{4\ 7}$ | $\underline{3\ 4}\ \underline{5\ 6}\ \underline{7\ 6}\ \underline{5\ 4}$ | $\underline{3\ \dot{1}}\ \underline{7\ \dot{1}}\ \underline{6\ \dot{1}}\ \underline{5\ \dot{1}}$ | $\underline{4\ 5}\ \underline{6\ 7}\ \underline{\dot{1}\ 7}\ \underline{6\ 5}$ |

$\underline{4\ \dot{2}}\ \underline{1\ \dot{2}}\ \underline{7\ \dot{2}}\ \underline{6\ \dot{2}}$ | $\underline{5\ 6}\ \underline{7\ \dot{1}}\ \underline{\dot{2}\ \dot{1}}\ \underline{7\ 6}$ | $\underline{5\ \dot{3}}\ \underline{\dot{2}\ \dot{3}}\ \underline{\dot{1}\ \dot{3}}\ \underline{7\ \dot{3}}$ | $\underline{6\ 7}\ \underline{\dot{1}\ \dot{2}}\ \underline{\dot{3}\ \dot{2}}\ \underline{\dot{1}\ 7}$ |

$\underline{6\ \dot{4}}\ \underline{\dot{3}\ \dot{4}}\ \underline{\dot{2}\ \dot{4}}\ \underline{\dot{1}\ \dot{4}}$ | $\underline{7\ \dot{1}}\ \underline{\dot{2}\ \dot{3}}\ \underline{\dot{4}\ \dot{3}}\ \underline{\dot{2}\ \dot{1}}$ | $\underline{7\ 5}\ \underline{4\ 5}\ \underline{3\ 5}\ \underline{2\ 5}$ | $\underline{1\ \dot{3}}\ \underline{5\ \dot{3}}\ \dot{1}$ 0 |

$\underline{5\ 5}\ \underline{4\ 5}\ \underline{3\ 5}\ \underline{2\ 5}$ | $\underline{\dot{1}\ 2}\ \underline{3\ 4}\ \underline{5\ 4}\ \underline{3\ 2}$ | $\underline{\dot{1}\ 4}\ \underline{3\ 4}\ \underline{2\ 4}\ \underline{\dot{1}\ 4}$ | $\underline{7\ \dot{1}}\ \underline{\dot{2}\ \dot{3}}\ \underline{\dot{4}\ \dot{3}}\ \underline{\dot{2}\ \dot{1}}$ |

$\underline{7\ \dot{3}}\ \underline{\dot{2}\ \dot{3}}\ \underline{\dot{1}\ \dot{3}}\ \underline{7\ \dot{3}}$ | $\underline{6\ 7}\ \underline{\dot{1}\ \dot{2}}\ \underline{\dot{3}\ \dot{2}}\ \underline{\dot{1}\ 7}$ | $\underline{6\ \dot{2}}\ \underline{\dot{1}\ \dot{2}}\ \underline{7\ \dot{2}}\ \underline{6\ \dot{2}}$ | $\underline{5\ 6}\ \underline{7\ \dot{1}}\ \underline{\dot{2}\ \dot{1}}\ \underline{7\ 6}$ |

$\underline{5\ \dot{1}}\ \underline{7\ \dot{1}}\ \underline{6\ \dot{1}}\ \underline{5\ \dot{1}}$ | $\underline{4\ 5}\ \underline{6\ 7}\ \underline{\dot{1}\ 7}\ \underline{6\ 5}$ | $\underline{4\ 7}\ \underline{6\ 7}\ \underline{5\ 7}\ \underline{4\ 7}$ | $\underline{3\ 4}\ \underline{5\ 6}\ \underline{7\ 6}\ \underline{5\ 4}$ |

$\underline{3\ 6}\ \underline{5\ 6}\ \underline{4\ 6}\ \underline{3\ 6}$ | $\underline{2\ 3}\ \underline{4\ 5}\ \underline{6\ 5}\ \underline{4\ 3}$ | $\underline{2\ 5}\ \underline{4\ 5}\ \underline{3\ 5}\ \underline{2\ 5}$ | $\underline{1\ 3}\ \underline{5\ \dot{1}}$ 1 0 ‖

三、连音练习

连线的第一个音用舌头吐，连过去的音不用吐，只按键。

1. 1 = ♭B 4/4

1 — 2 — | 3 — 4 — | 5 — 4 — | 3 — 2 — | 1 — — — |

1 2 3 4 | 5 4 3 2 | 1 2 3 4 | 5 4 3 2 | 1 — — — |

1 2 3 4 | 5 4 3 2 | 1 2 3 4 | 5 4 3 2 | 1 — — — ‖

2. 1=♭B 4/4

5 — 6 — | 7 — 1̇ — | 2̇ — 1̇ — | 7 — 6 — | 5 — — — |

5 6 7 1̇ | 2̇ 1̇ 7 6 | 5 6 7 1̇ | 2̇ 1̇ 7 6 | 5 — — — |

5 6 7 1̇ | 2̇ 1̇ 7 6 | 5 6 7 1̇ | 2̇ 1̇ 7 6 | 5 — — — ‖

3. 1=♭B 4/4

1 5 1̇ 5 | 1 — — — | 7 #4 7 4 | 7 — — — |
0 2

♭7 4 7 4 | ♭7 — — — | 6̣ 3 6 3 | 6̣ — — — | ♭6̣ ♭3 6 3 |
1 1/2 2/3

♭6̣ — — — | 5̣ 2 5 2 | 5̣ — — — | ♭5̣ ♭2 5 2 | ♭5̣ — — — ‖
 1/3 1/2/3

4. 1=♭B 4/4

5 — 7 — | 5 — 7 — | 5 — — — | ♭6 — 1̇ — | ♭6 — 1̇ — | ♭6 — — — |
1/3 2/3

6 — #1̇ — | 6 — #1̇ — | 6 — — — | ♭7 — 2̇ — | ♭7 — 2̇ — | ♭7 — — — |
1/2 1

7 — #2̇ — | 7 — #2̇ — | 7 — — — | 1̇ — 3̇ — | 1̇ — 3̇ — | 1̇ — — — |
2 0

#1̇ — 3̇ — | #1̇ — 3̇ — | #1̇ — — — | 2̇ — 4̇ — | 2̇ — 4̇ — | 2̇ — — — |
1/2 1

#2̇ — #4̇ — | #2̇ — #4̇ — | #2̇ — — — | 3̇ — 5̇ — | 3̇ — 5̇ — | 3̇ — — — ‖
2 0

5. 1=♭B 4/4

5 7 5 7 | 5 7 5 7 | 5 − − − | ♭6 1̇ 6 1̇ | ♭6 1̇ 6 1̇ | ♭6 − − − |

6 #1̇ 6 1̇ | 6 #1̇ 6 1̇ | 6 − − − | ♭7 2̇ 7 2̇ | ♭7 2̇ 7 2̇ | ♭7 − − − |

7 #2̇ 7 2̇ | 7 #2̇ 7 2̇ | 7 − − − | 1̇ 3̇ 1̇ 3̇ | 1̇ 3̇ 1̇ 3̇ | 1̇ − − − |

#1̇ 3̇ 1̇ 3̇ | #1̇ 3̇ 1̇ 3̇ | #1̇ − − − | 2̇ 4̇ 2̇ 4̇ | 2̇ 4̇ 2̇ 4̇ | 2̇ − − − |

#2̇ #4̇ 2̇ 4̇ | #2̇ #4̇ 2̇ 4̇ | #2̇ − − − | 3̇ 5̇ 3̇ 5̇ | 3̇ 5̇ 3̇ 5̇ | 3̇ − − − ‖

6. 1=♭B 4/4

5 7 5 7 5 7 5 7 | ♭6 1̇ 6 1̇ 6 1̇ 6 1̇ | 6 #1̇ 6 1̇ 6 1̇ 6 1̇ | ♭7 2̇ 7 2̇ 7 2̇ 7 2̇ | 7 #2̇ 7 2̇ 7 2̇ 7 2̇ |

1̇ 3̇ 1̇ 3̇ 1̇ 3̇ 1̇ 3̇ | #1̇ 3̇ 1̇ 3̇ 1̇ 3̇ 1̇ 3̇ | 2̇ 4̇ 2̇ 4̇ 2̇ 4̇ 2̇ 4̇ | #2̇ #4̇ 2̇ 4̇ 2̇ 4̇ 2̇ 4̇ | 3̇ 5̇ 3̇ 5̇ 3̇ 5̇ 3̇ 5̇ |

#2̇ #4̇ 2̇ 4̇ 2̇ 4̇ 2̇ 4̇ | 2̇ 4̇ 2̇ 4̇ 2̇ 4̇ 2̇ 4̇ | #1̇ 3̇ 1̇ 3̇ 1̇ 3̇ 1̇ 3̇ | 1̇ 3̇ 1̇ 3̇ 1̇ 3̇ 1̇ 3̇ | 1̇ − 0 0 ‖

7. 1=♭B 4/4

1234 5671̇ 2̇1̇76 5432 | 1234 5671̇ 2̇1̇76 5432 | 1 − − − |

5671̇ 2̇3̇4̇5̇ 6̇5̇4̇3̇ 2̇1̇76 | 5671̇ 2̇3̇4̇5̇ 6̇5̇4̇3̇ 2̇1̇76 | 5 − − − ‖

四、切分音练习

切分音是将强拍移到弱拍上的一种节奏型。">"为重音记号，重音要吹得结实、有力。
常用的几种节奏型：

1. 1=♭B 4/4

1 1̇ — 2 | 3 3̇ — 4 | 5 5 — 6 | 7 7 — 1̇ | 2̇ — — — ⌄|

2̇ 2̇ — 1̇ | 7 7 — 6 | 5 5 — 4 | 3 3 — 2 | 1 — — — ‖

2. 1=♭B 4/4

1 3̇ — 1 | 2 4̇ — 2 | 3 5 — 3 | 4 6 — 4 |

5 7 — 5 | 6 1̇ — 6 | 7 2̇ — 7 | 1̇ — — — | 1̇ 1̇ — 6 |

7 7 — 5 | 6 6 — 4 | 5 5 — 3 | 4 3 — 2 | 1 — — — ‖

3. 1=♭B 2/4

阿尔班 曲

4 6̇ 4 | 5 ♭7 5 | 6 1̇ 6 | ♭7 2̇ ⌄7 | 1̇ 3̇ 1̇ | 2̇ 4̇ 2̇ | 3̇ 5̇ 3̇ | 4̇ — ⌄|

4̇ 4̇ 5̇ | 3̇ 3̇ 4̇ | 2̇ 2̇ 3̇ | 1̇ 1̇ 2̇ | ♭7 7 1̇ | 6 6 ♭7 | 5 5 6 | 4 — ‖

4. 1=♭B 3/4

阿尔班 曲

4 6̇ 5 4 | 5 ♭7 6 ⌄5 | 6 1̇ ♭7 6 | ♭7 2̇ 1̇ ⌄7 | 1̇ 3̇ 2̇ 1̇ |

2̇ 4̇ 3̇ ⌄2̇ | 3̇ 5̇ 4̇ 3̇ | 4̇ — — | 4̇ 6̇ 5̇ 4̇ | 3̇ 5̇ 4̇ ⌄3̇ |

2̇ 4̇ 3̇ 2̇ | 1̇ 3̇ 2̇ ⌄1̇ | ♭7 2̇ 1̇ 7 | 6 1̇ ♭7 6 | ♭7 6 5 ⌄7 6 5 | 4 — — ‖

5. 1=♭B 2/4

阿尔班 曲

1̲1̲>2 3̲3̲>4 | 5̲5̲ 3 1̲1̲ 2 | 3̲3̲ 4 5̲6̲ | 7̲7̲ 1̇ 2̇ | 4̲4̲ 3̇ 2̲2̲ 1̇ | 7̲7̲ 6 5̲5̲ 4 |

3̲3̲ 2 1̲1̲ 2 | 3̲3̲ 4 5 | 5̲5̲ 4 3̲3̲ 2 | 1̇1̇ 7 6 | 4̲4̲ 3̇ 2̲2̲ 1̇ | 7̲7̲ 6 5 |

1̲1̲ 3 2̲2̲ 4 | 3̲3̲ 5 4 | 2̲2̲ 4 3̲3̲ 5 | 4̲4̲ 6 5 | 3̲3̲ #5 6̲6̲ 1̇ | 7̲7̲ 2̇ 1̇ |

#1̲1̲ 3 2̲2̲ 4 | 3̲3̲ 5 4 | 6̲4̲ 2̇ 7̲5̲ 4 | 3̇1̲ 6 #4̲2̇ 1̇ | 7̲3̲ 2̇ 2̲1̲ 6 | 5 #4̲6̲ 5 | 1̲1̲ 2 3̲3̲ 4 |

5̲5̲ 3 1̲1̲ 2 | 3̲3̲ 4 5̲6̲ | 7̲7̲ 1̇ 2̇ | 4̲4̲ 3̇ 2̲2̲ 1̇ | 7̲7̲ 6 5̲5̲ #5 | 6̲6̲ 1̇ 7̲7̲ 2̇ | 1̇1̇ 3̇ 1̇ ‖

五、附点音符练习

附点是乐曲中表示将音符或休止符时值增长的记号，记谱时用小圆点写在音符或休止符后边。附点本身没有长短，它的时值是前面音符或休止符时值的一半。加了附点的音符或休止符称为附点音符或附点休止符。

附点二分音符： X—· = X— + X（3拍）　　附点四分音符： X· = X + X̲（1拍半）

附点八分音符： X̲· = X̲ + X̲（¾拍）　　附点八分音符连接十六分音符： X̲· X̲

练习附点音符前的几种节奏练习，采用任何一个音练习都可以。

A. 1=♭B 4/4

‖: 5 — — 5 | 5 — — 5 | 5 — — 5 | 5 — — 5 | 5 — — — :‖

B. 1=♭B 2/4

‖: 5· 5̲ | 5· 5̲ | 5· 5̲ | 5· 5̲ | 5 — :‖

C. 1=♭B 2/4

‖: 5̲·5̲ 5̲·5̲ | 5̲·5̲ 5̲·5̲ | 5 — :‖

D. 1=♭B 2/4

‖: 0·· 5̲ | 5 — | 0·· 5̲ | 5 — | 0·· 5̲ | 5 — :‖

附点二分音符练习

1. 1=♭B 4/4

1 - - 1 | 3 - - 3 | 5 - - 5 | i̇ - - - |

i̇ - - i̇ | 5 - - 5 | 3 - - 3 | 1 - - - ‖

附点四分音符练习

2. 1=♭B 4/4

1· 2 3· 4 | 5· 6 7· i̇ | 2̇· 3̇ 4̇· 3̇ | 2̇· i̇ 7· 6 | 5· 4 3· 2 | 1 - - - ‖

3. 1=♭B 4/4

1· 2 3· 4 | 5· 6 7 - | 2· 3 4· 5 | 6· 7 i̇ - | 3· 4 5· 6 |

7· i̇ 2̇ - | 4· 5 6· 7 | i̇· 2̇ 3̇ - | 3̇· 2̇ i̇· 7 | 6· 5 4 - |

2̇· i̇ 7· 6 | 5· 4 3 - | i̇· 7 6· 5 | 4· 3 2 - | 7· 6 5· 4 | 3· 7 1 - ‖

附点八分音符练习

4. 1=♭B 2/4

1·3 2·4 | 3·5 4 ᵛ| 2·4 3·5 | 4·6 5 ᵛ| 3·5 4·6 | 5·7 6 ᵛ|

4·6 5·7 | 6·i̇ 7 ᵛ| 5·7 6·i̇ | 7·2̇ i̇ ᵛ| 3̇·i̇ 2̇·7 | i̇·6 7 ᵛ|

2̇·7 i̇·6 | 7·5 6 ᵛ| i̇·6 7·5 | 6·4 5 ᵛ| 7·5 6·3 | 4·2 1 ‖

5. 1=♭B 4/4

阿尔班 曲

1·2 3·4 5·4 3·2 | 1　i̇·7 6·5 4·3 | 2·3 4·5 6·5 4·3 | 2 ᵛ 2̇·i̇ 7·6 5·4 |

3·4 5·6 7·6 5·4 | 3 ᵛ 3̇·2̇ i̇·7 6·5 | 4·5 6·7 i̇·7 6·5 | 4 ᵛ 4̇·3̇ 2̇·i̇ 7·6 |

5·6 7·i̇ 2̇·i̇ 7·6 | 5 ᵛ 5̇·4̇ 3̇·2̇ i̇·7 6 | 5·i̇ 7·6 5·4 3·2 | 1·3 5·3 1　0 ‖

六、十六分音符练习

前八后十六的练习

1. 1=♭B 2/4

2. 1=♭B 2/4

3. 1=♭B 2/4

4. 1=♭B 2/4

阿尔班 曲

♭6 66 4♭7 | ♭7 57 ♭3̇ | ♭3̇ 3̇3̇ 2̇ 1̇ | 5̇ 55 55 | 1̇1̇1̇ 1̇5 | 3̇ 3̇3̇ 3̇1̇ |

5̇ 5̇5̇ 5̇3̇ | 1̇ 0 | 6 66 67̇1̇ | 2̇ 3̇ 4 | 5 7̇2̇ 5̇7 | 1̇3̇ 1̇0 ‖

5. 1=♭B 2/4

阿尔班 曲

1̇ 1̇1̇ 1̇3̇1̇ | 5 55 51̇2̇ | 3̇ 3̇3̇ 3̇5̇3̇ | 1̇ 0 | 1̇ 1̇1̇ 1̇3̇1̇ | 6 66 67̇1̇ |

2̇ 1̇1̇ 76 | #5 0 | 6 66 67̇1̇ | 2̇ 2̇2̇ 2̇1̇2̇ | 3̇ 3̇3̇ 3̇2̇1̇ | 7 0 |

5̇ 5̇5̇ 5̇4̇4̇ | 3̇ 2̇2̇ 1̇77 | 67̇ 2̇3̇#4 | 5 0 | 1̇ 1̇1̇ 1̇3̇1̇ | 5 55 51̇2̇ |

3̇ 3̇3̇ 3̇5̇3̇ | 1̇ 0 7̇1̇ | 2̇ 2̇1̇ 776 | 5̇ 5̇5̇ 43 | 2̇ 7̇2̇ 5̇7 | 1̇ 0 ‖

前十六后八练习

6. 1=♭B 2/4

‖: 111 111 | 222 222 | 333 333 | 444 444 | 5 — |

555 555 | 444 444 | 333 333 | 222 222 | 1 — :‖

7. 1=♭B 2/4

‖: 555 555 | 666 666 | 777 777 | 1̇1̇1̇ 1̇1̇1̇ | 2̇ — |

2̇2̇2̇ 2̇2̇2̇ | 1̇1̇1̇ 1̇1̇1̇ | 777 777 | 666 666 | 5 — :‖

8. 1=♭B 2/4

111 222 | 333 444 | 555 666 | 777 1̇1̇1̇ |

2̇2̇2̇ 1̇1̇1̇ | 777 666 | 555 444 | 333 222 | 1 — ‖

81

9. 1=♭B 2/4 阿尔班 曲

i64 i64 | 5 1 i2i | ♭753 753 | 5 1 6 76 | i64 i64 | 5 1 i2i |

7 i2 5 5 | i35 i 0 | ♭765 72 | ♭i76 i4 | 443 22i | ♭776 5 |

♭765 72 | i64 i4 | ♭641 46 | i 0 | i64 i64 | 5 1 i2i |

♭753 753 | 5 1 6 76 | i64 i64 | 5 1 i2i | ♭765 i3 | 46i 40 ‖

10. 1=♭B 2/4 阿尔班 曲

iii 6i | 444 32 | iii ♭76 | ♭i75 0 | iii 222 | 333 444 |

333 222 | ii3 i 0 | 222 5♭7 | 666 #i3 | 222 42 | 6 0 |

#555 35 | 666 36 | #555 6i | 3 0 | iii 6i | 444 32 |

iii ♭76 | ♭i75 0 | 222 333 | 444 666 | 222 iii | 446 40 ‖

前八后十六和前十六后八混合练习

11. 1=♭B 2/4 阿尔班 曲

555 555 | 1 3 5 | 666 666 | 4 5 6 | 777 775 | 6 7 i |

iii i77 | 6 6 5 | 777 765 | 6 5 4 | 555 542 | 1 1 1 ‖

四个十六分音符练习

12. 1=♭B 2/4

1111 2222 | 3333 4444 | 5 — | 5555 6666 | 7777 iiii | i — |

iiii 7777 | 6666 5555 | 5 — | 5555 4444 | 3333 2222 | 1 — ‖

13. 1=♭B 2/4

‖: 1111 3333 | 5555 1̇1̇1̇1̇ | 3̇3̇3̇3̇ 1̇1̇1̇1̇ | 5555 3333 | 1 — :‖

14. 1=♭B 2/4 中强 沃尔姆 曲

3456 5671̇ | 3456 5671̇ | 71̇2̇7 5#567 | 1̇71̇3̇ 5 0 | 3456 5671̇ | 3456 5671̇ |

7275 616#4 | 6527 5 0 | 4567 1̇2̇30 | 5#567 1̇2̇30 | 3̇2̇1̇7 1̇765 | 6543 2 0 |

3456 71̇3̇0 | 1234 571̇0 | 3̇2̇1̇7 6567 | 2̇1̇53 1 0 | 3456 5671̇ | 1234 3456 |

5671̇ 2̇#1̇2̇7 | 3̇71̇6 5 0 | 3456 5671̇ | 1̇#563 4#1̇20 | 6531 5427 | 2135 1̇ 0 ‖

15. 1=♭B 2/4 科罗多米尔 曲

5653 1̇ | 5651̇ 7 | 5654 2̇ | 5652̇ 1̇ | 1̇2̇1̇6 4 |

1̇2̇1̇4 3̇ | 2̇3̇2̇7 1̇2̇1̇6 | 5 #4 5 | 5653 4 2 | 4542 3 1 |

1̇765 6543 | 5 4 2 | 3436 5 1 | 4547 6 2 | 1̇2̇1̇6 5 3 |

5425 1 0 | 1̇2̇1̇6 5653 | 1351̇ 3̇ | 2̇3̇2̇7 5654 | 2572̇ 4 |

3̇3̇5̇ 1̇1̇3̇ | 551̇ 335 | 2572 351̇3̇ | 4573̇ 2̇ | 3̇4̇3̇5̇ 3̇1̇ | 2̇3̇2̇6̇ 2̇1̇ |

2̇3̇2̇7 1̇2̇1̇5 | 71̇2̇#2̇ 3̇ | 4̇5̇4̇6̇ 4̇6̇ | 3̇4̇3̇5̇ 3̇5̇ | 2̇3̇2̇6̇ 71̇75 | 1̇535 1̇ 0 ‖

16. 1=♭B 2/4　　　　　　　　　　　　　　　　　　　　　　　　　沃尔姆 曲

| 1 11 1111 | 776 555 | 2̇2̇2̇2̇ 2̇2̇2̇ | 4 33 223 | 1 11 1111 | 776 ♯555 |

| 2̇ 2̇2̇ 11̇7̇ | 666̇1̇ 3̇3̇3̇ | ♯2̇ 2̇2̇ 2̇2̇2̇2̇ | 3̇3̇3̇ ♯55̇3̇ | ♯4̇4̇4̇4̇ 4̇3̇2̇ | ♯1̇ 7̇ ♯5̇ 3̇ |

| ♯1̇ 1̇1̇ 1̇3̇♯2̇ | ♯2̇2̇2̇2̇ 2̇♯4̇3̇ | ♯2̇ 2̇2̇ ♯1̇1̇7̇ | ♯6 ♭66 ♯555 | ♯4466 ♯1̇1̇1̇ | 7 ♯55 773̇3̇ |

| ♯2̇2̇7 66♯44 | 3　034♯4 | 5 1̇1̇ 3̇3̇5̇ | 5̇5̇7̇7̇ 2̇̇2̇5̇ | 71̇2̇ 3̇ 4̇ | 3̇3̇3̇1̇ 5̇ 5̇5̇ |

| 551̇1̇ 3̇3̇5̇ | 5 77 2̇2̇5̇5̇ | ♯4̇3̇2̇ 1̇76 | 5 55 5555 | 1 11 1111 | 776 555 |

| 2̇2̇2̇2̇ 2̇2̇2̇ | 4 33 223 | 1111 111 | 666 ♭6666 | 51̇3̇ 45̇2̇ | 351̇3̇ 1̇ 0 ‖

七、三连音练习

三连音是将一个音平均分成三份的一种节奏音型。这三个音要绝对平均，不能将三个音奏成前十六后八或前八后十六。为了准确掌握三连音，可以用 6/8 节奏打复拍子来进行练习。如 2/4 X͡X͡X X͡X͡X 可先当作 6/8 XXX XXX 来练习，待节奏稳定后再放慢拍子的速度，节奏不变。每三个音打一拍，每小节打两拍就可以了。

常用的三连音：

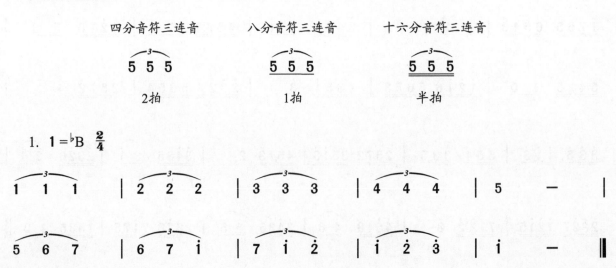

2. 1=♭B 2/4

$\widehat{111}$ 1 0 | $\widehat{222}$ 2 0 | $\widehat{333}$ 3 0 | $\widehat{444}$ 4 0 | $\widehat{555}$ 5 0 |

$\widehat{666}$ 6 0 | $\widehat{777}$ 7 0 | $\widehat{\dot{1}\dot{1}\dot{1}}$ $\dot{1}$ 0 | $\widehat{\dot{1}\dot{1}\dot{1}}$ $\dot{1}$ 0 | $\widehat{777}$ 7 0 |

$\widehat{666}$ 6 0 | $\widehat{555}$ 5 0 | $\widehat{444}$ 4 0 | $\widehat{333}$ 3 0 | $\widehat{222}$ 2 0 | $\widehat{111}$ 1 0 ‖

3. 1=♭B 2/4

$\widehat{444}$ $\widehat{444}$ | 4 0 | $\widehat{555}$ $\widehat{555}$ | 5 0 | $\widehat{666}$ $\widehat{666}$ | 6 0 |

♭$\widehat{777}$ $\widehat{777}$ | ♭7 0 | $\widehat{\dot{1}\dot{1}\dot{1}}$ $\widehat{\dot{1}\dot{1}\dot{1}}$ | $\dot{1}$ 0 | $\widehat{\dot{2}\dot{2}\dot{2}}$ $\widehat{\dot{2}\dot{2}\dot{2}}$ | $\dot{2}$ 0 |

$\widehat{\dot{3}\dot{3}\dot{3}}$ $\widehat{\dot{3}\dot{3}\dot{3}}$ | $\dot{3}$ 0 | $\widehat{\dot{4}\dot{4}\dot{4}}$ $\widehat{\dot{4}\dot{4}\dot{4}}$ | $\dot{4}$ 0 | $\widehat{\dot{4}\dot{4}\dot{4}}$ $\widehat{\dot{4}\dot{4}\dot{4}}$ | $\dot{4}$ 0 |

$\widehat{\dot{3}\dot{3}\dot{3}}$ $\widehat{\dot{3}\dot{3}\dot{3}}$ | $\dot{3}$ 0 | $\widehat{\dot{2}\dot{2}\dot{2}}$ $\widehat{\dot{2}\dot{2}\dot{2}}$ | $\dot{2}$ 0 | $\widehat{\dot{1}\dot{1}\dot{1}}$ $\widehat{\dot{1}\dot{1}\dot{1}}$ | $\dot{1}$ 0 |

♭$\widehat{777}$ $\widehat{777}$ | ♭7 0 | $\widehat{666}$ $\widehat{666}$ | 6 0 | $\widehat{555}$ $\widehat{555}$ | 4 0 ‖

4. 1=♭B 2/4

$\widehat{444}$ 6 0 | $\widehat{555}$ ♭7 0 | $\widehat{666}$ $\dot{1}$ 0 | ♭$\widehat{777}$ $\dot{2}$ 0 | $\widehat{\dot{1}\dot{1}\dot{1}}$ $\dot{3}$ 0 | $\widehat{\dot{2}\dot{2}\dot{2}}$ $\dot{4}$ 0 |

$\widehat{\dot{4}\dot{4}\dot{4}}$ $\dot{2}$ 0 | $\widehat{\dot{3}\dot{3}\dot{3}}$ $\dot{1}$ 0 | $\widehat{\dot{2}\dot{2}\dot{2}}$ ♭7 0 | $\widehat{\dot{1}\dot{1}\dot{1}}$ 6 0 | ♭$\widehat{777}$ 5 0 | $\widehat{666}$ 4 0 ‖

5. 1=♭B 2/4

$\widehat{1\ 111}$ $\widehat{3\ 333}$ | $\widehat{5\ 555}$ $\widehat{\dot{1}\ \dot{1}\dot{1}\dot{1}}$ | $\widehat{\dot{3}\ \dot{3}\dot{3}\dot{3}}$ $\widehat{\dot{1}\ \dot{1}\dot{1}\dot{1}}$ | $\widehat{5\ 555}$ $\widehat{3\ 333}$ | 1 — ‖

八、$\frac{6}{8}$ 拍练习

练习 $\frac{6}{8}$ 拍子，首先要把拍子的强弱搞清楚。$\frac{6}{8}$ 拍子为强、弱、弱、次强、弱、弱。开始练习时打分拍（每小节打6拍），熟悉后每三拍打一拍，一小节打两拍。

3. 1=♭B 6/8　　　　　　　　　　　　　　　　　　　　　　　沃尔姆 曲

3 333 3 1 3 | 5 555 5 3 5 | 1̇ 1̇1̇1̇ 1̇ 5 1̇ | 3̇ 0 0· | 2̇ 2̇2̇2̇ 2̇ 7 5 |
f

3̇ 3̇3̇3̇ 3̇ 1̇ 5 | 4 444 5 2̇ 7 | 5 0 0· | 3 333 3 4 #4 | 5 555 5 6 7 |

1̇ 1̇1̇1̇ 1̇ 2̇ #2̇ | 3̇ 0 0· | 2̇ 2̇2̇2̇ 2̇ 7 5 | 1̇ 1̇1̇1̇ 1̇ 6 #4 | 5 555 5 2̇ 7 | 5 0 0· |

1̇ 1̇1̇1̇ 1̇ 3 5 | 1̇ 0 0· | 1̇ 1̇1̇1̇ 1̇ 4 6 | 1̇ 0 0· | 1̇ 1̇1̇1̇ 1̇ 7 ♭7 | 6 0 0· |

1̇ 1̇1̇1̇ 1̇ 7 ♭7 | 6 666 6 5 4 | 3 333 3 1 3 | 5 555 5 3 5 | 1̇ 1̇1̇1̇ 1̇ 5 1̇ |

3̇ 0 0· | 6 666 6 2̇ 1̇ | 7 777 7 6 7 | 1̇ 1̇1̇1̇ 1̇ 5 3 | 1 0 0· ‖

4. 1=♭B 6/8　　　　　　　　　　　　　　　　　　　　　　阿尔班 曲

1̇·2̇1̇ | 7 7 7·1̇7 | 3 ˅3 3·#4#5 | 6 7 1̇ 2̇ | 3̇ 2̇1̇·2̇1̇ | 7 7 7·1̇7 |

3 ˅3 3·#4#5 | 6 7 1̇ 2̇#2̇ | 3̇· ˅ 3̇·#4̇3̇ | #1̇ 1̇ 1̇·3̇6̇ | 6̇ #5̇ 2̇·3̇2̇ |

7 ˅7 7·2̇#4 | #4̇ 3̇ 3̇·4̇3̇ | #1̇ ˅1̇ 1̇·3̇6̇ | 6̇ #5̇ 5̇·#4̇3̇ | #2̇ 7 7·#2̇3̇ |

3̇· ˅ 3̇·4̇3̇ | 1̇ 3̇ 5̇ 4̇ | 3̇· ˅ 5̇·6̇5̇ | #4̇ ♮4̇ 5̇ 1̇ | 2̇· ˅ 3̇·4̇3̇ |

1̇ 3̇ 7 3̇ | 6 ˅3̇ 3̇·4̇3̇ | #5̇ 3̇ 3̇·4̇3̇ | 7· ˅ 1̇·2̇1̇ | 7 7 7·1̇7 |

3 ˅3 3·#4#5 | 6 7 1̇ 2̇ | 3̇ 2̇1̇·2̇1̇ | 7 ˅7 7·1̇7 | 3 3 3·#4#5 | 6 3̇ #5̇ ˅3̇ |

6·3̇3̇ 1̇·3̇3̇ | 7·3̇3̇ #5·3̇3̇ | 6·3̇3̇ 1̇·3̇3̇ | 7·3̇3̇ #5·3̇3̇ | 6·3̇3̇ 6 0 0 ‖

88

5. 1=♭B 6/8

阿尔班 曲

i i i i 7 7 7 2̇ | 5 5 5 i 3̇ 5̇ | 4 4 4 5 3̇ 3̇ 3̇ 5̇ | 2̇ 2̇ #i̇ 3̇ 2̇ 5̇ 7̇ | i i i i 7 7 7 2̇ | 5 5 5 i 3̇ 5̇ |

#4 4 4 3 2̇ 2̇ 2̇ i̇ | 7 7 7 6 5 ᵛ 5 | 4 4 4 5 3̇ 3̇ 3̇ 5̇ | 2̇ 2̇ #i̇ 2̇ 5̇ 4̇ | 3̇ 3̇ 3̇ 6 #i̇ i̇ 6 | 2̇ 4̇ 2̇ 6 ♭6 |

5 5 5 3 4 4 4 2̇ | 3 3 3 i 2 ᵛ 6̣ | 7̣ 7̣ 7̣ 5 1 1 1 ♭6 | 7̣ 7̣ 7̣ 5 2 3 4 5 6 7 | i i i i 7 7 7 2̇ | 5 5 5 i 3̇ 5̇ |

4 4 4 5 3̇ 3̇ 3̇ 5̇ | 2̇ 2̇ #i̇ 3̇ 2̇ 5̇ 7̇ | i i i i 7 7 7 2̇ | 5 5 5 i 3̇ 5̇ | 6 6 6 4 5 5 5 2̇ | i i 5̇ 3̇ i 0 0 ‖

九、大、小调音阶及琶音练习

除了用♭B调练习下例几种音阶外，还要用前面所讲到的几种首调选择合适的音区做练习。

1. 大调音阶

A. 1=♭B 4/4

1 2 3 4 | 5 6 7 i | 2̇ i 7 6 | 5 4 3 2 | 1 2 3 4 5 6 7 i |

2̇ i 7 6 5 4 3 2 | 1 3 5 i 7 5 4 2 | 1 3 5 i 7 5 4 2 | 1 − − − ‖

B. 1=♭B 2/4

1 2 3 4 5 6 7 | i 0 | 2 3 4 5 6 7 i | 2̇ 0 | 3 4 5 6 7 i 2̇ | 3̇ 0 |

4 5 6 7 i 2̇ 3̇ | 4̇ 0 | 5 6 7 i 2̇ 3̇ 4̇ | 5̇ 0 | 6 7 i 2̇ 3̇ 4̇ 5̇ | 6̇ 0 |

5̣ 4̣ 3̣ 2̣ 1 7̣ 6̣ | 5̣ 0 | 5 4 3 2 1 7̣ 6̣ | 5 0 | 4̣ 3̣ 2̣ 1 7̣ 6̣ 5̣ | 4̣ 0 |

3̣ 2̣ i 7 6 5 4 | 3 0 | 2̇ i 7 6 5 4 3 | 2 0 | i 7 6 5 4 3 2 | 1 0 ‖

C. 1=♭B 2/4

1 2 3 4 5 6 7 i | 2 3 4 5 6 7 i 2̇ | 3 4 5 6 7 i 2̇ 3̇ | 4 5 6 7 i 2̇ 3̇ 4̇ | 5̇ − | ᵛ

5 4 3 2 i 7 6 5 | 4 3 2 1 7̣ 6̣ 5̣ 4̣ | 3 2 1 7̣ 6̣ 5̣ 4̣ 3̣ | 2̇ i 7 6 5 4 3 2 | 1 − ‖

2. 小调音阶

A. 1=♭B 4/4　自然小调音阶

6̣ 7̣ 1 2 3 4 5 | 6 3 4 5 6 7 1̇ 2̇ | 3̇ 2̇ 1̇ 7 6 5 4 | 3 6 5 4 3 2 1 7̣ | 6̣ - 0 0 ‖

B. 1=♭B 4/4　和声小调音阶（升高第七音）

6̣ 7̣ 1 2 3 4 5 | 6 3 4 ♯5 6 7 1̇ 2̇ | 3̇ 2̇ 1̇ 7 6 ♯5 4 | 3 6 ♯5 4 3 2 1 7̣ | 6̣ - 0 0 ‖

C. 1=♭B 4/4　旋律小调音阶（上行升高第六、七音，下行还原）

6̣ 7̣ 1 2 3 ♯4 ♯5 | 6 3 ♯4 ♯5 6 7 1̇ 2̇ | 3̇ 2̇ 1̇ 7 6 5 4 | 3 6 5 4 3 2 1 7̣ | 6̣ - 0 0 ‖

3. 琶音

A. 1=♭B 4/4　大调

1 3 5　3 5 1̇　5 1̇ 3̇　1̇ 3̇ 1̇ | 5 1̇ 5　3 5 3　1 3 5　1̇ 5 3 | 1 - 0 0 ‖

B. 1=♭B 4/4　小调

6̣ 1 3　1 3 6　3 6 1̇　6 1̇ 3̇ | 3̇ 1̇ 6　1̇ 6 3　6 3 1　3 1 3 | 6̣ - 0 0 ‖

十、半音阶练习

半音阶的练习主要是为了学习者能够熟练地掌握小号的半音阶指法，对于演奏首调者来说也是很有利的。因为歌曲中也常常会出现临时升降音，同时还可以吹奏一些固定调的乐曲。

1. 1=♭B 2/4

阿尔班 曲

1 ♯1　2 ♯2 | 3 4 ♯4 5 | ♯5 6 ♯6 7 | 1̇　0 | 3 4 ♯4 5 | ♯5 6 ♯6 7 | 1̇ ♯1̇　2̇ ♯2̇ | 3̇　0 |

5 ♯5　6 ♯6 | 7 1̇ ♯1̇ 2̇ | ♯2̇ 3̇ 4̇ ♯4̇ | 5̇　0 | 5̇ ♯4̇ 4̇ 3̇ | ♯2̇ 2̇ ♯1̇ 1̇ | 7 ♯6 6 ♭6 | 5　0 |

注：以上谱例在练习时开始慢练，然后加快，还可以用吐音练习。

十一、音程练习（二度～八度）

1. 1=♭B 4/4 （小二度）

阿尔班 曲

2. 1=♭B 4/4 （大二度）　　　　　　　　　　　　　　　　　　　　阿尔班 曲

$\dot{2}$ $\dot{3}$ $\dot{2}$ 7 | 5 6 5 $\dot{1}$ | 7 $\dot{1}$ 7 $\dot{3}$ | $\dot{2}$ $\dot{3}$ $\dot{2}$ 0 | $\dot{3}$ #$\dot{4}$ $\dot{3}$ $\dot{1}$ | 6 7 6 $\dot{3}$ |

#4 5 4 $\dot{2}$ | 5 — — — | 5 6 5 ♭3 | ♭7 $\dot{1}$ 7 5 | ♭$\dot{3}$ $\dot{4}$ $\dot{3}$ $\dot{1}$ | ♭7 $\dot{1}$ 7 5 |

#4 5 4 $\dot{2}$ | $\dot{2}$ ♭$\dot{3}$ $\dot{2}$ $\dot{2}$ | $\dot{1}$ ♭7 6 5 | #4 6 $\dot{1}$ 0 | $\dot{2}$ $\dot{3}$ $\dot{2}$ 7 | 5 6 5 $\dot{1}$ |

7 $\dot{1}$ 7 $\dot{3}$ | $\dot{2}$ $\dot{3}$ $\dot{2}$ 0 | $\dot{3}$ $\dot{4}$ $\dot{3}$ $\dot{1}$ | 6 7 6 $\dot{3}$ | #4 5 4 $\dot{2}$ | 5 — — — ‖

3. 1=♭B 4/4 （三度）　　　　　　　　　　　　　　　　　　　　阿尔班 曲

1 — 3 — | 2 — 4 — | 3 — 5 — | 4 — 6 — | 5 — 7 — |

6 — $\dot{1}$ — | 7 — $\dot{2}$ — | $\dot{1}$ — — — | 3 — 1 — | 4 — 2 — |

5 — 3 — | 6 — 4 — | 7 — 5 — | $\dot{1}$ — 6 — | $\dot{2}$ — 7 — | $\dot{1}$ — — — ‖

4. 1=♭B 4/4 （四度）　　　　　　　　　　　　　　　　　　　　阿尔班 曲

1 — 4 — | 2 — 5 — | 3 — 6 — | 4 — ♭7 — | 5 — $\dot{1}$ — |

6 — $\dot{2}$ — | ♭7 — $\dot{3}$ — | $\dot{1}$ — $\dot{4}$ — | $\dot{4}$ — $\dot{1}$ — | $\dot{3}$ — ♭7 — |

$\dot{2}$ — 6 — | 7 — 5 — | ♭7 — 4 — | 6 — 3 — | 5 — 2 — | 3 1 4 — ‖

5. 1=♭B 4/4 （五度）　　　　　　　　　　　　　　　　　　　　　阿尔班 曲

| 1̇ — 5̇ — | 1̇ — 5̇ — | 5 — 2̇ — | 5 — 2̇ — | 1̇ — 5̇ — | 1̇ — 5̇ — |

| 2̇ — — — | 2̇ 0 0 0 | 5 — 2̇ — | 5 — 2̇ — | 2 — 6 — | 2 — 6 — |

| 5 — 2̇ — | 5 — 2̇ — | 2̇ — — — | 2̇ 0 0 0 | ♭7 — 4̇ — | ♭7 — 4̇ — |

| 4 — 1̇ — | 4 — 1̇ — | ♭7 — 4̇ — | ♭7 — 4̇ — | 4 — — — | 4 0 0 0 |

| 4 — 1̇ — | 4 — 1̇ — | 1 — 5 — | 1 — 5 — | 4 — 1̇ — | 4 — 1̇ — |

| 1 — — — | 1 0 0 0 | 1̇ — 5̇ — | 1̇ — 5̇ — | 5 — 2̇ — | 5 — 2̇ — |

| 1̇ — 5̇ — | 1̇ — 5̇ — | 2̇ — — — | 2̇ 0 0 0 | 5 — 2̇ — | 5 — 2̇ — |

| 1̇ — 5̇ — | 1̇ — 5̇ — | 5 — 2̇ — | 5 — 2̇ — | 1̇ — — — | 1̇ 0 0 0 ‖

6. 1=♭B 4/4 （六度）　　　　　　　　　　　　　　　　　　　　　阿尔班 曲

| 5 — 3̇ 0 | 6 — 4̇ 0 | 7 — 5̇ 0 | 6 — 4̇ 0 | 5 — 3̇ 0 | 5 — 3̇ 0 |

| 3 — 1̇ 0 | 7 — — — | ♯5 — 3̇ 0 | 6 — 4̇ 0 | 5 — 3̇ 0 | 4 — 2̇ 0 |

| 3 — 1̇ 0 | 1 — 6 0 | 1 — 6 0 | 5 — — — | 5 — 3̇ 0 | ♯4 — 2̇ 0 |

| 4 — 2̇ 0 | 3 — 1̇ 0 | ♭3 — 1̇ 0 | 2 — 7 0 | 7̣ — 5 0 | 1 — — — ‖

7. 1=♭B 3/4 （七度） 阿尔班 曲

| 5 4· 3 | 3 - #5 | 6 5· 4 | 4 - ♭6 | 5 4· 3 | #4 3· 2 |

| 2 1· 7 | 5 - - | ♭7 ♭6· 5 | 5 - 5 | #4 ♭3· 2 | 2 - 4 |

| 3 ♭2· 1 | 2 1· ♭7 | #1 ♭7· 6 | 6 - - | 4 ♭3· 2 | 2 - 4 |

| 3 ♭2· 1 | 1 - 1 | 7 ♭6· 5 | ♭6· 5 | 2 ♭6· 5 | 5 - - | 5 4· 3 |

| 3 - #5 | 6 5· 4 | 4 - 4 | 3 2· 1 | 2 1· 7 | 7 6· 5 | 1 - - ‖

8. 1=♭B 4/4 （八度） 阿尔班 曲

| 11 77 11 22 | 33 22 33 44 | 55 66 55 44 | 33 55 44 33 |

| 22 44 33 22 | 11 22 33 11 | 77 11 22 33 | 1 - - - |

| 44 33 44 #44 | 55 #55 66 ♭55 | 44 33 22 33 | 44 #44 55 ♭44 |

| 33 11 22 #22 | 33 77 11 #11 | 22 33 44 #44 | 55 44 33 22 |

| 11 77 11 22 | 33 22 33 44 | 55 66 55 44 | 33 55 44 33 |

| 22 44 33 22 | 11 22 33 11 | 77 11 22 33 | 1 - - - ‖

十二、装饰音练习

装饰音是音乐艺术的一种表现手法，目的是使曲调和旋律更为生动、有趣味，如同人们装饰房子一样。装饰音的种类有很多，下面例举几种常见的装饰音。

1. 回音

回音是环绕在主音上下的装饰音。在乐谱上回音用"∽"或"⤴"的符号来标记。

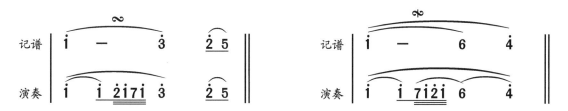

∽ 符号表示装饰音的头一音必须从前面主音的上方开始（它与前面主音之间的音程关系可以是大二度，也可以是小二度）。⤴ 符号表示装饰音的头一个音必须从前面主音的下方开始（它与前面主音的音程关系只能是半音关系，如是全音就要用临时升降号）。

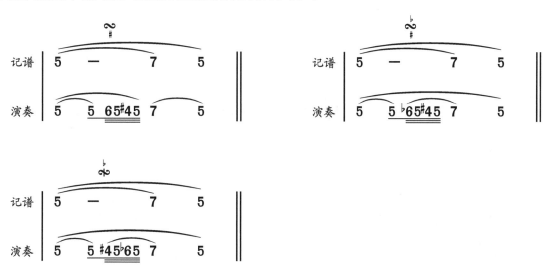

A. 1=♭B 4/4

阿尔班 曲

B. $1=\flat B$ 2/4

阿尔班 曲

2. 复倚音

两个或两个以上的音为一组的装饰音称为复倚音。复倚音占它所装饰的音的时值。

3. 长倚音

长倚音占它所装饰的音的一半时值。由于长倚音不是和声内的装饰音，所以它可以用来装饰任何一个音，在上方或下方均可。

阿尔班 曲

B. 1 = ♭B 2/4

阿尔班 曲

4. 短倚音

短倚音的时值较短,它占的是所装饰的音的时值,短倚音一般是在较快的乐曲里使用。短倚音可以用在主音的上方或下方。

A. 1=♭B 2/4

阿尔班 曲

B. 1=♭B 3/4

阿尔班 曲

5. 颤音

颤音用 *tr*〜〜 或 〜〜 来标记。颤音是由原音开始向上或向下，小二度或大二度的辅音由慢至快的演奏。

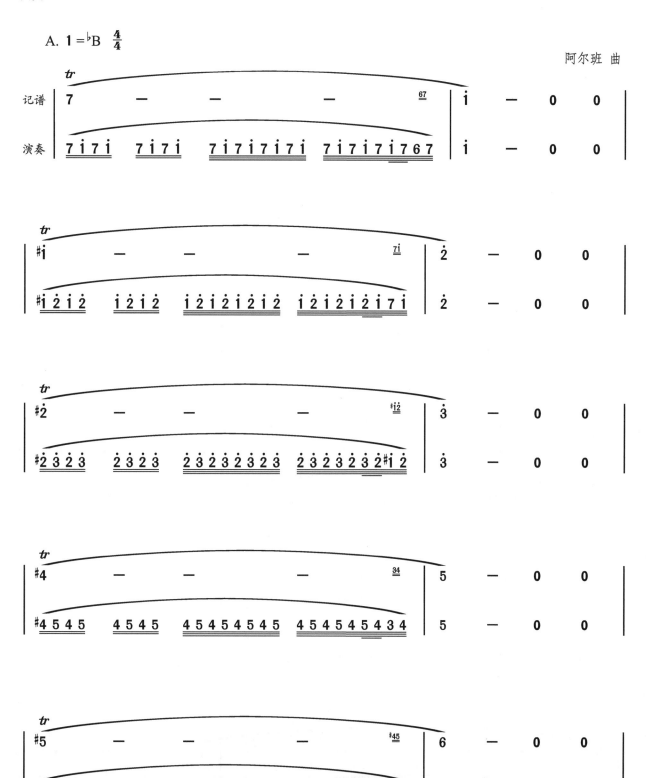

B. 1 = ♭B 4/4

阿尔班 曲

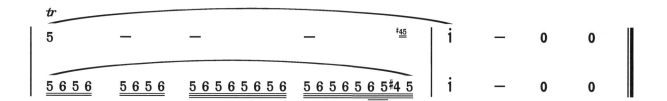

6. 波音

波音实际是一种短颤音,它的标记是"〰"。波音占所装饰的音的时值。

十三、双吐、三吐练习

双吐和三吐是小号技巧中的重要部分，绝大多数的小号音乐作品中都运用这两项技巧来弥补单吐在速度上的不足。学习者在练好单吐之后就要开始练习双吐和三吐了。在练习时，尽量使舌头放松，多用气，少用舌，用气去带动舌头。先用单吐将第一个音发出"吐"（tu）字，发第二个音时将舌根贴住上颚，遮住喉部发"苦"（ku）字，连续发音就是tu、ku、tu、ku，开始慢练，然后加快。

1. 双吐练习

```
5 5 5 5 | 5 5 5 5 | 5 — — — ‖
tu tu tu tu ku ku ku ku tu
```

① 1=♭B 2/4 阿尔班 曲

```
4444 40 | 5555 50 | 6666 60 | ♭7777 70 | 1̇1̇1̇1̇ 1̇0 |
tu ku tu ku tu

2̇2̇2̇2̇ 2̇0 | 3̇3̇3̇3̇ 3̇0 | 4̇4̇4̇4̇ 4̇0 | 4̇4̇4̇4̇ 4̇0 | 3̇3̇3̇3̇ 3̇0 |

2̇2̇2̇2̇ 2̇0 | 1̇1̇1̇1̇ 1̇0 | ♭7777 70 | 6666 60 | 5555 50 | 4444 40 ‖
```

② 1=♭B 2/4 阿尔班 曲

```
4444 60 | 5555 ♭70 | 6666 1̇0 | ♭7777 2̇0 | 1̇1̇1̇1̇ 3̇0 |
tu ku tu ku tu

2̇2̇2̇2̇ 4̇0 | 3̇3̇3̇3̇ 5̇0 | 4̇4̇4̇4̇ 6̇0 | 6̇6̇6̇6̇ 4̇0 | 5̇5̇5̇5̇ 3̇0 |

4̇4̇4̇4̇ 2̇0 | 3̇3̇3̇3̇ 1̇0 | 2̇2̇2̇2̇ ♭70 | 1̇1̇1̇1̇ 60 | ♭7777 50 | 6666 40 ‖
```

③ 1=♭B 6/8 阿尔班 曲

```
1̇ 1̇1̇1̇1̇ 5 5555 | 3 3333 1̇ 0 | 1̇ 1̇1̇1̇1̇ 6 6666 | 4̇ 4̇4̇4̇4̇ 2̇ 0 |

2̇ 2̇2̇2̇2̇ 7 7777 | 5 5555 3 0 | 4̇ 4̇4̇4̇4̇ 2̇ 2̇2̇2̇2̇ | 7 7777 5 0 |
```

| 5 5555 3 3333 | 6 6666 4 0 | 6 6666 4 4444 | 7 7777 5 0 |

| 7 7777 5 5555 | $\dot{1}$ $\dot{1}\dot{1}\dot{1}\dot{1}$ 6 0 | $\dot{2}$ $\dot{2}\dot{2}\dot{2}\dot{2}$ 7 7777 | 5 5555 $\dot{1}$ 0 ‖

④ 1 = ♭B 2/4 阿尔班 曲

| 5 55 5555 | 6 66 6666 | 7 77 7777 | $\dot{1}$ 0 | 6 66 6666 |

| 7 77 7777 | $\dot{1}$ $\dot{1}\dot{1}$ $\dot{1}\dot{1}\dot{1}\dot{1}$ | $\dot{2}$ 0 | 7 77 7777 | $\dot{1}$ $\dot{1}\dot{1}$ $\dot{1}\dot{1}\dot{1}\dot{1}$ |

| $\dot{2}$ $\dot{2}\dot{2}$ $\dot{2}\dot{2}\dot{2}\dot{2}$ | $\dot{3}$ 0 | 5 55 5555 | 4 44 4444 | 3 33 3333 |

| $\dot{2}$ 0 | $\dot{4}$ $\dot{4}\dot{4}$ $\dot{4}\dot{4}\dot{4}\dot{4}$ | $\dot{3}$ $\dot{3}\dot{3}$ $\dot{3}\dot{3}\dot{3}\dot{3}$ | $\dot{2}$ $\dot{2}\dot{2}$ $\dot{2}\dot{2}\dot{2}\dot{2}$ | $\dot{1}$ 0 ‖

⑤ 1 = ♭B 2/4 阿尔班 曲

| 5 6 7 $\dot{1}$ $\dot{2}$ $\dot{1}$ 7 6 | 5 0 | 6 7 $\dot{1}$ $\dot{2}$ $\dot{3}$ $\dot{2}$ $\dot{1}$ 7 | 6 0 | 7 $\dot{1}$ $\dot{2}$ $\dot{3}$ $\dot{4}$ $\dot{3}$ $\dot{2}$ $\dot{1}$ |

| 7 0 | $\dot{1}\dot{2}\dot{3}\dot{4}$ $\dot{5}\dot{4}\dot{3}\dot{2}$ | $\dot{1}$ 0 | $\dot{2}\dot{3}\dot{4}\dot{5}$ $\dot{6}\dot{5}\dot{4}\dot{3}$ | $\dot{2}$ 0 |

| 6543 2345 | 6 0 | 5432 $\dot{1}$234 | 5 0 | 432$\dot{1}$ 7$\dot{1}$2$\dot{3}$ | 4 0 |

| $\dot{3}\dot{2}\dot{1}$7 67$\dot{1}\dot{2}$ | $\dot{3}$ 0 | $\dot{2}\dot{1}$76 567$\dot{1}$ | $\dot{2}$ 0 | $\dot{1}$765 #4567 | $\dot{1}$ 0 ‖

⑥ 1 = ♭B 2/4 阿尔班 曲

| 1234 567$\dot{1}$ | $\dot{2}\dot{1}$76 5432 | 3456 7$\dot{1}\dot{2}\dot{3}$ | $\dot{4}$ 0 | 2345 67$\dot{1}\dot{2}$ | $\dot{3}\dot{2}\dot{1}$7 6543 |

| 4567 $\dot{1}\dot{2}\dot{3}\dot{4}$ | $\dot{5}$ 0 | 3456 7$\dot{1}\dot{2}\dot{3}$ | $\dot{4}\dot{3}\dot{2}\dot{1}$ 7654 | 567$\dot{1}$ $\dot{2}\dot{3}\dot{4}\dot{5}$ | $\dot{6}$ 0 |

| $\dot{6}\dot{5}\dot{4}\dot{3}$ $\dot{2}\dot{1}$76 | 567$\dot{1}$ $\dot{2}\dot{3}\dot{4}\dot{5}$ | $\dot{4}\dot{3}\dot{2}\dot{1}$ 7654 | 3 0 | 5432 $\dot{1}$765 | 4567 $\dot{1}\dot{2}\dot{3}\dot{4}$ |

| $\dot{3}\dot{2}\dot{1}$7 6543 | 2 0 | $\dot{4}\dot{3}\dot{2}\dot{1}$ 7654 | 3456 7$\dot{1}\dot{2}\dot{3}$ | $\dot{2}\dot{1}$76 5432 | 1 0 ‖

105

⑦ 1=♭B 6/8 　　　　　　　　　　　　　　　　　　　　　　　　阿尔班 曲

123456 654321 | 234567 765432 | 345671̇ 1̇76543 | 45671̇2̇ 2̇1̇7654 |

5671̇2̇3̇ 3̇2̇1̇765 | 671̇2̇3̇4̇ 4̇3̇2̇1̇76 | 71̇2̇3̇4̇5̇ 5̇4̇3̇2̇1̇7 | 1̇· 　　0· |

5̇4̇3̇2̇1̇7 71̇2̇3̇4̇5̇ | 4̇3̇2̇1̇76 671̇2̇3̇4̇ | 3̇2̇1̇765 5671̇2̇3̇ | 2̇1̇7654 45671̇2̇ |

1̇76543 345671̇ | 765432 234567 | 654321 123456 | 543217 1 　　0 ‖

⑧ 1=♭B 2/4 　　　　　　　　　　　　　　　　　　　　　　　　阿尔班 曲

1 3 5 1̇　5 | 3 5 1̇ 3̇　1̇ | 5 1̇ 3̇ 5̇　3̇ | 5 7 2̇ 5̇　4̇ | 5̇ 4̇ 2̇ 7　5 |

4̇ 2̇ 7 5　4 | 2̇ 7 5 4　2 | 7 5 4 2　1 | 1̇ 5 3 1　3 | 3̇ 1̇ 5 3　5 |

5̇ 3̇ 1̇ 5　3 | 4̇ 2̇ 7 5　4 | 2 4 5 7　2̇ | 4 5 7 2̇　4̇ | 5̇ 4̇ 2̇ 7　5 | 3̇ 1̇ 5 3　1 ‖

2. 三吐练习

5　5　5 | 5　5　5 | 5 — — ‖
tu　tu　ku　tu　tu　ku　tu

① 1=♭B 4/4 　　　　　　　　　　　　　　　　　　　　　　　　阿尔班 曲

4̂⁻³4̂4 4̂⁻³4̂4 4 0 | 5̂⁻³5̂5 5̂⁻³5̂5 5 0 | 6̂⁻³6̂6 6̂⁻³6̂6 6 0 | ♭7̂⁻³7̂7 7̂⁻³7̂7 7 0 |
tu tu ku tu tu ku tu

5̂⁻³5̂5 5̂⁻³5̂5 5 0 | 6̂⁻³6̂6 6̂⁻³6̂6 6 0 | ♭7̂⁻³7̂7 7̂⁻³7̂7 7 0 | 1̇̂⁻³1̇̂1̇ 1̇̂⁻³1̇̂1̇ 1̇ 0 |

6̂⁻³6̂6 6̂⁻³6̂6 6 0 | ♭7̂⁻³7̂7 7̂⁻³7̂7 7 0 | 1̇̂⁻³1̇̂1̇ 1̇̂⁻³1̇̂1̇ 1̇ 0 | 2̇̂⁻³2̇̂2̇ 2̇̂⁻³2̇̂2̇ 2̇ 0 |

♭7̂⁻³7̂7 7̂⁻³7̂7 7 0 | 1̇̂⁻³1̇̂1̇ 1̇̂⁻³1̇̂1̇ 1̇ 0 | 2̇̂⁻³2̇̂2̇ 2̇̂⁻³2̇̂2̇ 2̇ 0 | 3̇̂⁻³3̇̂3̇ 3̇̂⁻³3̇̂3̇ 3̇ 0 |

1̇̂⁻³1̇̂1̇ 1̇̂⁻³1̇̂1̇ 1̇ 0 | 2̇̂⁻³2̇̂2̇ 2̇̂⁻³2̇̂2̇ 2̇ 0 | 3̇̂⁻³3̇̂3̇ 3̇̂⁻³3̇̂3̇ 3̇ 0 | 4̇̂⁻³4̇̂4̇ 4̇̂⁻³4̇̂4̇ 4̇ 0 ‖

②　1 = ♭B　4/4
阿尔班 曲

$\overline{111}^3\ \overline{111}^3\ \overline{111}^3\ \dot{1}\ |\ \overline{777}^3\ \overline{777}^3\ \overline{777}^3\ 7\ |\ \overline{\dot{2}\dot{2}\dot{2}}^3\ \overline{\dot{2}\dot{2}\dot{2}}^3\ \overline{\dot{2}\dot{2}\dot{2}}^3\ \dot{2}\ |\ \overline{\dot{1}\dot{1}\dot{1}}^3\ \overline{\dot{1}\dot{1}\dot{1}}^3\ \overline{\dot{1}\dot{1}\dot{1}}^3\ \dot{1}\ |$

$\overline{333}\ \overline{333}\ \overline{333}\ 3\ |\ \overline{\dot{2}\dot{2}\dot{2}}\ \overline{\dot{2}\dot{2}\dot{2}}\ \overline{\dot{2}\dot{2}\dot{2}}\ \dot{2}\ |\ \overline{444}\ \overline{444}\ \overline{444}\ 4\ |\ \overline{333}\ \overline{333}\ \overline{333}\ 3\ |$

$\overline{777}\ \overline{777}\ \overline{777}\ 7\ |\ \overline{\dot{2}\dot{2}\dot{2}}\ \overline{\dot{2}\dot{2}\dot{2}}\ \overline{\dot{2}\dot{2}\dot{2}}\ \dot{2}\ |\ \overline{666}\ \overline{666}\ \overline{666}\ 6\ |\ \overline{\dot{1}\dot{1}\dot{1}}\ \overline{\dot{1}\dot{1}\dot{1}}\ \overline{\dot{1}\dot{1}\dot{1}}\ \dot{1}\ |$

$\overline{555}\ \overline{555}\ \overline{555}\ 5\ |\ \overline{777}\ \overline{777}\ \overline{777}\ 7\ |\ \overline{\dot{2}\dot{2}\dot{2}}\ \overline{\dot{2}\dot{2}\dot{2}}\ \overline{\dot{2}\dot{2}\dot{2}}\ \dot{2}\ |\ \overline{\dot{1}\dot{1}\dot{1}}\ \overline{\dot{1}\dot{1}\dot{1}}\ \overline{\dot{1}\dot{1}\dot{1}}\ \dot{1}\ \|$

③　1 = ♭B　4/4
阿尔班 曲

$\overline{555}\ \overline{666}\ \overline{777}\ \dot{1}\ |\ \overline{777}\ \overline{\dot{1}\dot{1}\dot{1}}\ \overline{\dot{2}\dot{2}\dot{2}}\ \dot{3}\ |\ \overline{\dot{2}\dot{2}\dot{2}}\ \overline{\dot{1}\dot{1}\dot{1}}\ \overline{777}\ 6\ |\ \overline{\dot{1}\dot{1}\dot{1}}\ \overline{777}\ \overline{666}\ 5\ |$

$\overline{\dot{2}\dot{2}\dot{2}}\ \overline{333}\ \overline{444}\ \dot{3}\ |\ \overline{\dot{2}\dot{2}\dot{2}}\ \overline{\dot{1}\dot{1}\dot{1}}\ \overline{777}\ 6\ |\ \overline{{}^\sharp555}\ \overline{666}\ \overline{777}\ 6\ |\ \overline{555}\ \overline{444}\ \overline{333}\ 2\ |$

$\overline{111}\ \overline{222}\ \overline{333}\ 4\ |\ \overline{222}\ \overline{333}\ \overline{444}\ 5\ |\ \overline{333}\ \overline{444}\ \overline{555}\ 6\ |\ \overline{444}\ \overline{555}\ \overline{666}\ 7\ |$

$\overline{\dot{2}\dot{2}\dot{2}}\ \overline{\dot{1}\dot{1}\dot{1}}\ \overline{777}\ 6\ |\ \overline{555}\ \overline{666}\ \overline{777}\ \dot{1}\ |\ \overline{\dot{2}\dot{2}\dot{2}}\ \overline{333}\ \overline{444}\ \dot{2}\ |\ \overline{\dot{1}\dot{1}\dot{1}}\ \overline{333}\ \dot{1}\ \ 0\ \|$

④　1 = ♭B　4/4
阿尔班 曲

$0\ \ \overline{111}\ \overline{222}\ \overline{333}\ |\ \overline{444}\ \overline{555}\ \overline{666}\ \overline{777}\ |\ \dot{1}\ \overline{\dot{2}\dot{2}\dot{2}}\ \overline{333}\ \overline{444}\ |\ \overline{555}\ \overline{666}\ \overline{777}\ \overline{\dot{1}\dot{1}\dot{1}}\ |$

$\dot{2}\ \overline{333}\ \overline{444}\ \overline{555}\ |\ \overline{666}\ \overline{777}\ \overline{\dot{1}\dot{1}\dot{1}}\ \overline{\dot{2}\dot{2}\dot{2}}\ |\ \dot{3}\ \overline{444}\ \overline{555}\ \overline{666}\ |\ \overline{777}\ \overline{\dot{1}\dot{1}\dot{1}}\ \overline{\dot{2}\dot{2}\dot{2}}\ \overline{333}\ |$

$\dot{4}\ \overline{555}\ \overline{666}\ \overline{777}\ |\ \overline{\dot{1}\dot{1}\dot{1}}\ \overline{\dot{2}\dot{2}\dot{2}}\ \overline{333}\ \overline{444}\ |\ 5\ \overline{555}\ \overline{444}\ \overline{333}\ |\ \overline{222}\ \overline{\dot{1}\dot{1}\dot{1}}\ \overline{777}\ \overline{666}\ |$

$5\ \overline{444}\ \overline{333}\ \overline{222}\ |\ \overline{\dot{1}\dot{1}\dot{1}}\ \overline{777}\ \overline{666}\ \overline{555}\ |\ 4\ \overline{333}\ \overline{222}\ \overline{\dot{1}\dot{1}\dot{1}}\ |\ \overline{777}\ \overline{666}\ \overline{555}\ \overline{444}\ |$

$3\ \overline{\dot{2}\dot{2}\dot{2}}\ \overline{\dot{1}\dot{1}\dot{1}}\ \overline{777}\ |\ \overline{666}\ \overline{555}\ \overline{444}\ \overline{333}\ |\ 2\ \overline{\dot{1}\dot{1}\dot{1}}\ \overline{777}\ \overline{666}\ |\ \overline{555}\ \overline{444}\ \overline{333}\ \overline{222}\ |\ 1\ -\ 0\ \ 0\ \|$



$\overset{\frown{3}}{455}$ $\overset{\frown{3}}{555}$ $\overset{\frown{3}}{355}$ $\overset{\frown{3}}{555}$ | $\overset{\frown{3}}{255}$ $\overset{\frown{3}}{555}$ $\overset{\frown{3}}{155}$ $\overset{\frown{3}}{555}$ | $\overset{\frown{3}}{755}$ $\overset{\frown{3}}{555}$ $\overset{\frown{3}}{155}$ $\overset{\frown{3}}{555}$ | $\overset{\frown{3}}{255}$ $\overset{\frown{3}}{555}$ $\overset{\frown{3}}{{}^{\#}255}$ $\overset{\frown{3}}{555}$ |

$\overset{\frown{3}}{355}$ $\overset{\frown{3}}{555}$ $\overset{\frown{3}}{455}$ $\overset{\frown{3}}{555}$ | $\overset{\frown{3}}{355}$ $\overset{\frown{3}}{555}$ $\overset{\frown{3}}{255}$ $\overset{\frown{3}}{555}$ | $\overset{\frown{3}}{155}$ $\overset{\frown{3}}{555}$ $\overset{\frown{3}}{355}$ $\overset{\frown{3}}{555}$ | $\dot{1}$ — 0 0 ‖

⑧ 1 = ♭B 4/4 阿尔班 曲

$\overset{\frown{3}}{4\dot{1}\dot{1}}$ $\overset{\frown{3}}{\dot{1}\dot{1}\dot{1}}$ $\overset{\frown{3}}{4\dot{1}\dot{1}}$ $\overset{\frown{3}}{5\dot{1}\dot{1}}$ | $\overset{\frown{3}}{6\dot{1}\dot{1}}$ $\overset{\frown{3}}{\dot{1}\dot{1}\dot{1}}$ $\overset{\frown{3}}{5\dot{1}\dot{1}}$ $\overset{\frown{3}}{4\dot{1}\dot{1}}$ | $\overset{\frown{3}}{3\dot{1}\dot{1}}$ $\overset{\frown{3}}{\dot{1}\dot{1}\dot{1}}$ $\overset{\frown{3}}{2\dot{1}\dot{1}}$ $\overset{\frown{3}}{3\dot{1}\dot{1}}$ | $\overset{\frown{3}}{4\dot{1}\dot{1}}$ $\overset{\frown{3}}{\dot{1}\dot{1}\dot{1}}$ $\overset{\frown{3}}{5\dot{1}\dot{1}}$ $\overset{\frown{3}}{6\dot{1}\dot{1}}$ |

$\overset{\frown{3}}{{}^{\flat}7\dot{1}\dot{1}}$ $\overset{\frown{3}}{\dot{1}\dot{1}\dot{1}}$ $\overset{\frown{3}}{6\dot{1}\dot{1}}$ $\overset{\frown{3}}{5\dot{1}\dot{1}}$ | $\overset{\frown{3}}{6\dot{1}\dot{1}}$ $\overset{\frown{3}}{\dot{1}\dot{1}\dot{1}}$ $\overset{\frown{3}}{6\dot{1}\dot{1}}$ $\overset{\frown{3}}{5\dot{1}\dot{1}}$ | $\overset{\frown{3}}{4\dot{1}\dot{1}}$ $\overset{\frown{3}}{\dot{1}\dot{1}\dot{1}}$ $\overset{\frown{3}}{3\dot{1}\dot{1}}$ $\overset{\frown{3}}{4\dot{1}\dot{1}}$ | 4 0 $\overset{\frown{3}}{3\dot{1}\dot{1}}$ $\overset{\frown{3}}{4\dot{1}\dot{1}}$ |

$\overset{\frown{3}}{5\dot{1}\dot{1}}$ $\overset{\frown{3}}{\dot{1}\dot{1}\dot{1}}$ $\overset{\frown{3}}{5\dot{1}\dot{1}}$ $\overset{\frown{3}}{6\dot{1}\dot{1}}$ | $\overset{\frown{3}}{{}^{\flat}7\dot{1}\dot{1}}$ $\overset{\frown{3}}{\dot{1}\dot{1}\dot{1}}$ $\overset{\frown{3}}{6\dot{1}\dot{1}}$ $\overset{\frown{3}}{5\dot{1}\dot{1}}$ | $\overset{\frown{3}}{4\dot{1}\dot{1}}$ $\overset{\frown{3}}{\dot{1}\dot{1}\dot{1}}$ $\overset{\frown{3}}{3\dot{1}\dot{1}}$ $\overset{\frown{3}}{2\dot{1}\dot{1}}$ | $\overset{\frown{3}}{\dot{1}\dot{1}\dot{1}}$ $\overset{\frown{3}}{\dot{1}\dot{1}\dot{1}}$ $\overset{\frown{3}}{2\dot{1}\dot{1}}$ $\overset{\frown{3}}{3\dot{1}\dot{1}}$ |

$\overset{\frown{3}}{4\dot{1}\dot{1}}$ $\overset{\frown{3}}{\dot{1}\dot{1}\dot{1}}$ $\overset{\frown{3}}{4\dot{1}\dot{1}}$ $\overset{\frown{3}}{5\dot{1}\dot{1}}$ | $\overset{\frown{3}}{6\dot{1}\dot{1}}$ $\overset{\frown{3}}{\dot{1}\dot{1}\dot{1}}$ $\overset{\frown{3}}{{}^{\flat}7\dot{1}\dot{1}}$ $\overset{\frown{3}}{6\dot{1}\dot{1}}$ | $\overset{\frown{3}}{5\dot{1}\dot{1}}$ $\overset{\frown{3}}{\dot{1}\dot{1}\dot{1}}$ $\overset{\frown{3}}{6\dot{1}\dot{1}}$ $\overset{\frown{3}}{5\dot{1}\dot{1}}$ | $\overset{\frown{3}}{4\dot{1}\dot{1}}$ $\overset{\frown{3}}{6\dot{1}\dot{1}}$ 4 0 ‖

第三章 乐曲部分

第一节 经典独奏曲

1. 瑶族舞曲（节选）

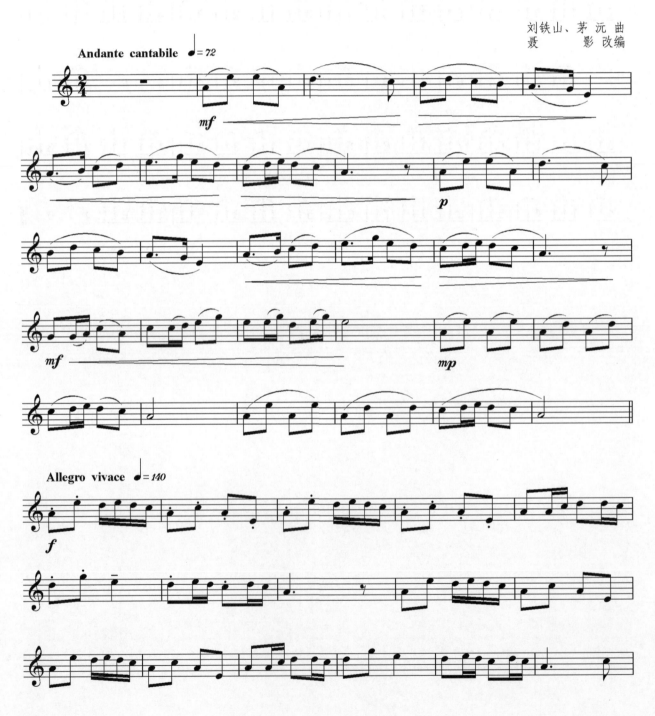

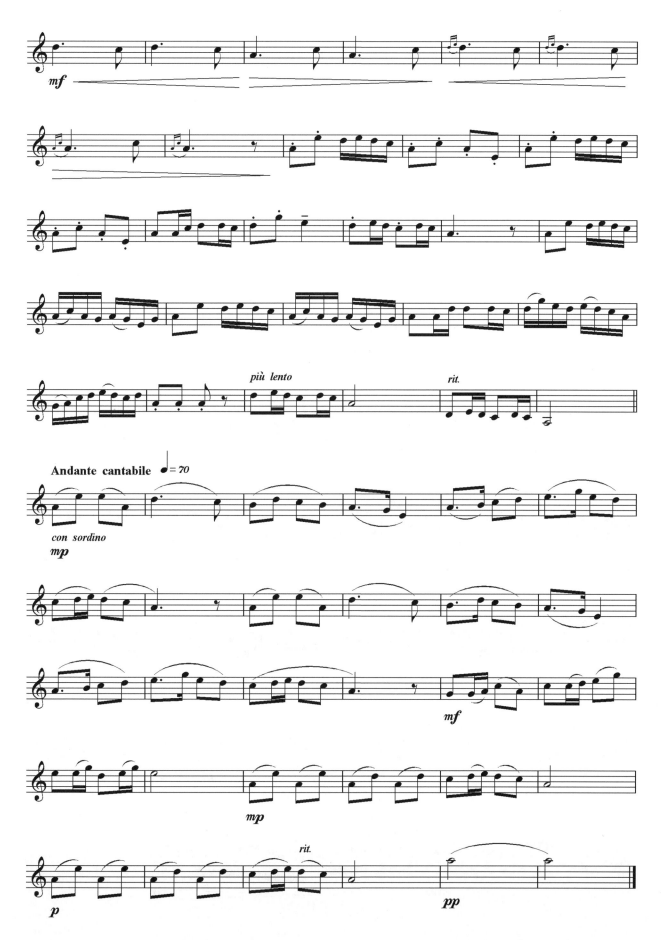

2. 茉莉花

江苏民歌

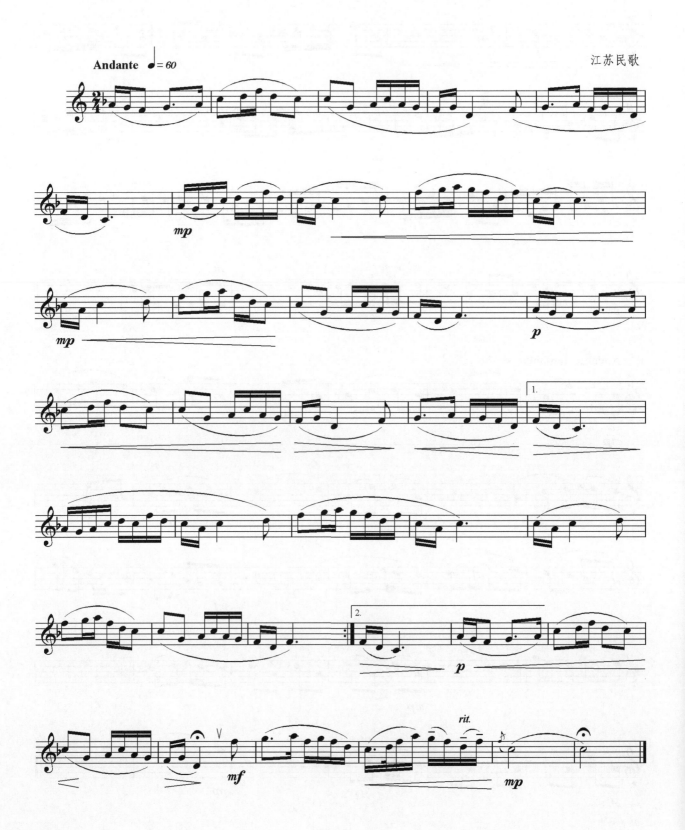

3. 牧 歌

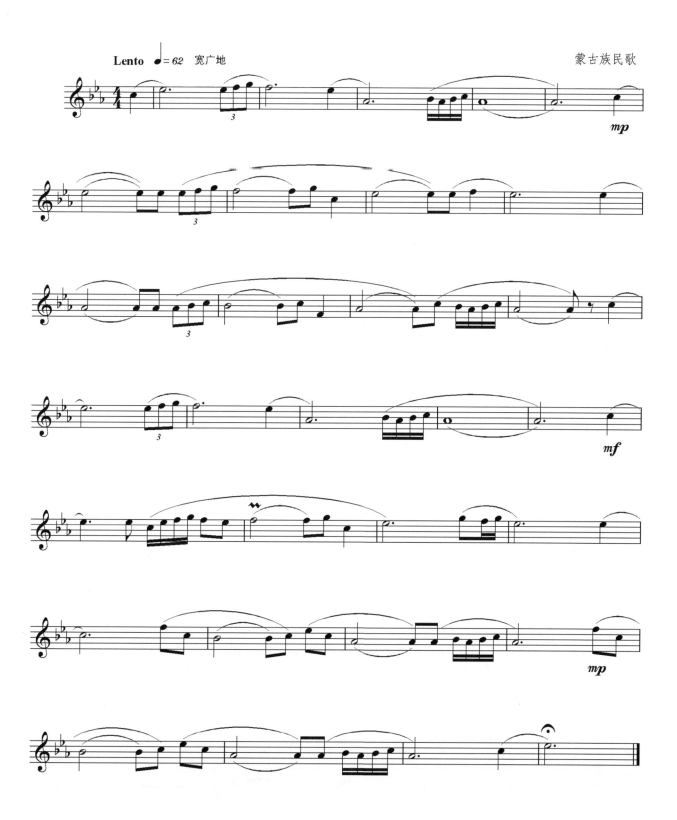

4. 猜 调

云南民歌

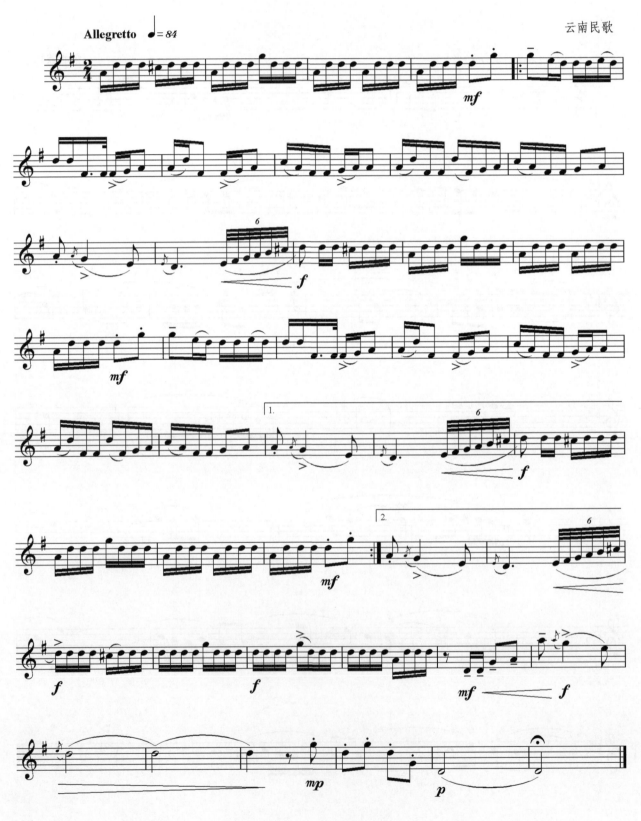

5. 摇 篮 曲

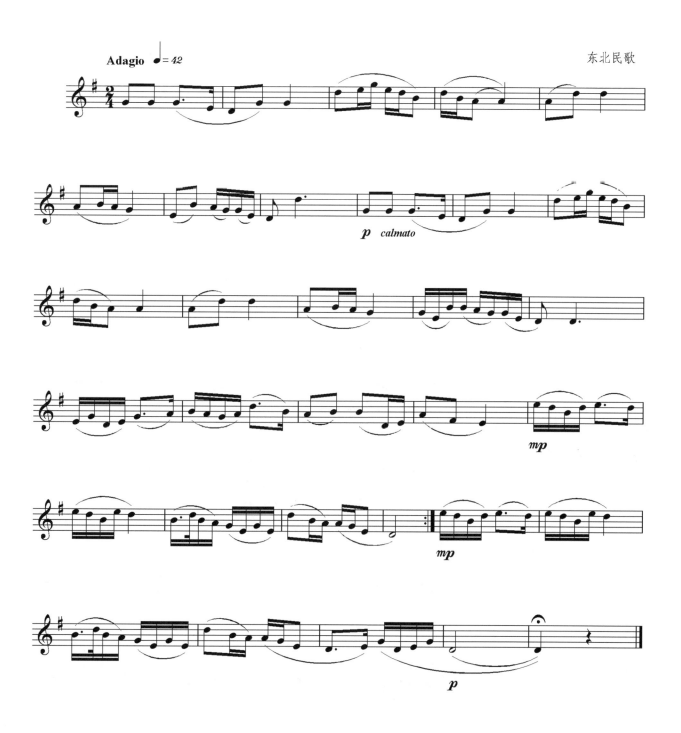

6. 小将军

勃罗克曼 曲

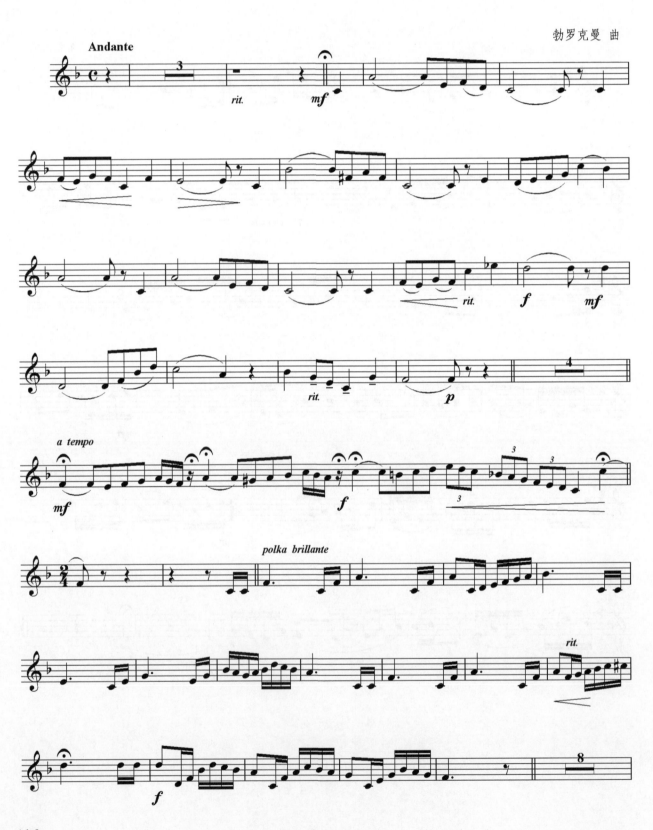

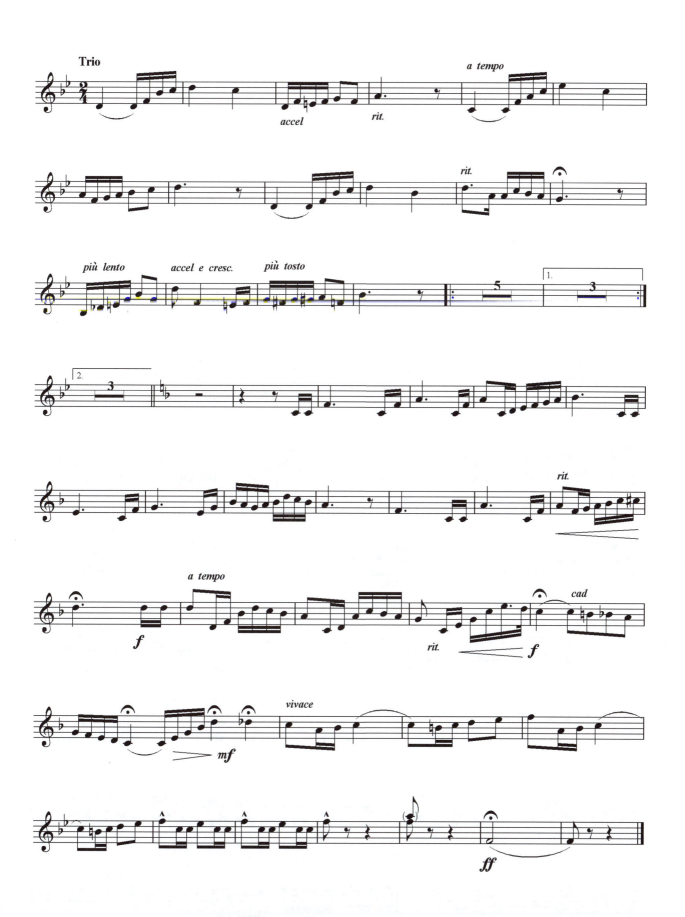

7. 愉快的行列

肖洛科夫 曲

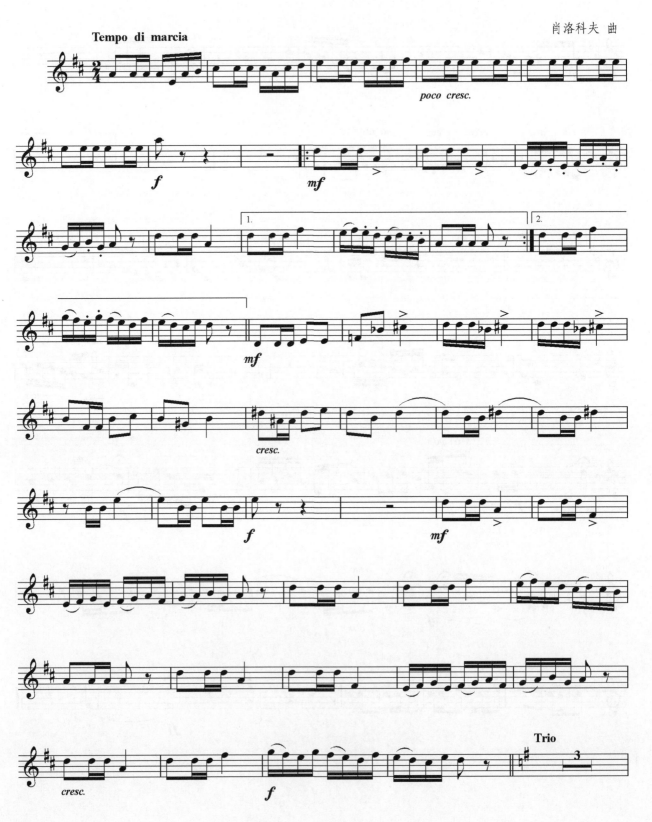

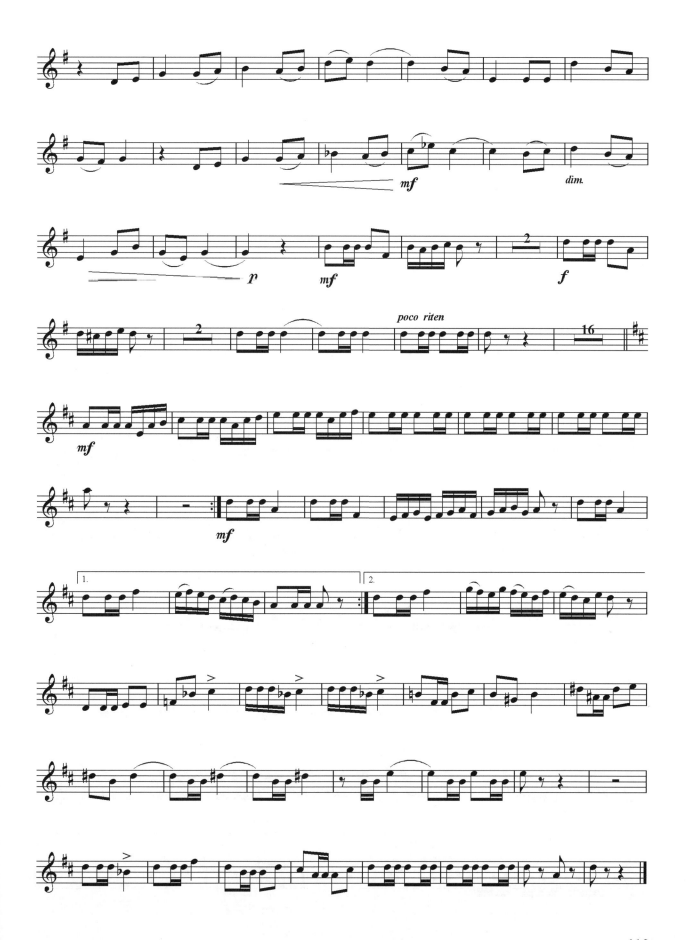

8. 那波里舞曲

柴科夫斯基 曲

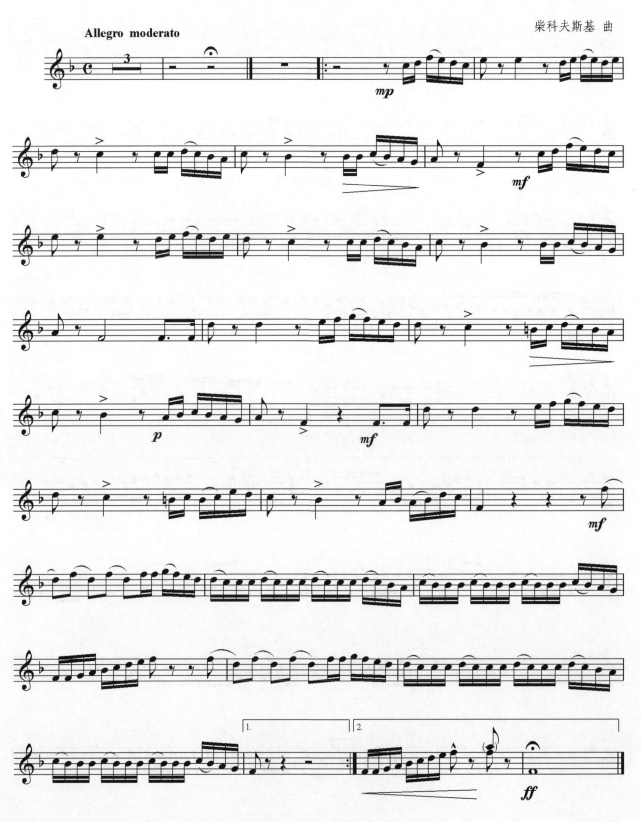

9. 威尼斯狂欢节

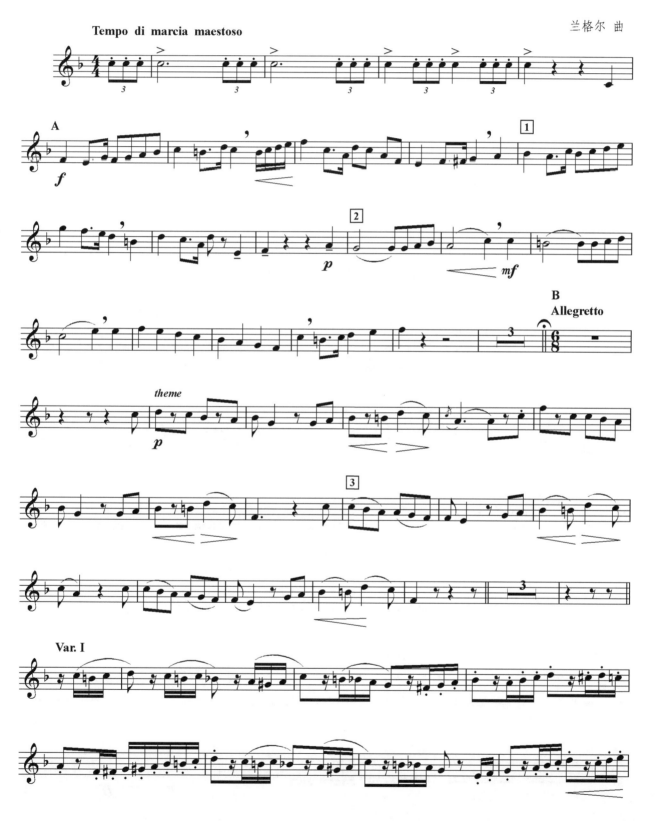

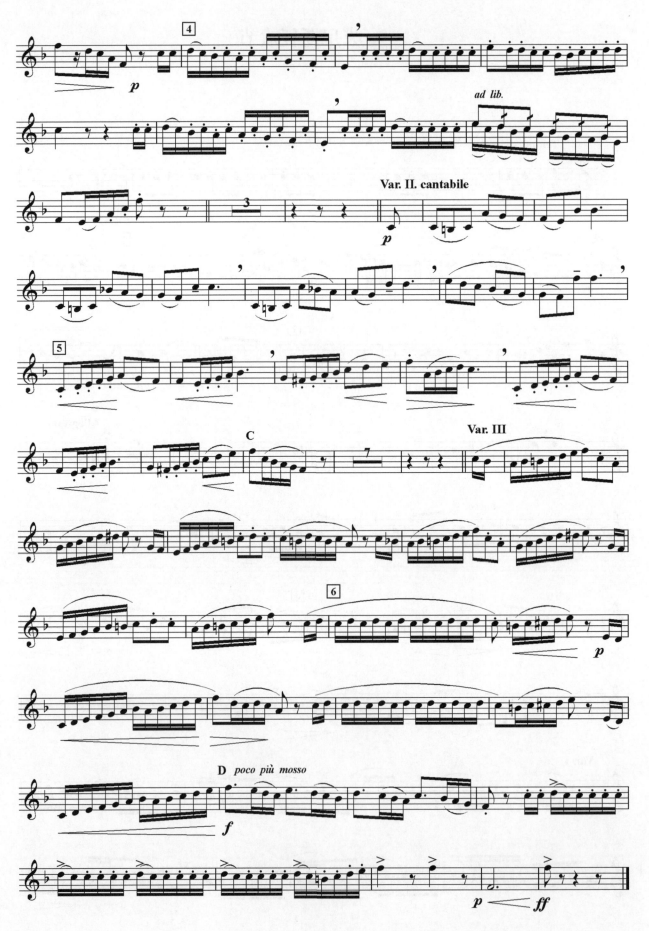

10. 金 婚 曲

[法]加里布埃·玛利 曲

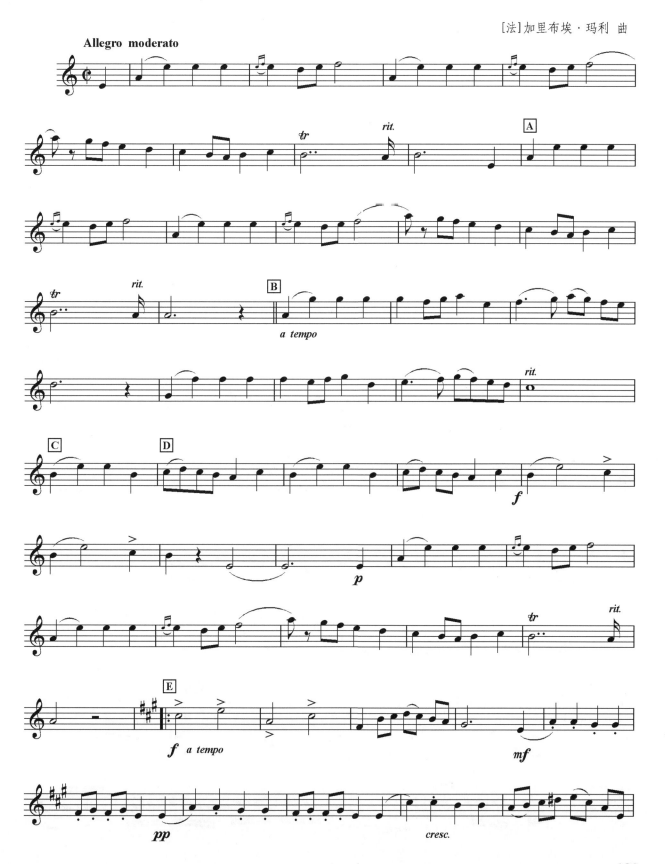

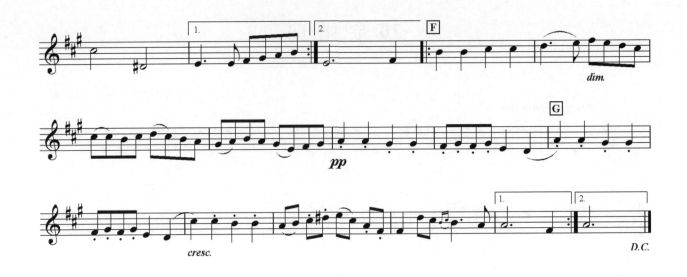

11. 幽谷乐园

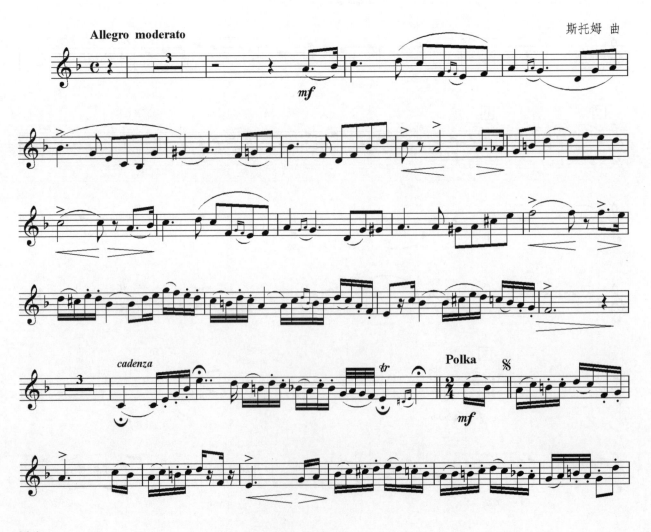

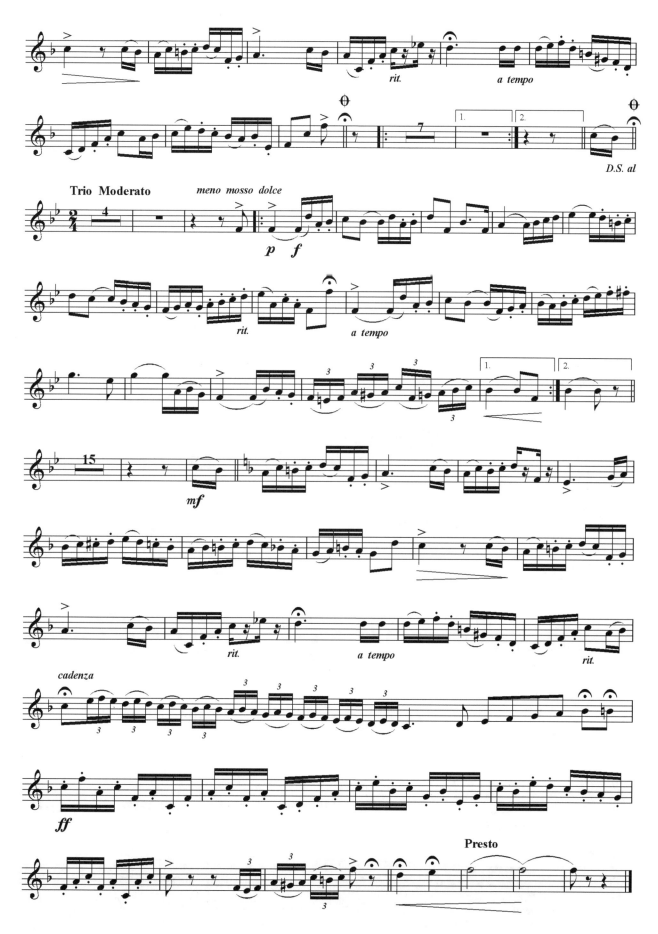

12. 阿拉木汗

维吾尔族民歌
王洛宾 编曲

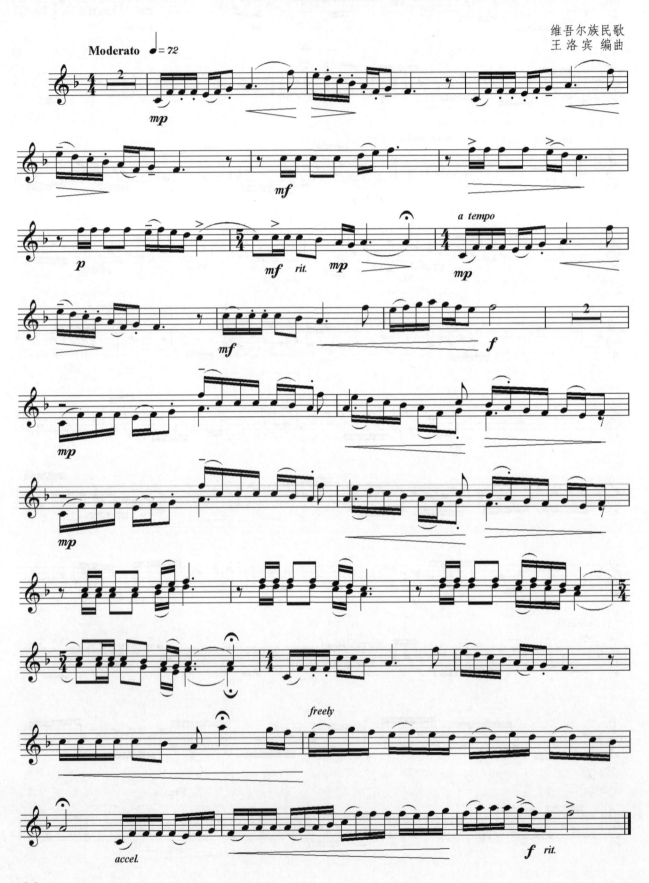

13. 共产儿童团主题变奏曲

柏 林 编曲

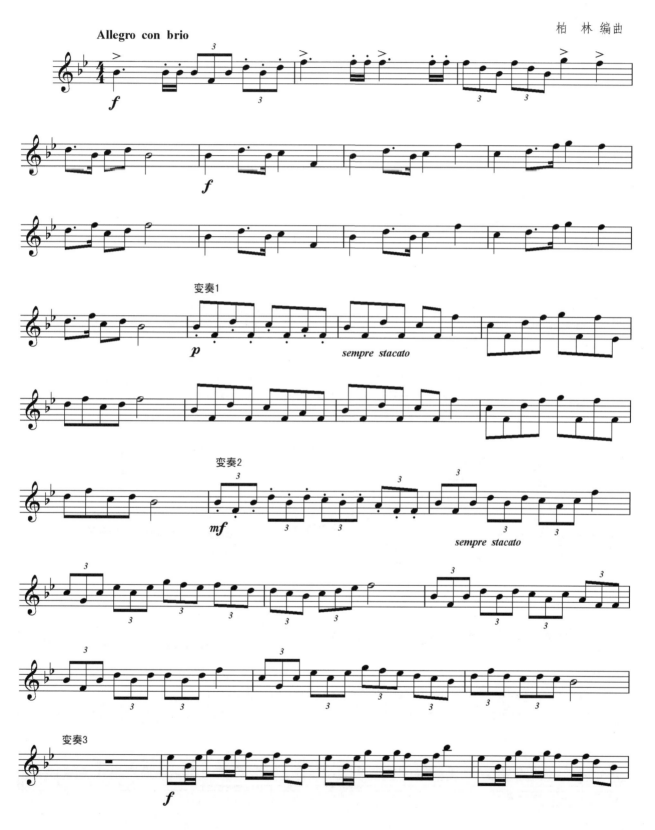

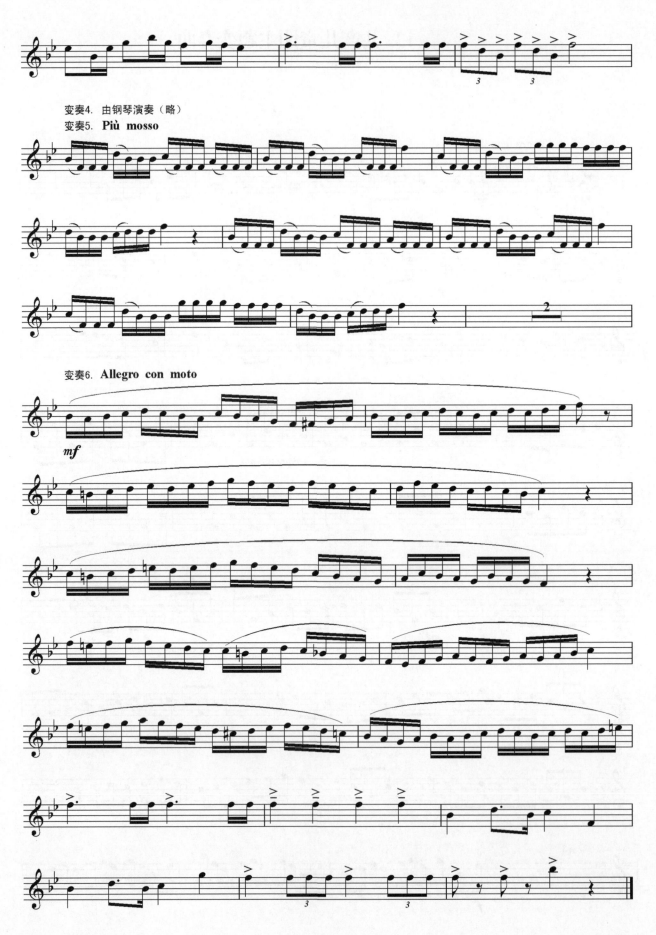

14.协奏曲第三首

[苏]肖洛科夫 曲

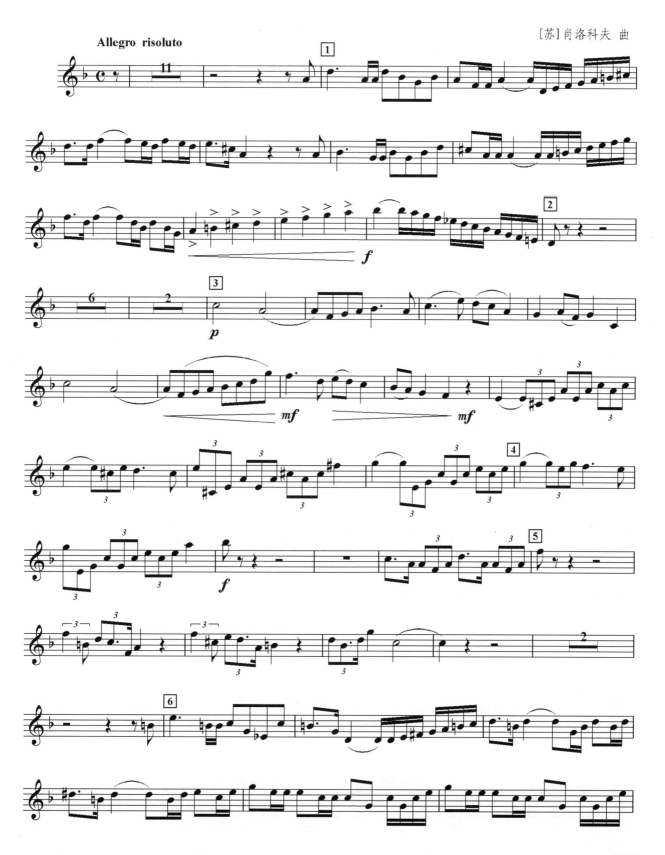

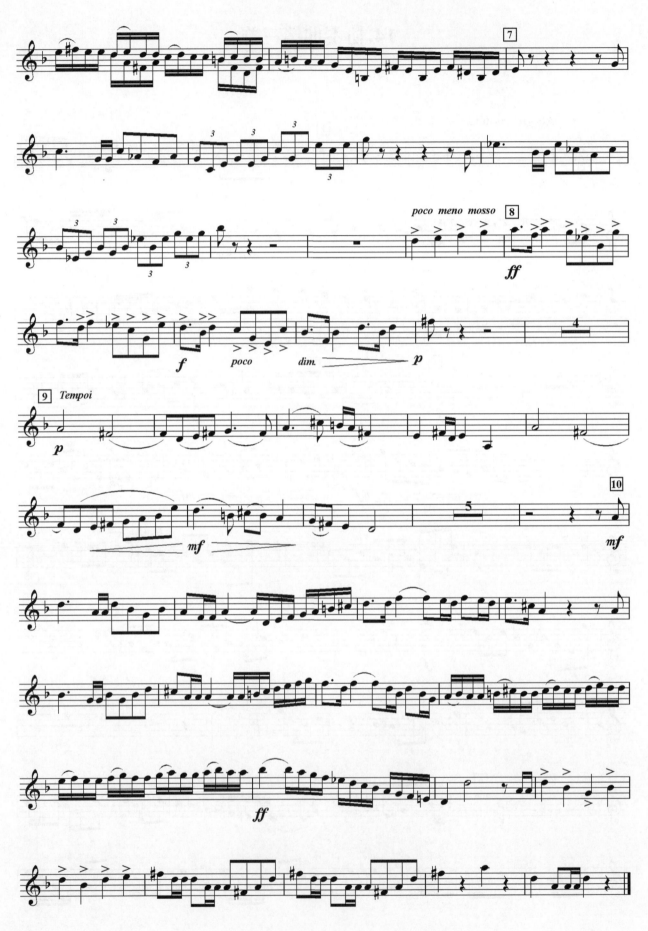

第二节 重奏曲

1. 圣 歌

波尔特年斯基 曲

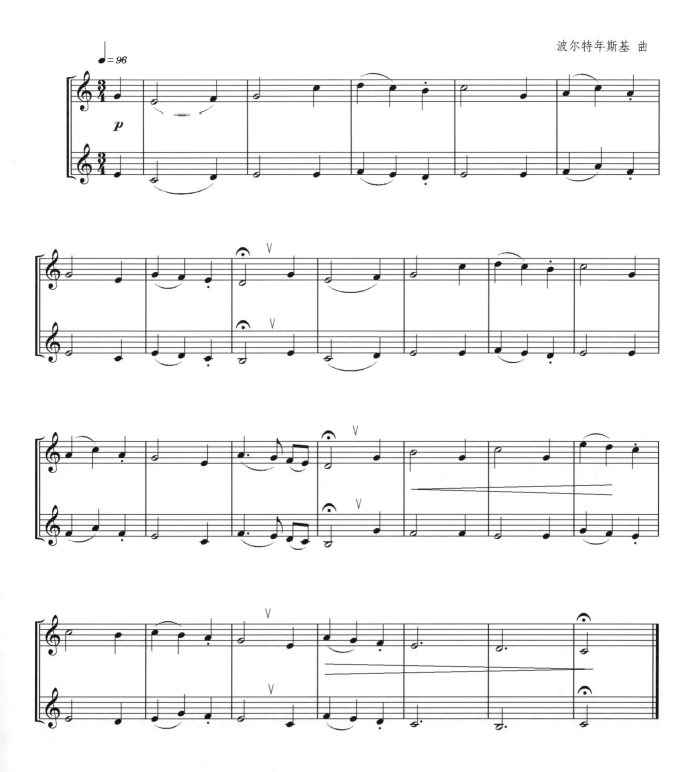

2. 摇篮歌

威伯曲

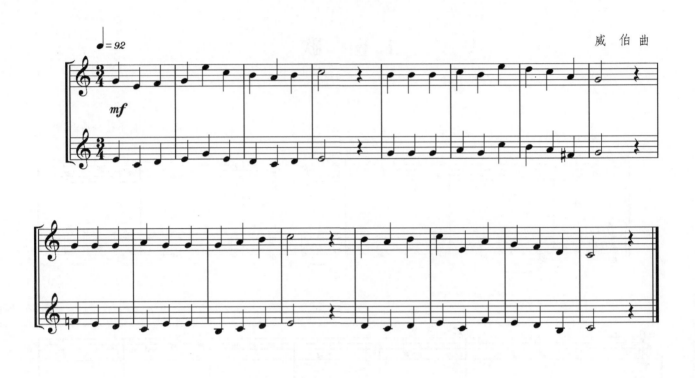

3. 旋律 1

佚名曲

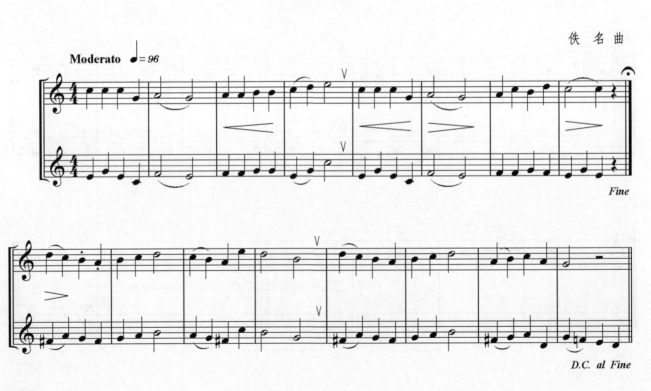

4. 旋 律 2

佚 名 曲

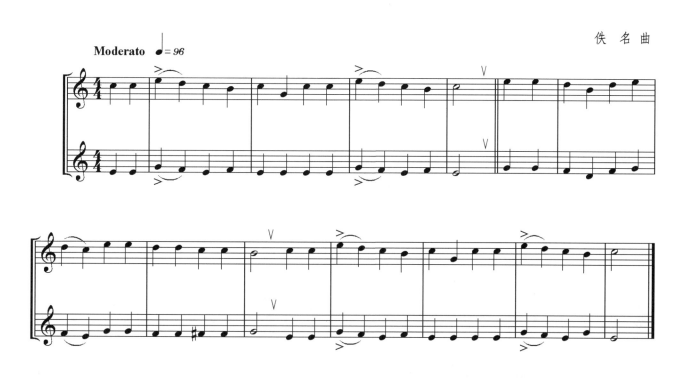

5. 旋 律 3

萨菲利奥 曲

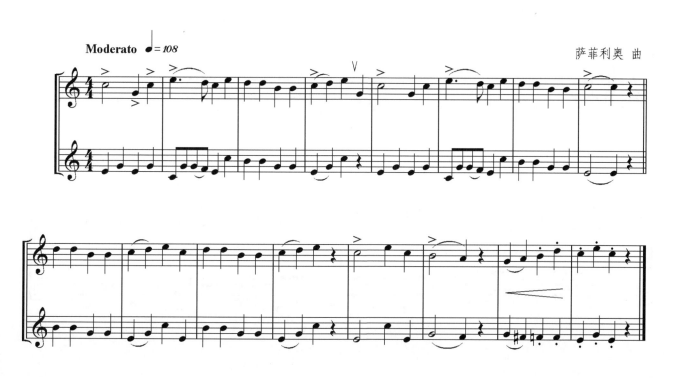

6. 莫扎特的旋律

莫扎特 曲

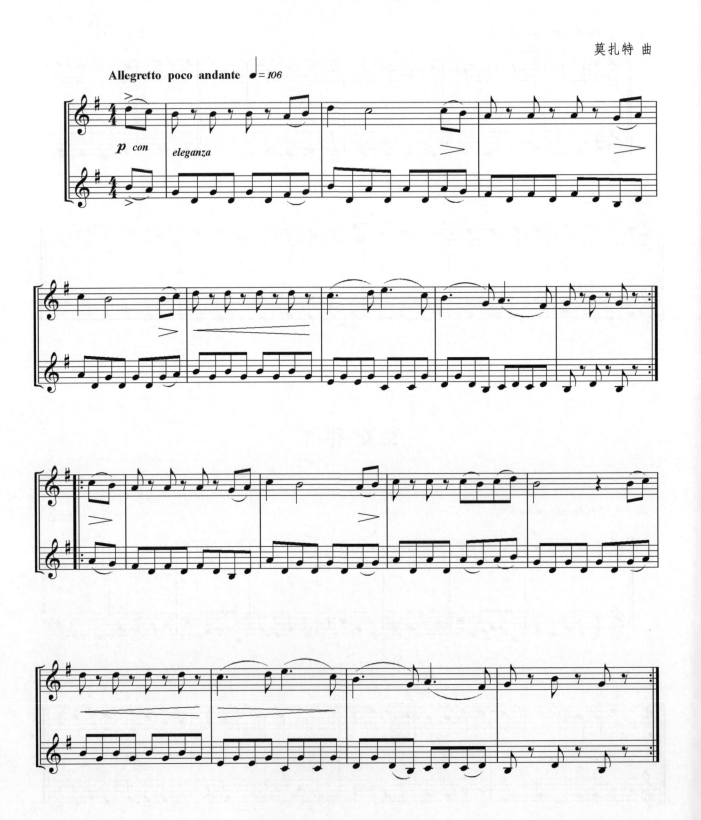

7. 小夜曲

格列特里 曲

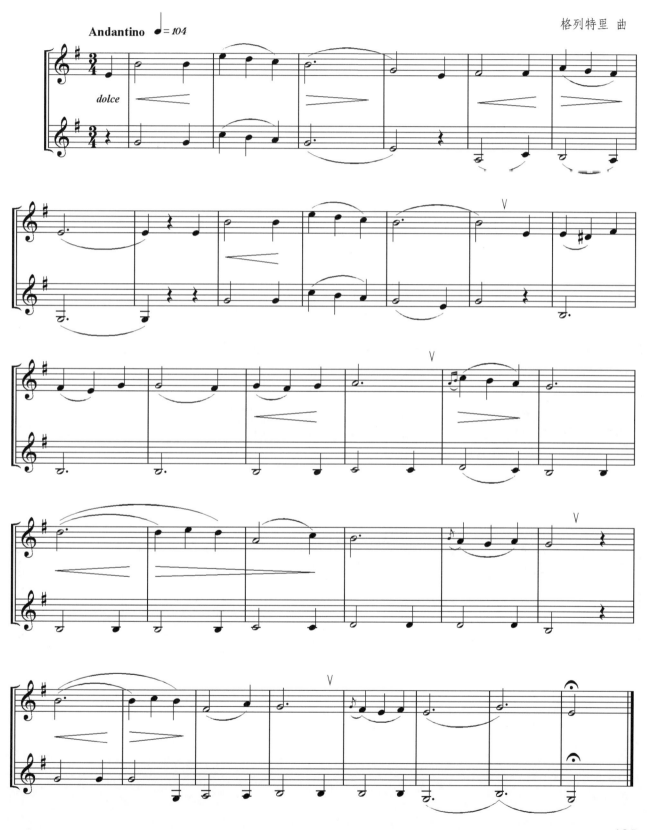

8. 贝多芬的旋律

贝多芬 曲

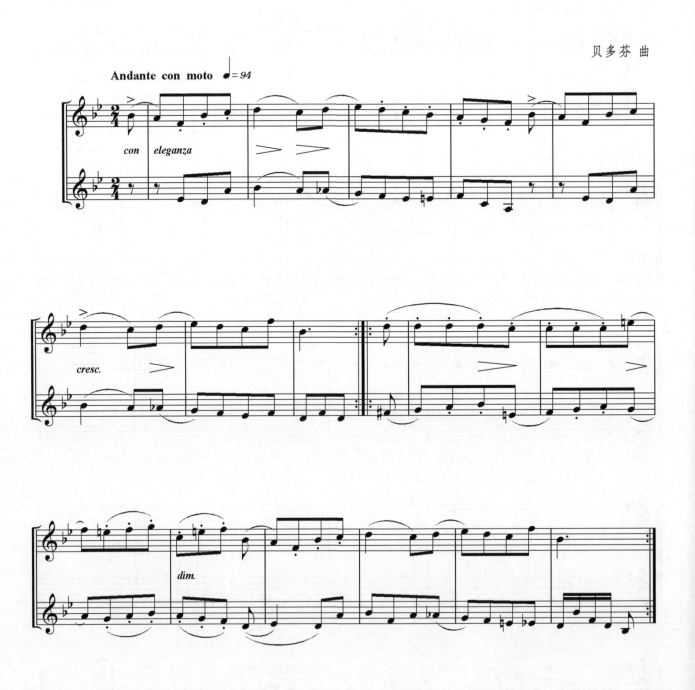

9. 格列特里的旋律

格列特里 曲

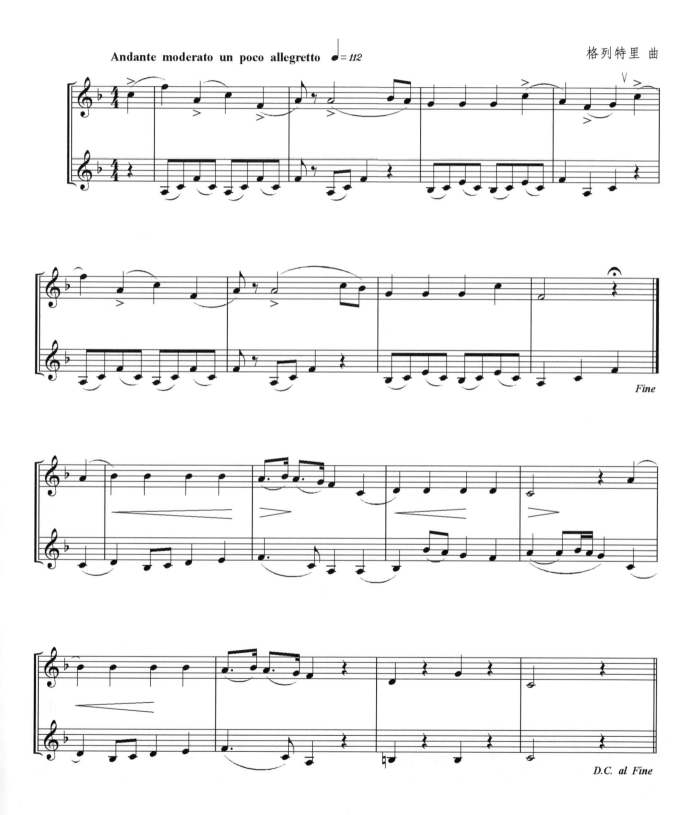

10. 阿拉伯歌曲

阿拉伯民歌

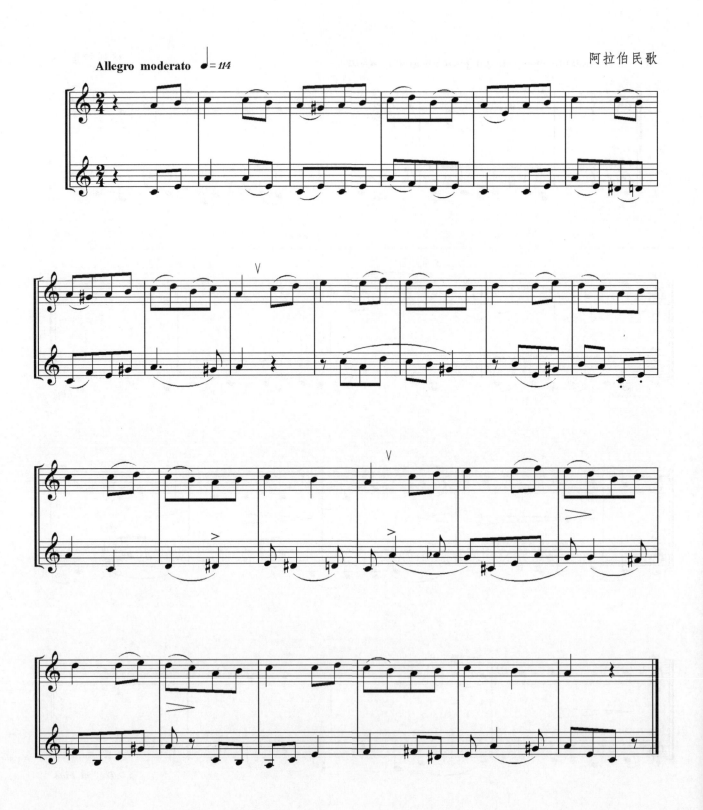

11. 罗马舞曲

罗马民歌

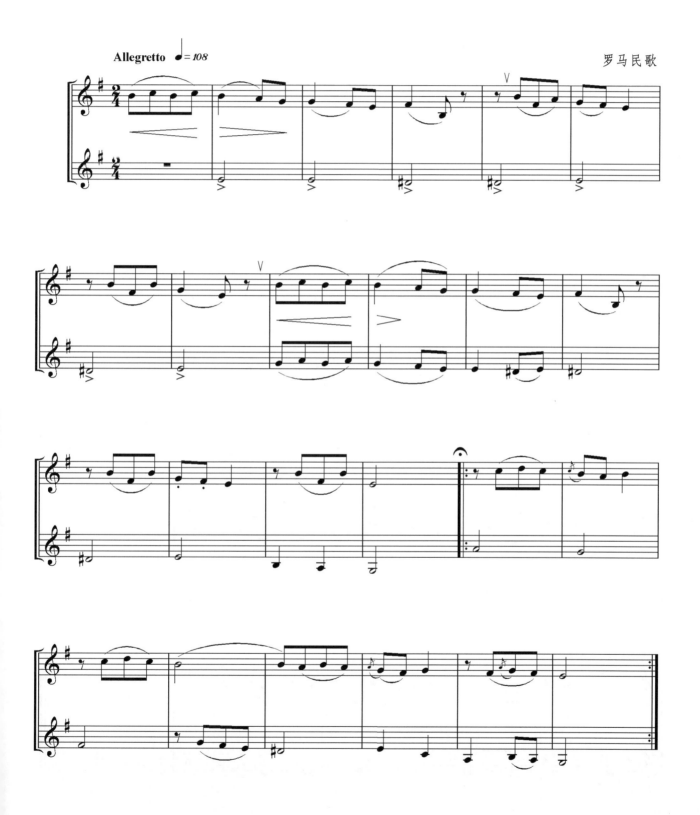

12. 浪 漫 曲

（选自歌剧《约瑟》）

梅于尔 曲

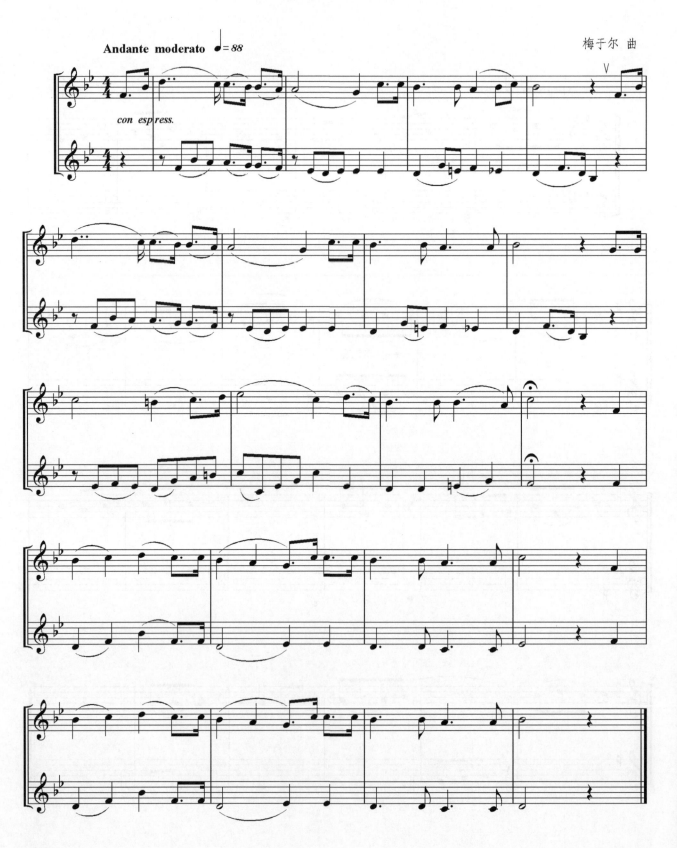

13. 进 行 曲

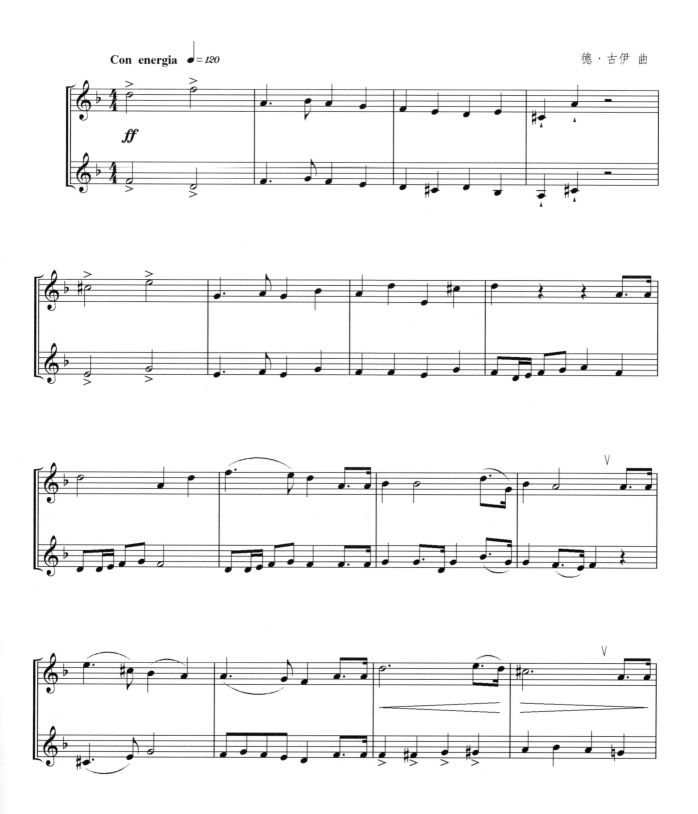

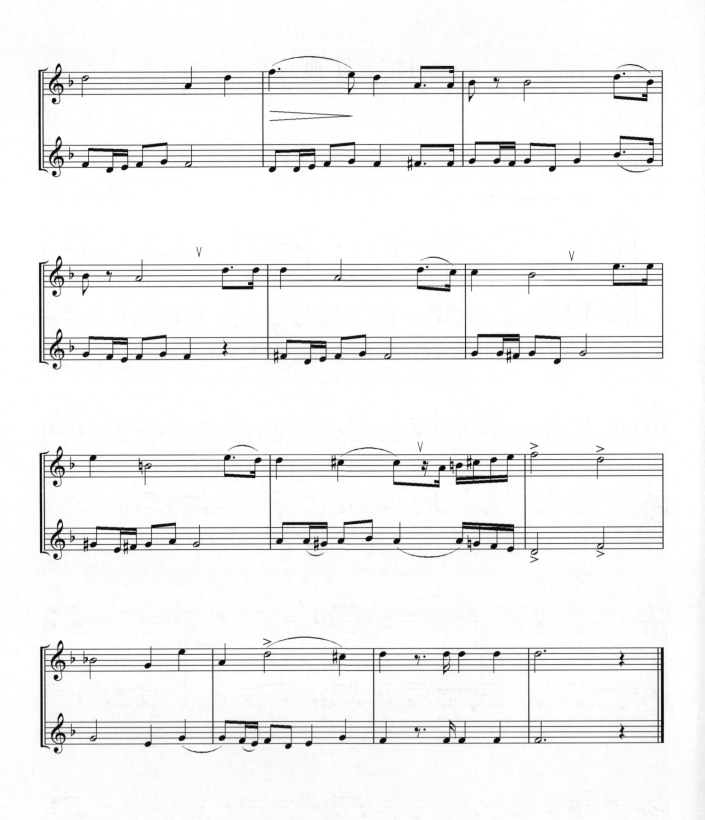

142

14. 无言的悲哀

韦白 曲

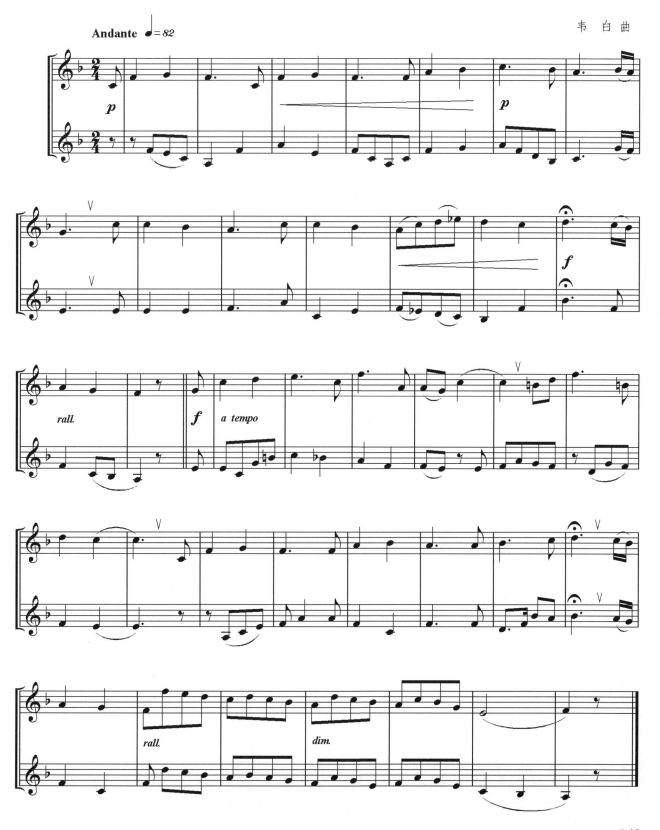

15. 猎 狮

萨菲利奥 曲

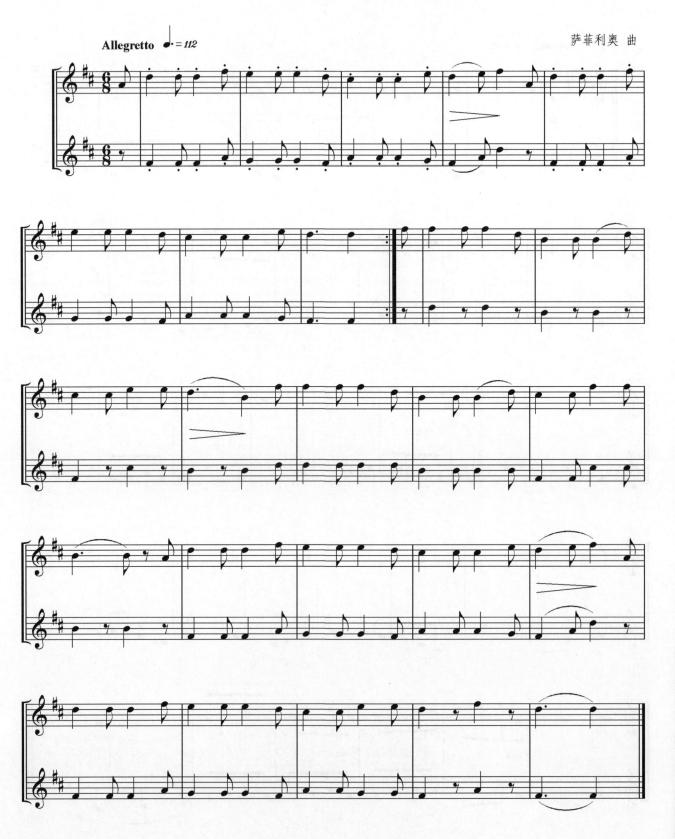

16. 西班牙皇家进行曲

佚名曲

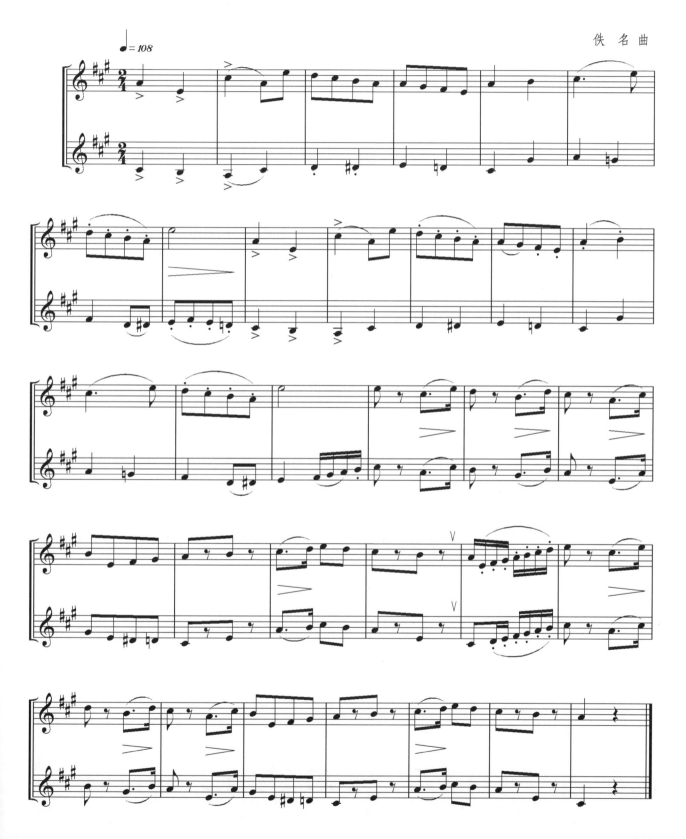

17. 乡村婚礼

佚名曲

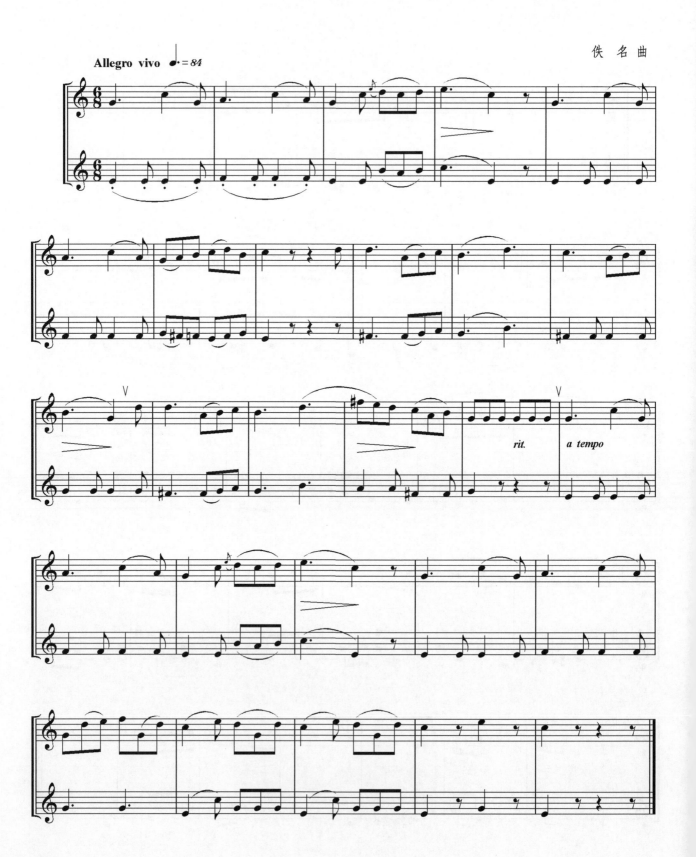

18. 露营歌

佚名曲

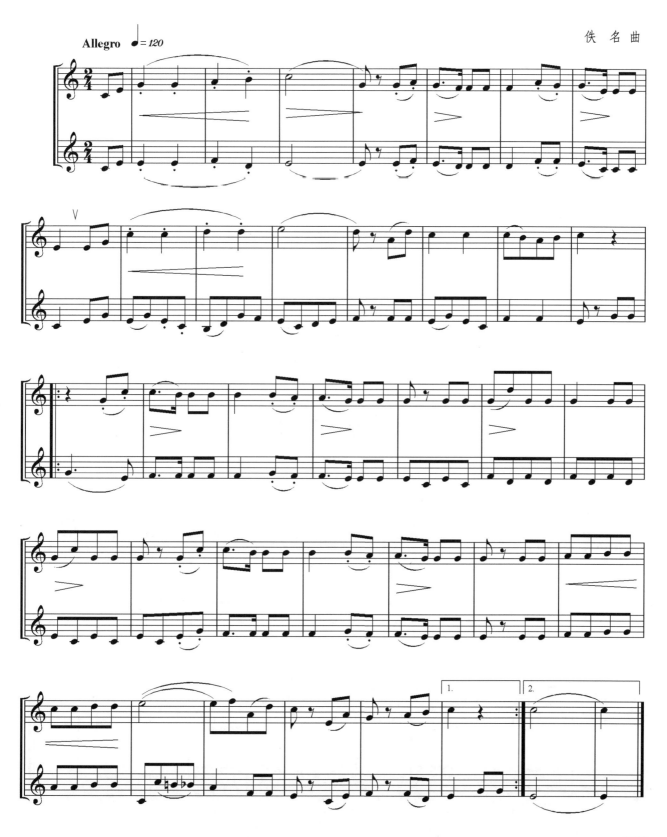

19. 欢庆生日

佚名曲

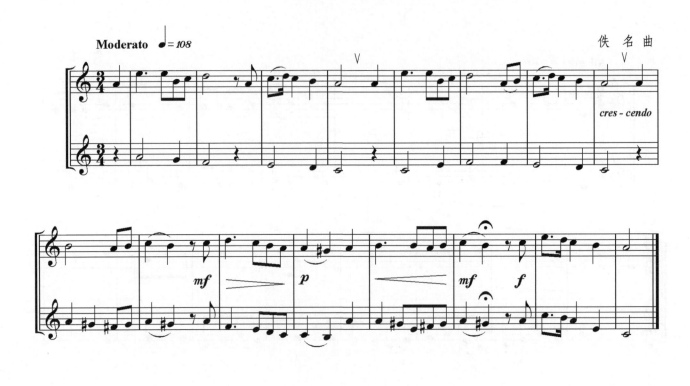

20. 德国歌曲

居肯曲

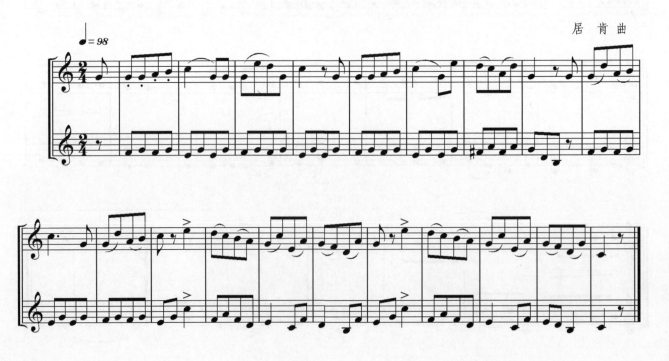

21. 威尼斯狂欢节

Allegro moderato ♩.=68

兰格尔 曲

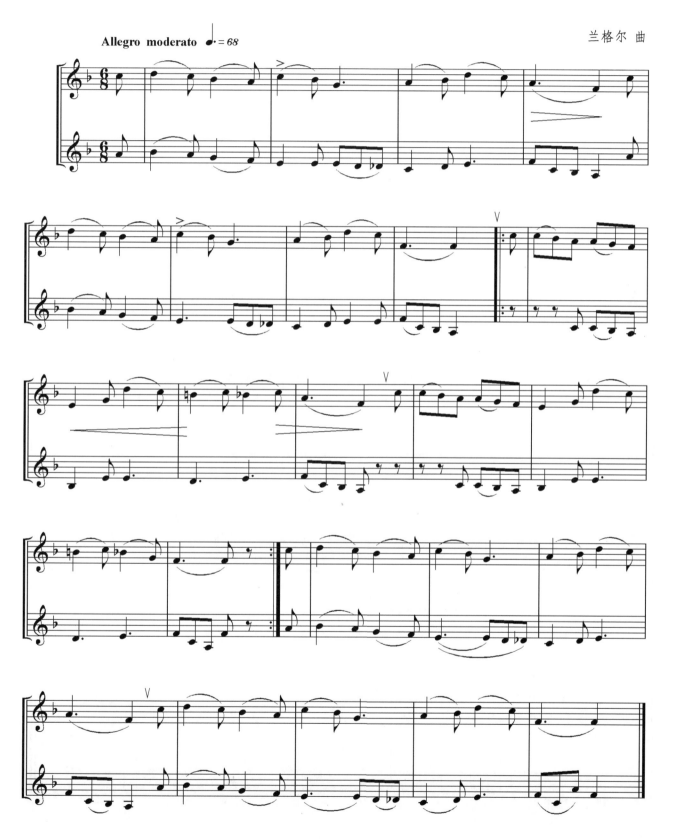

22. 波莱罗舞曲

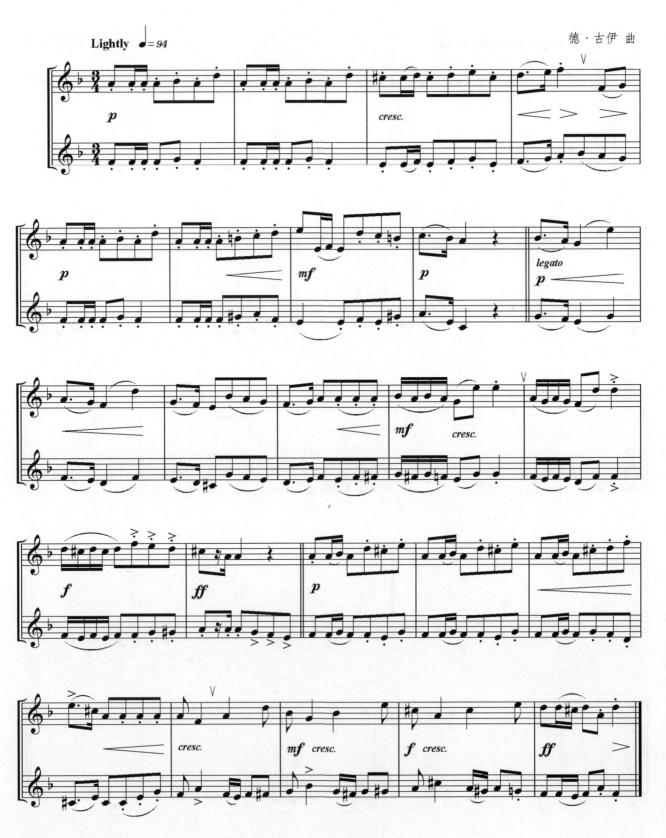

23. 晚间祈祷

萨菲利奥 曲

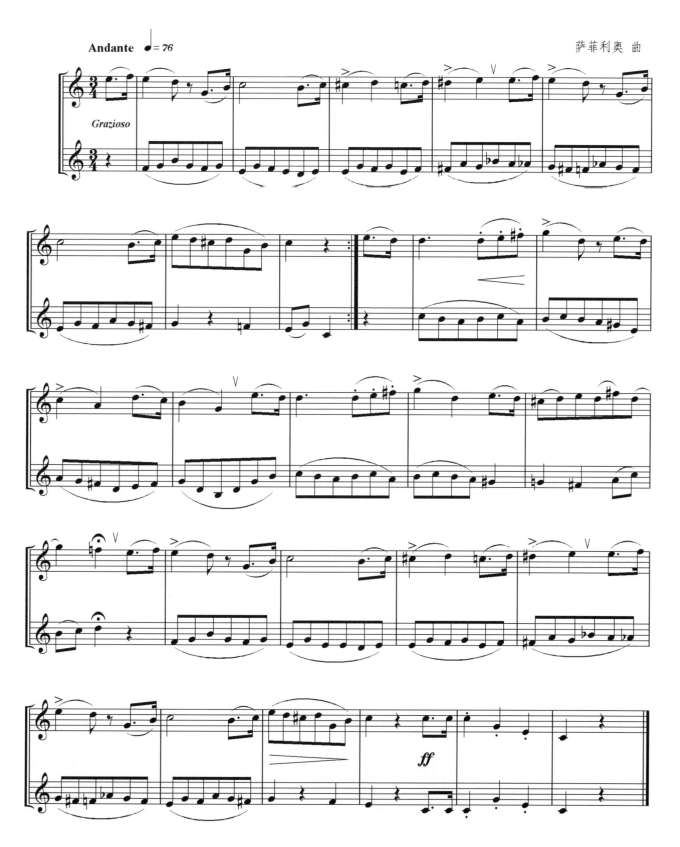

24. 燃烧的激情

格列特里 曲

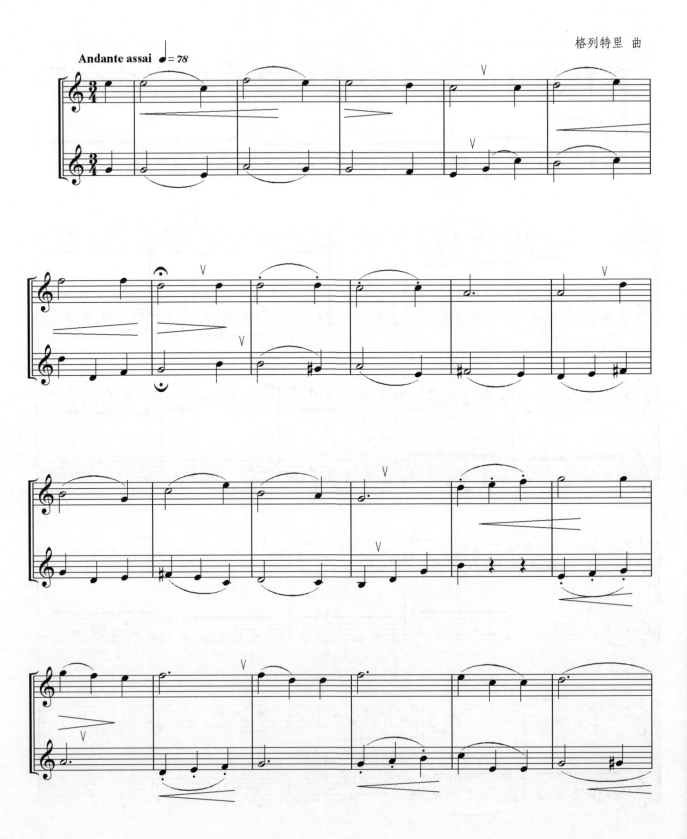

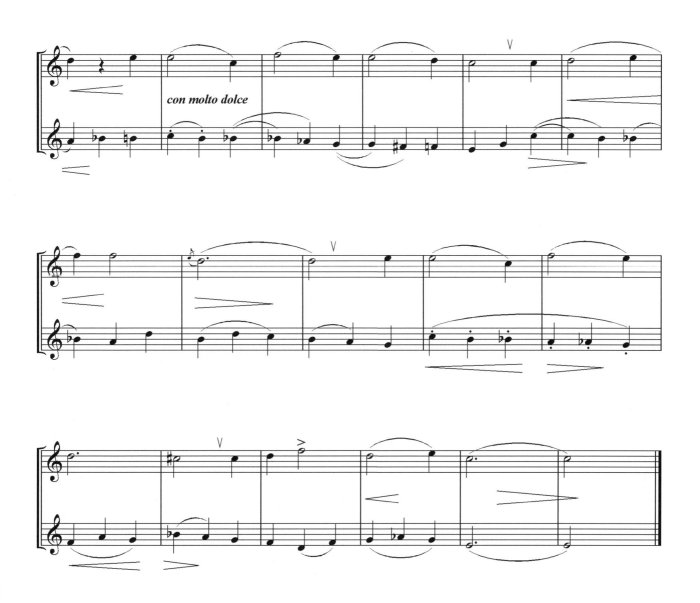

153

25.《大马士革之花》圆舞曲

萨菲利奥 曲

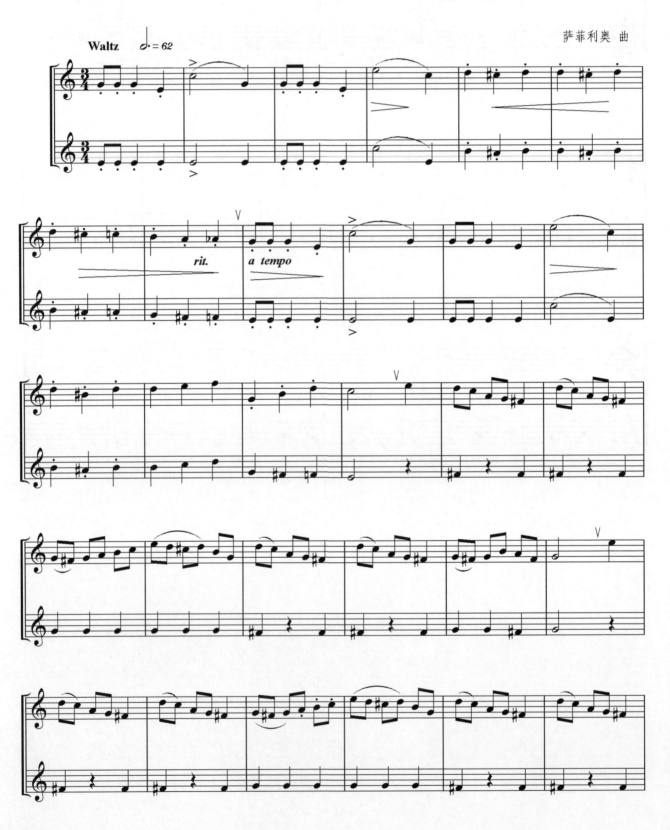

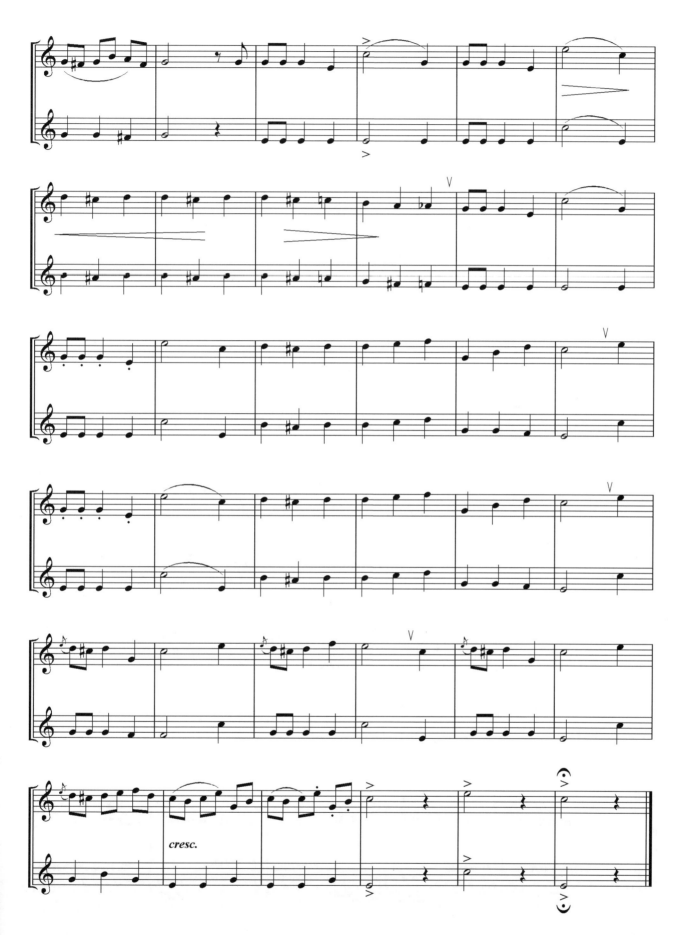

26. 猎 狐 人

佚名曲

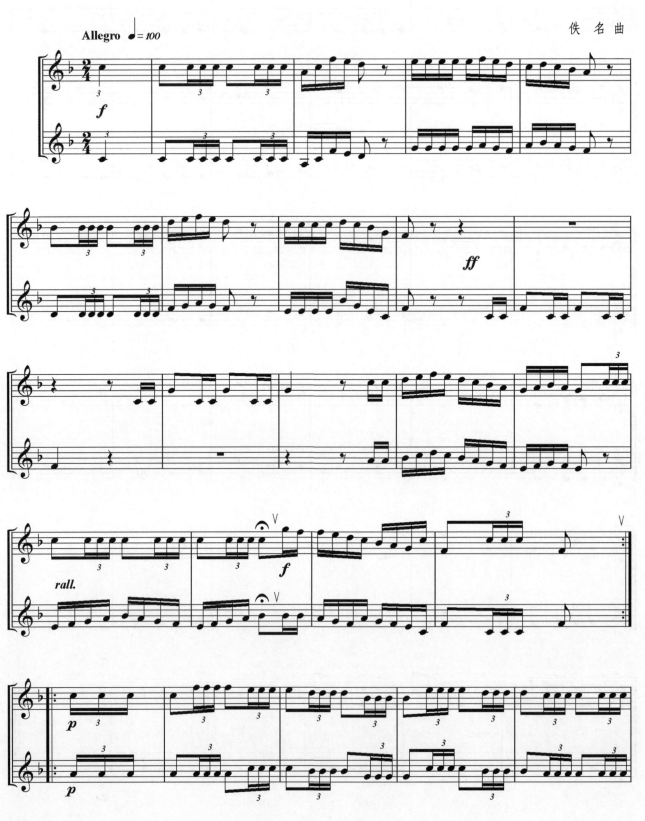

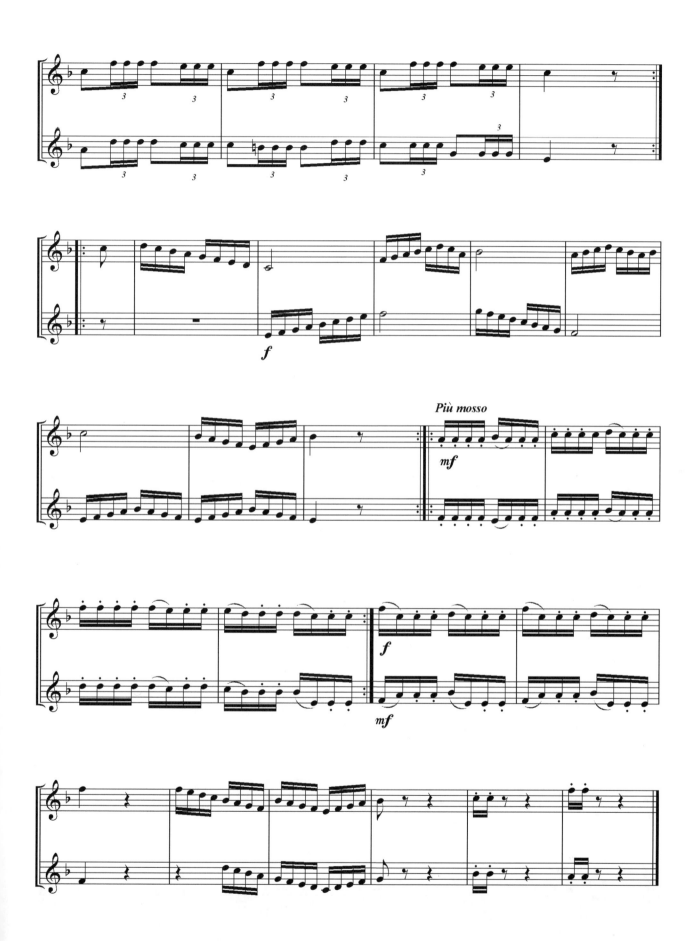

第三节 最新流行金曲

1. 斑马 斑马

宋冬野 曲

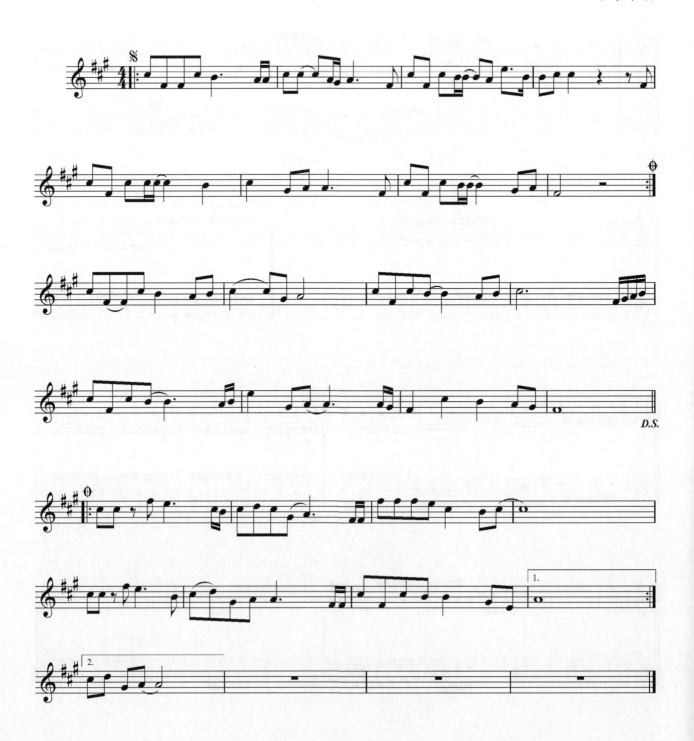

2. 不将就

李荣浩 曲

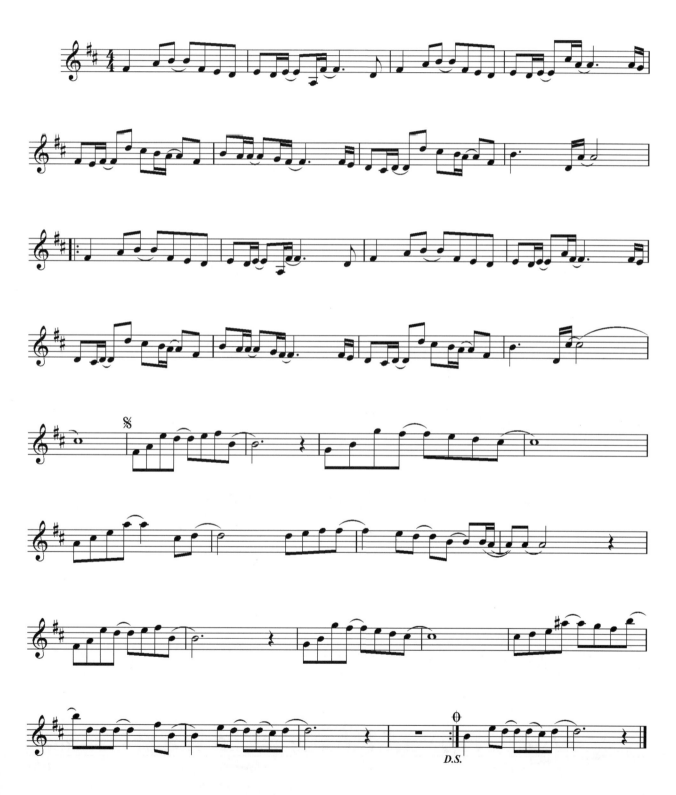

3. 成 都

赵雷曲

4. 梨花又开放

因札幌 曲

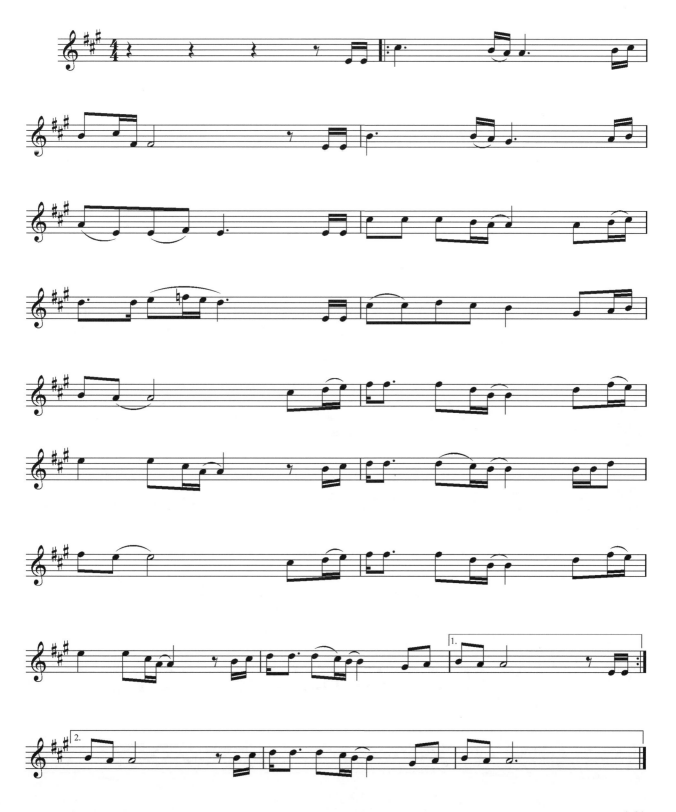

5. 宠 爱

刘佳曲

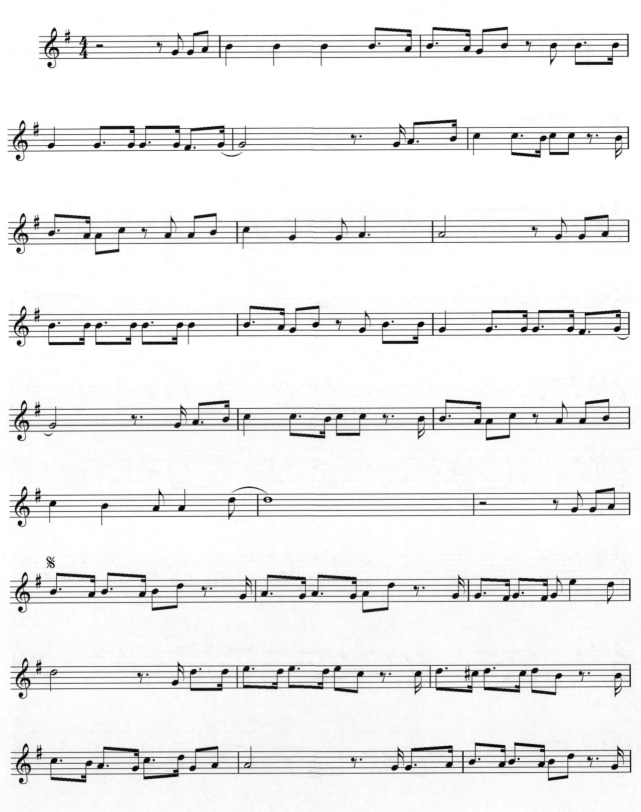

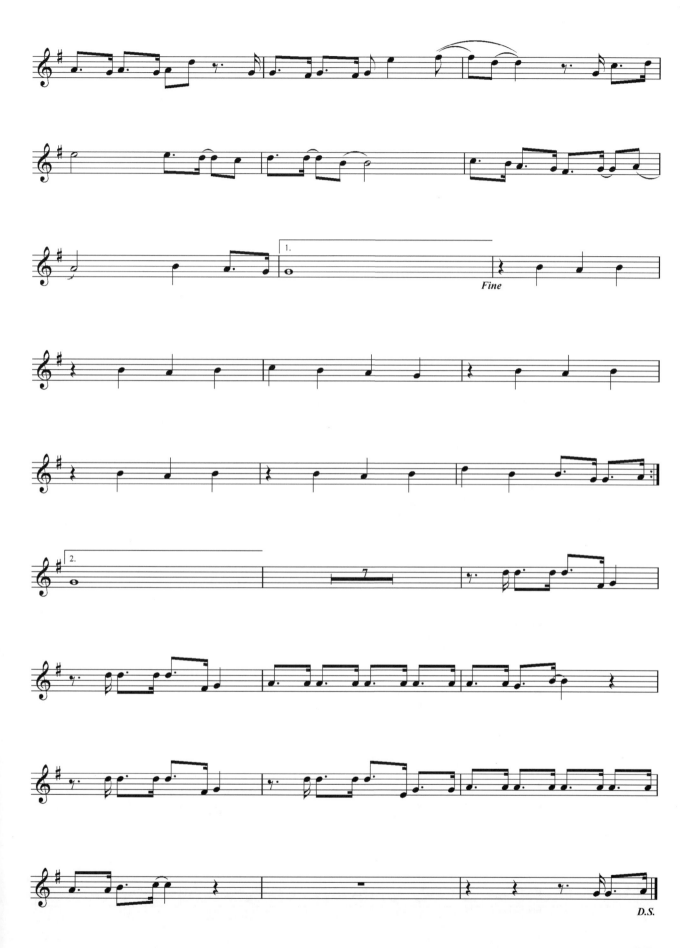

6.春天里

汪峰 曲

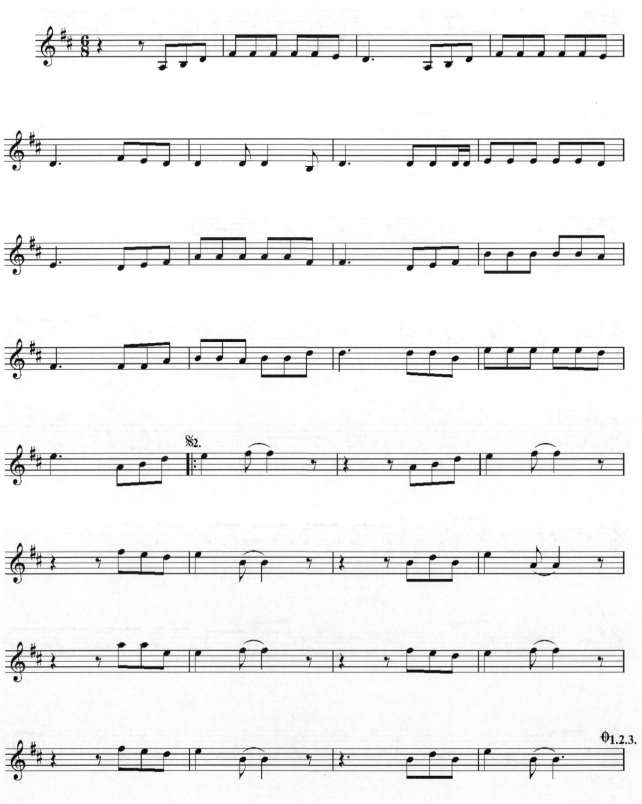

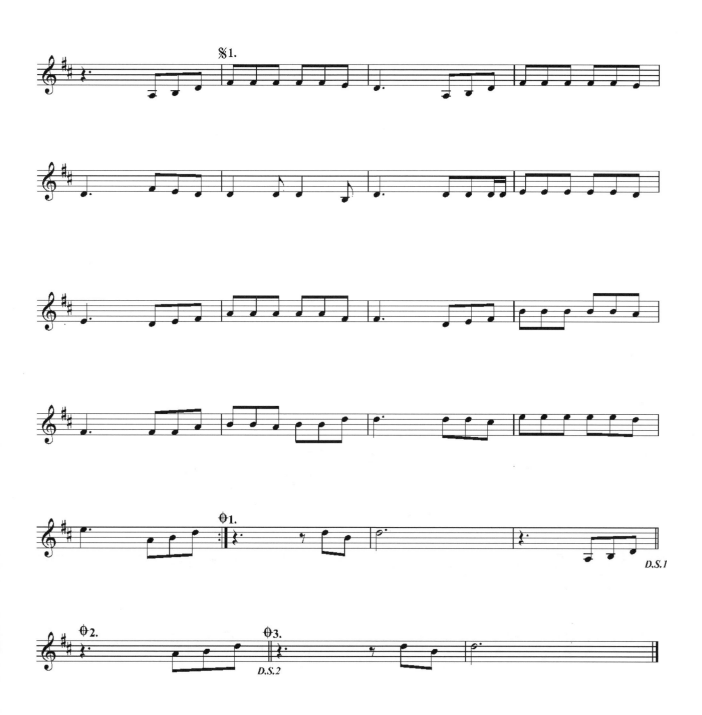

7.匆匆那年

梁翘柏 曲

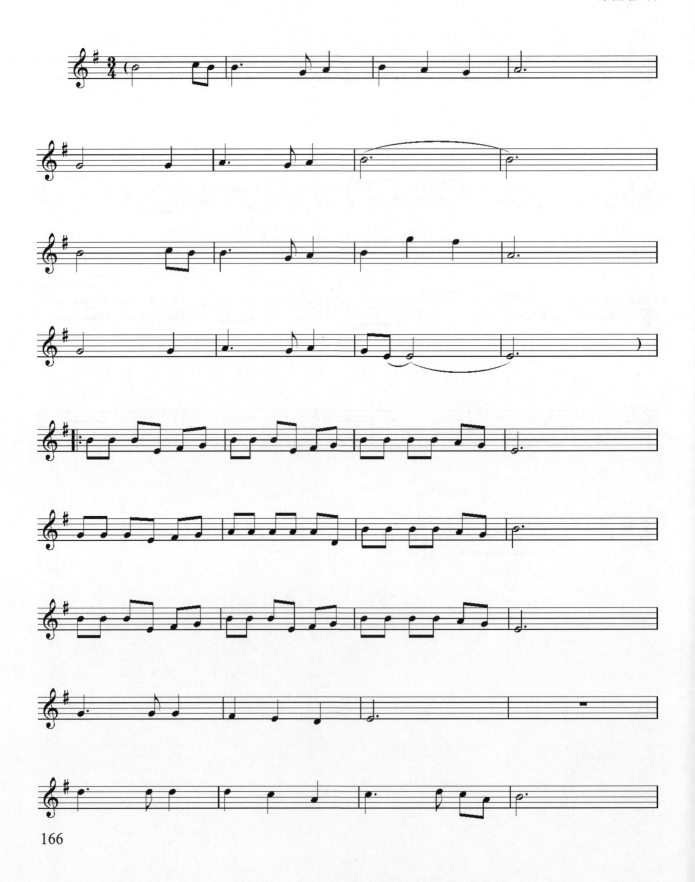

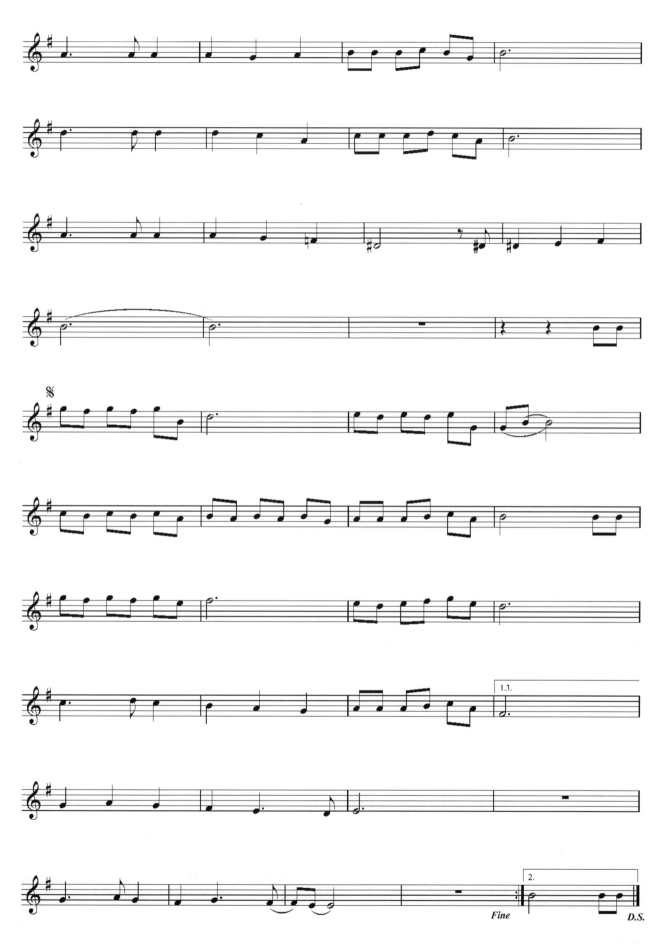

8. 当你老了

赵照 曲

9. 记　得

林俊杰 曲

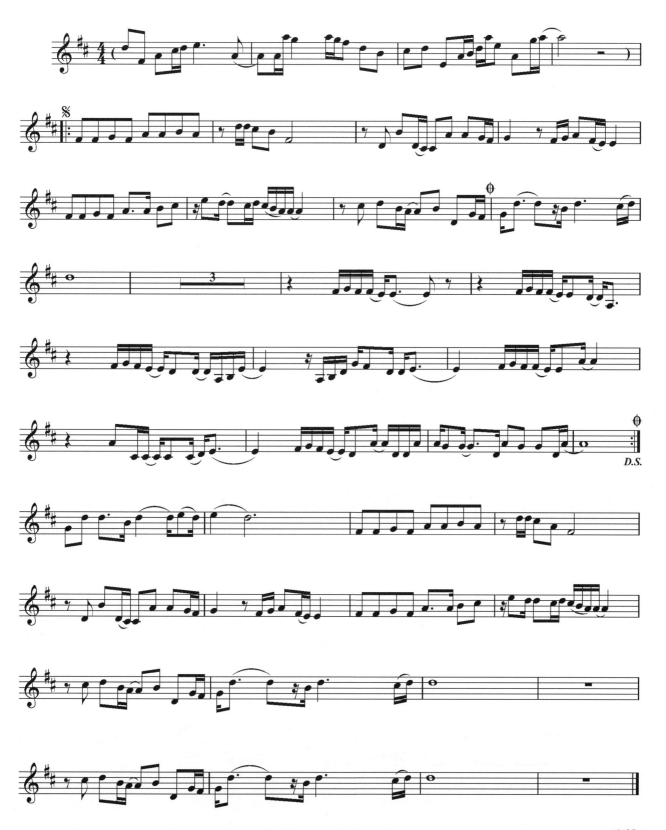

10. 江南

林俊杰 曲

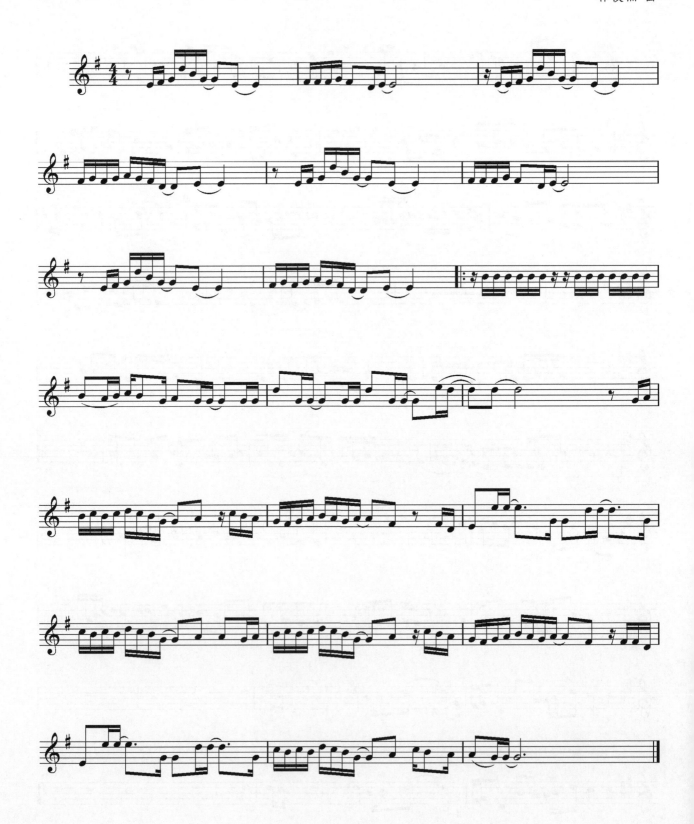

11. 玫 瑰

贰 佰 曲

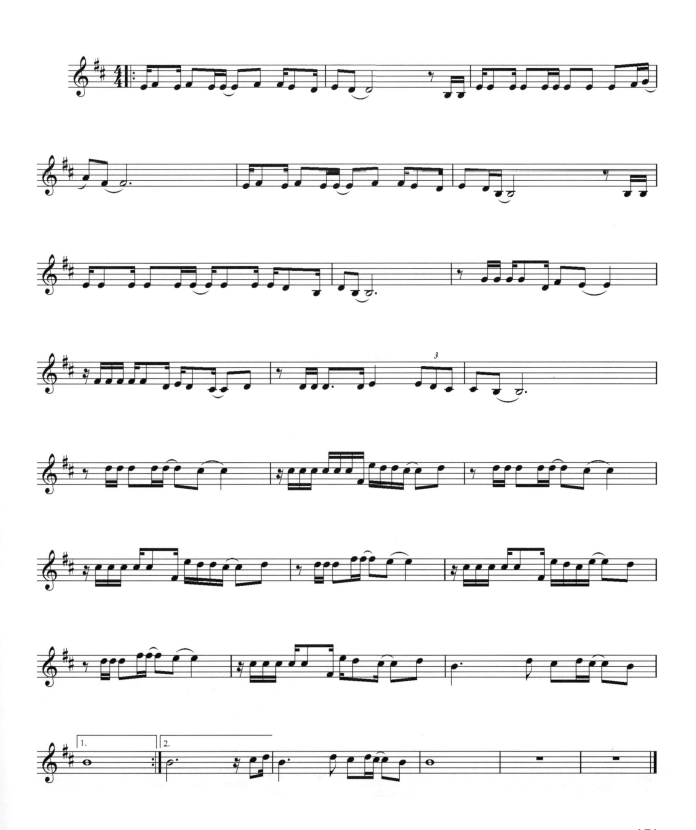

12. 那片海

韩红曲

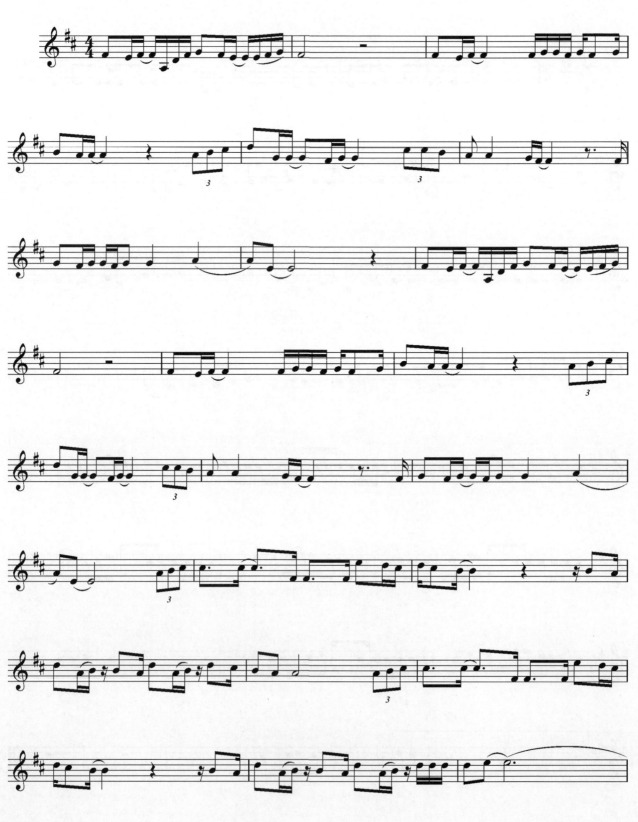

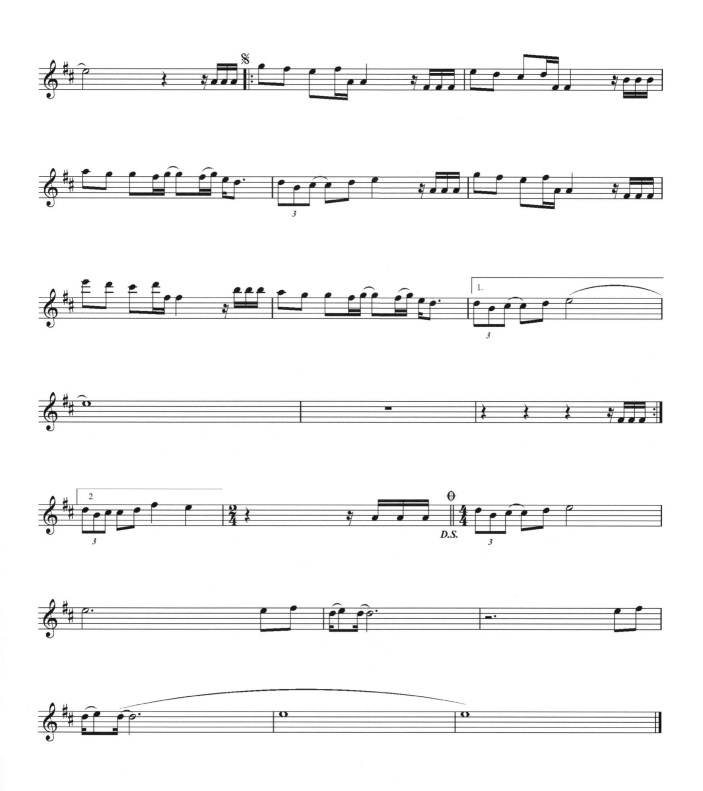

13. 默

钱雷 曲

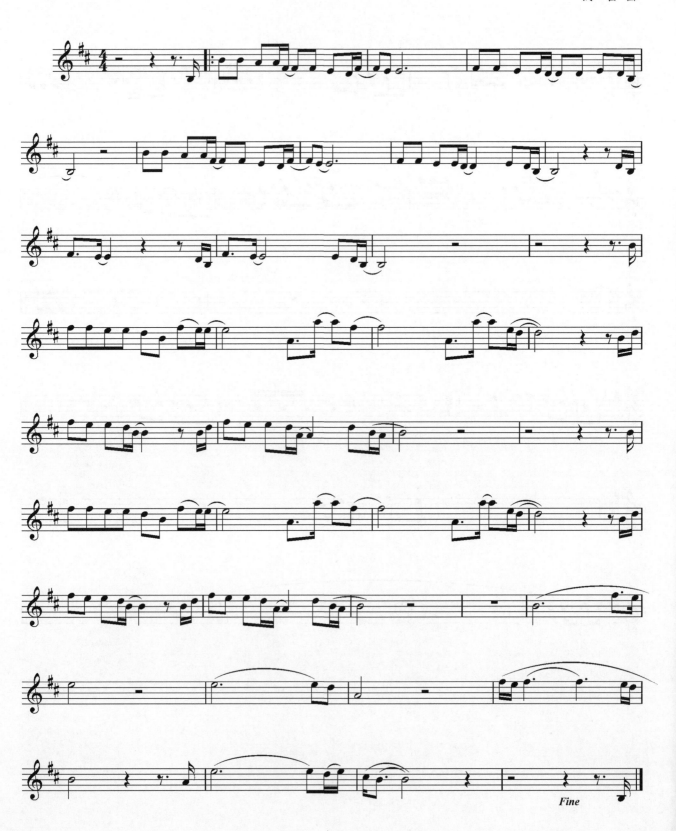

Fine

14. 南方姑娘

赵 雷 曲

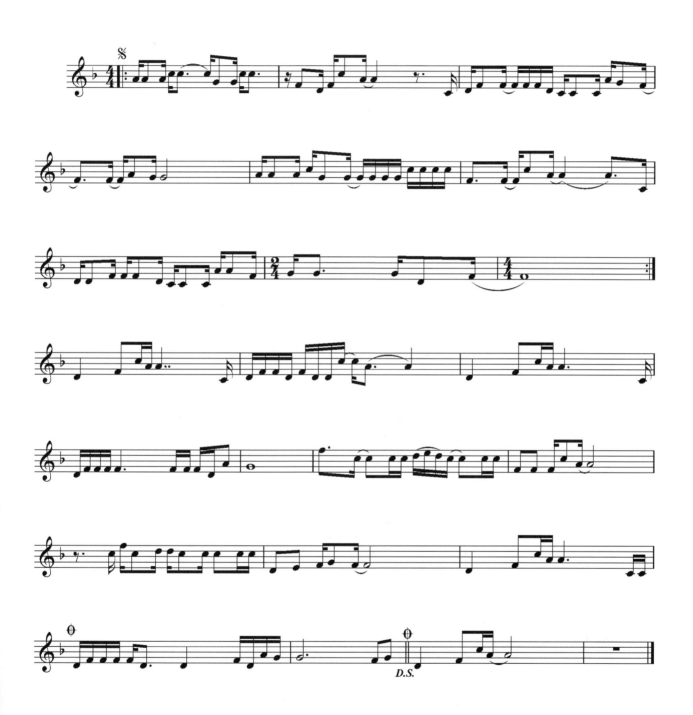

15. 你是我心爱的姑娘

汪 峰 曲

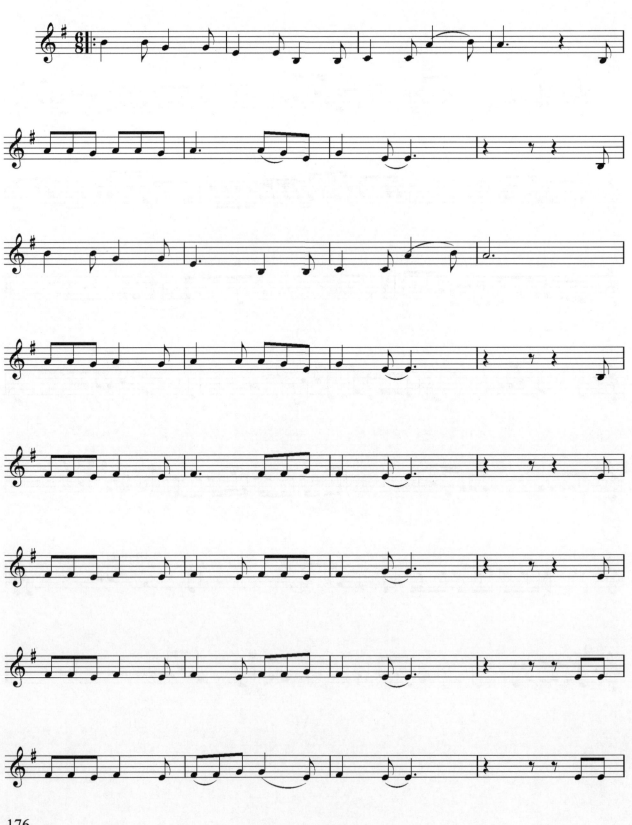

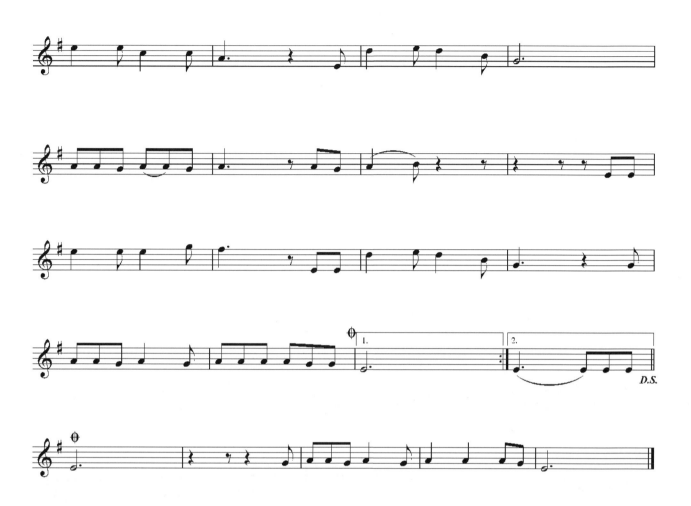

16. 逆 战

曲世聪 曲

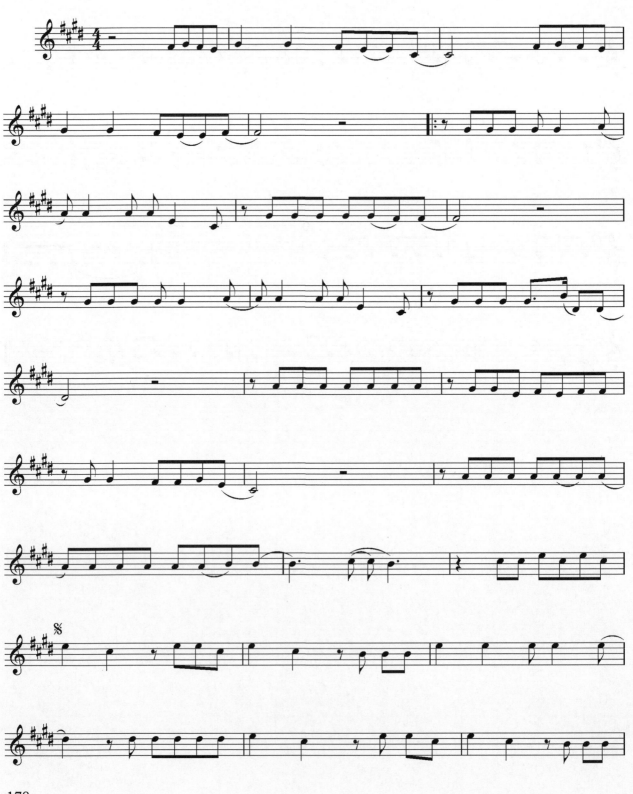

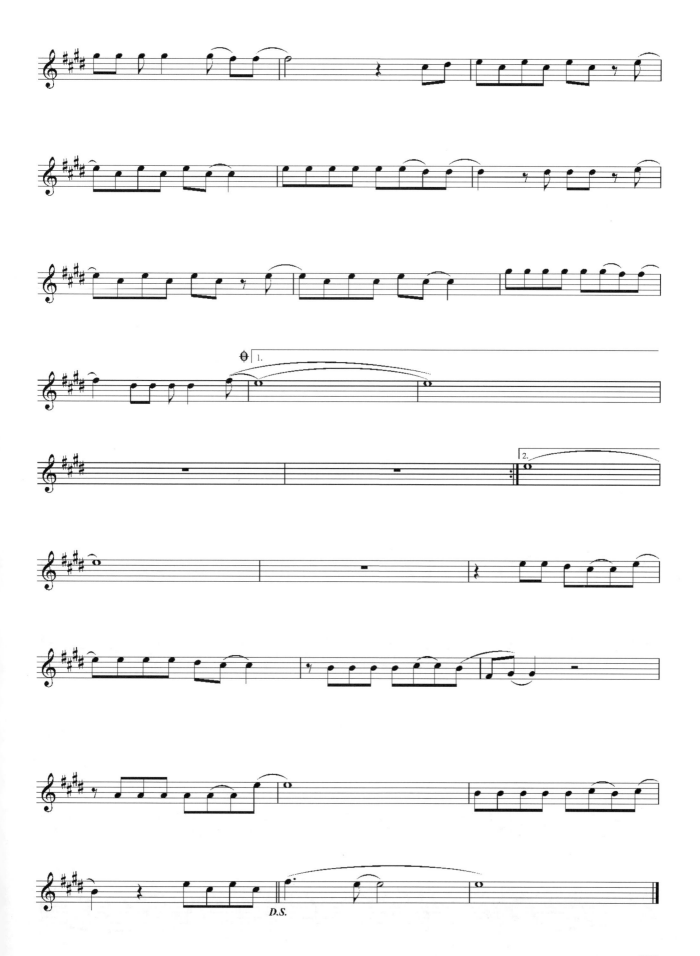

17.陪你度过漫长岁月

黎晓阳、谢国维 曲

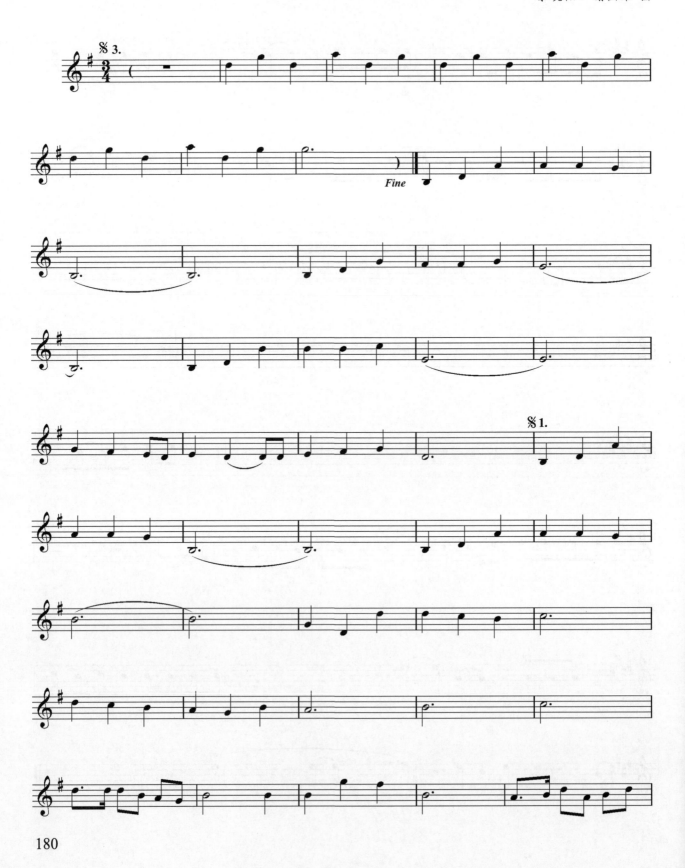

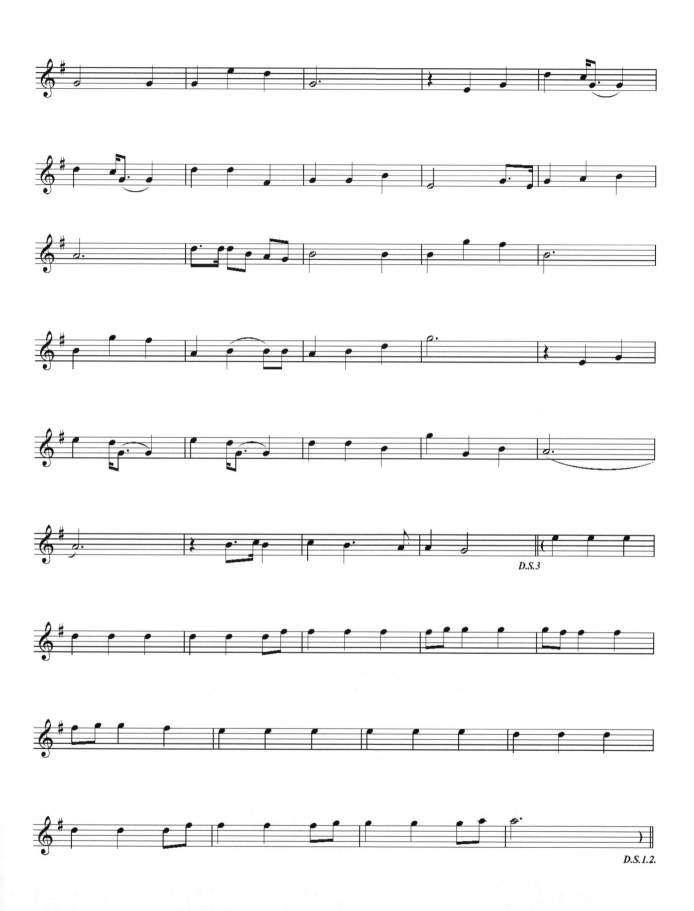

18. 你在终点等我

陈小霞 曲

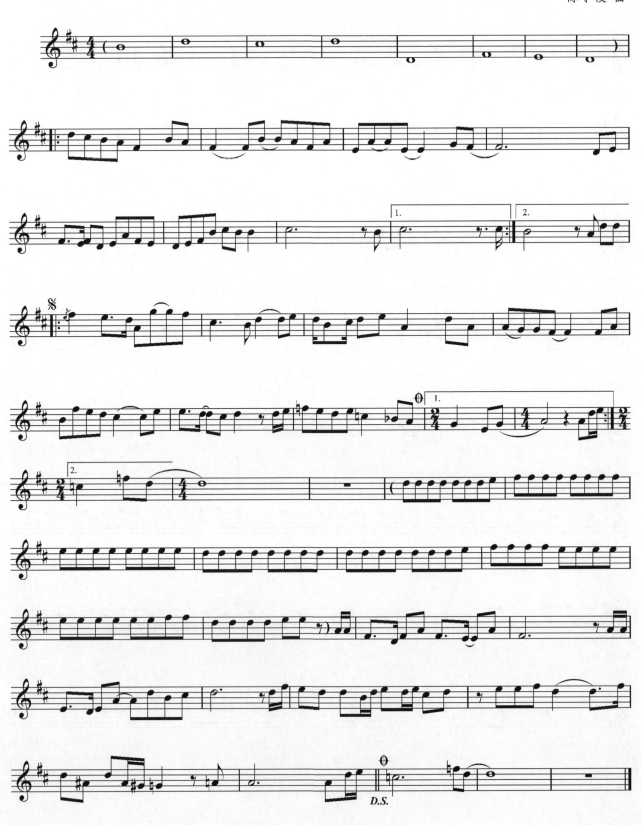

19. 漂洋过海来看你

李宗盛 曲

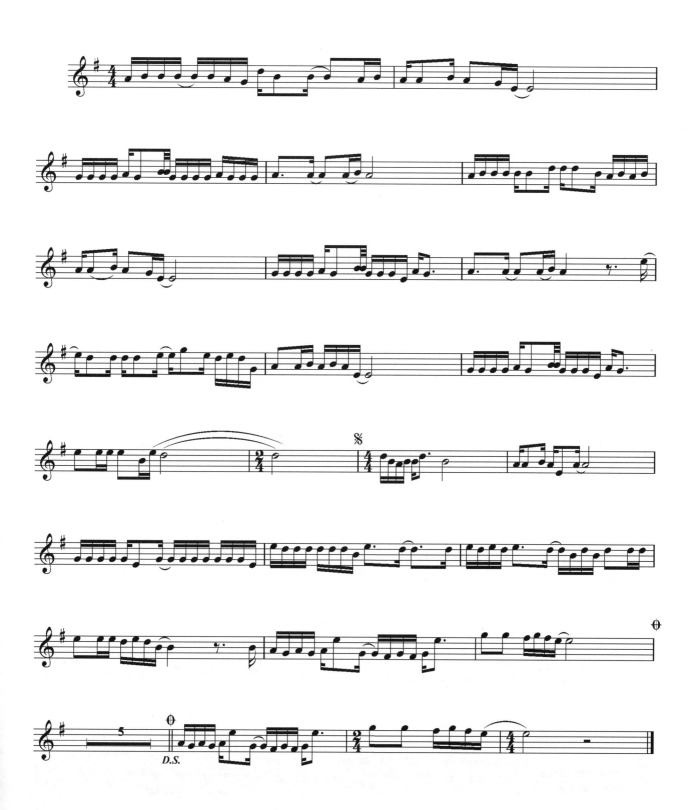

20. 平凡之路

朴树 曲

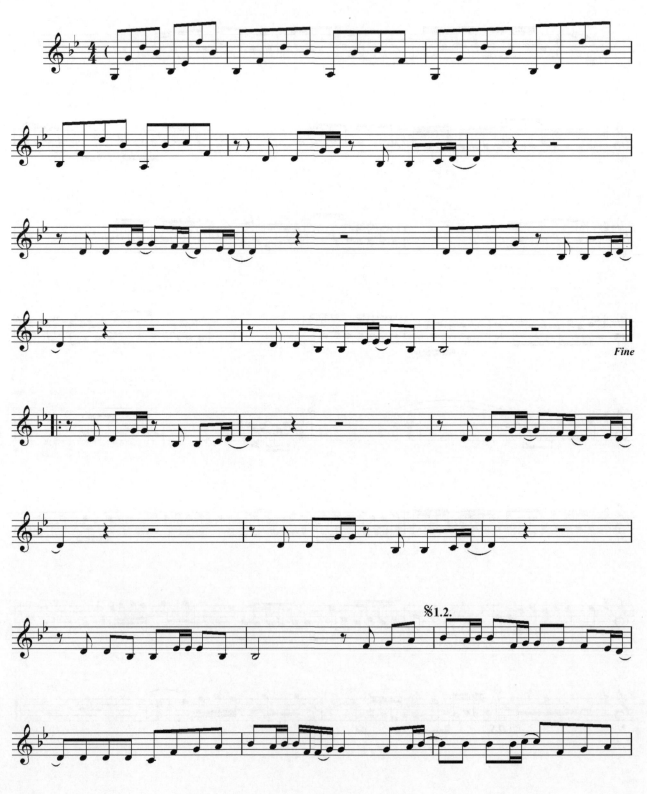

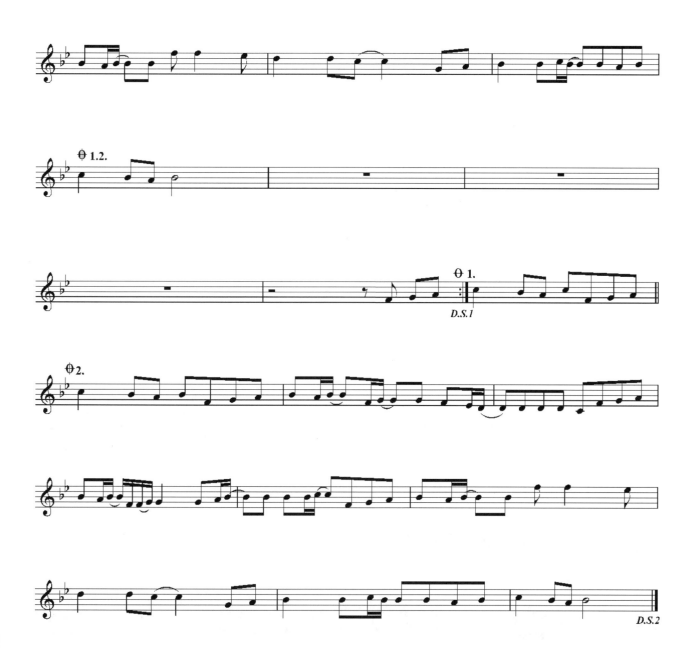

185

21. 青春修炼手册

刘佳 曲

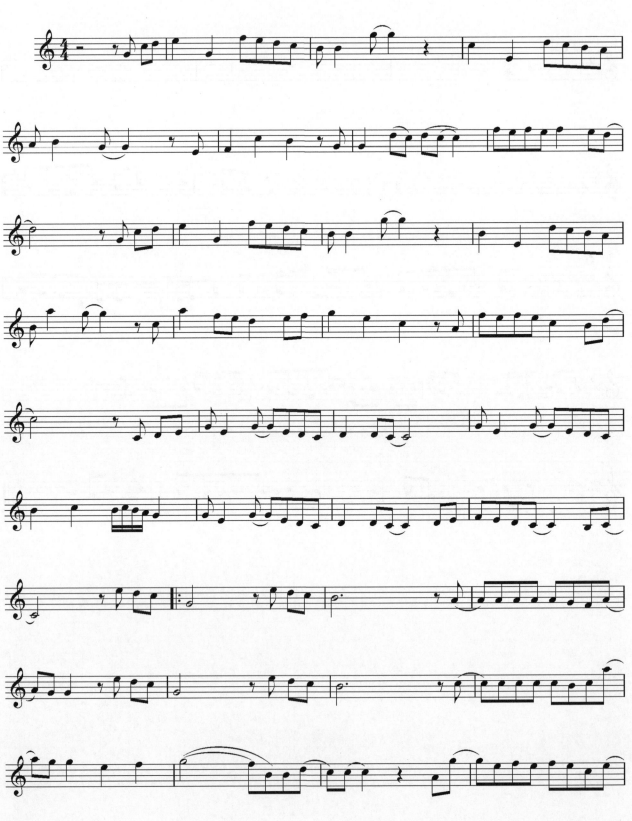

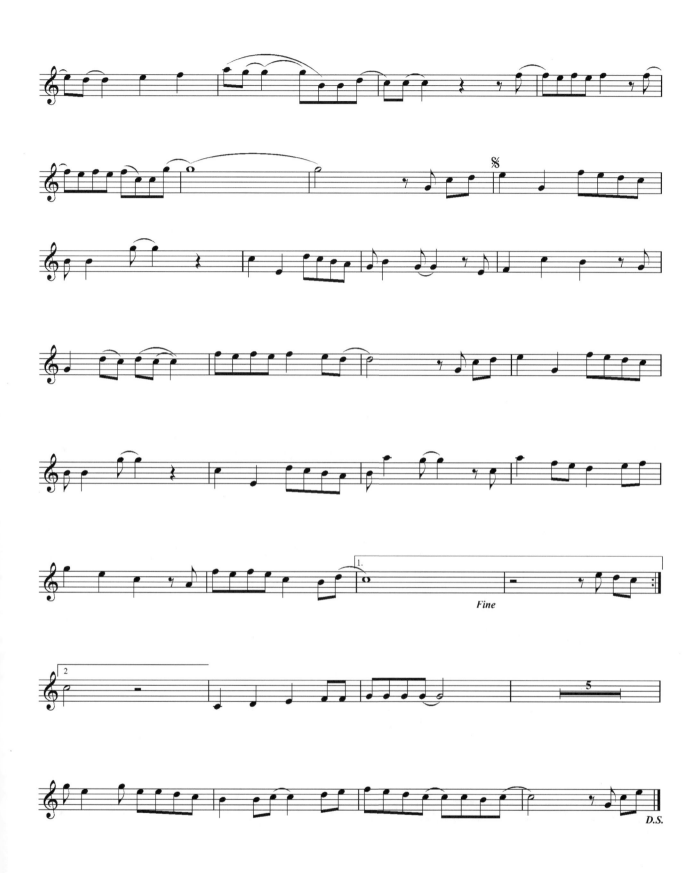

22. 青花瓷

周杰伦 曲

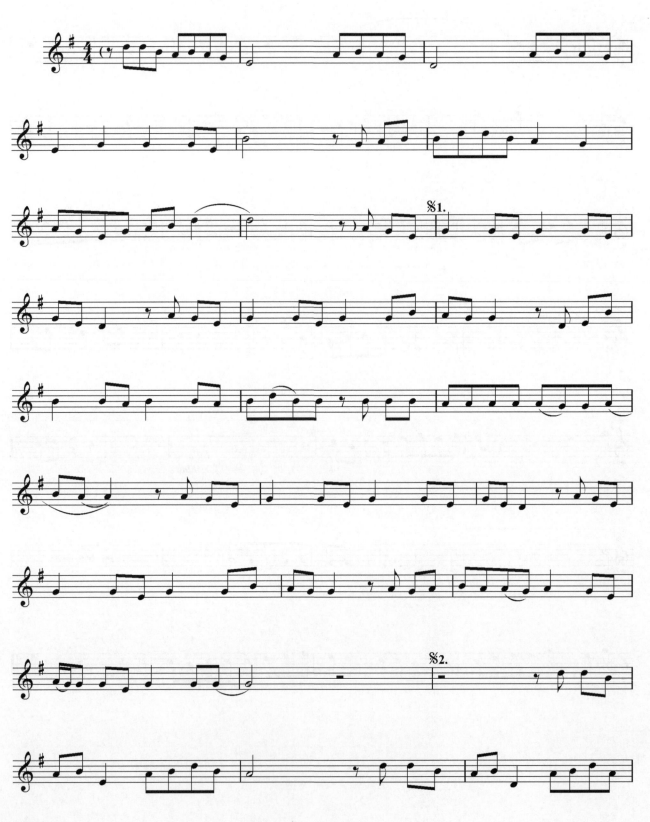

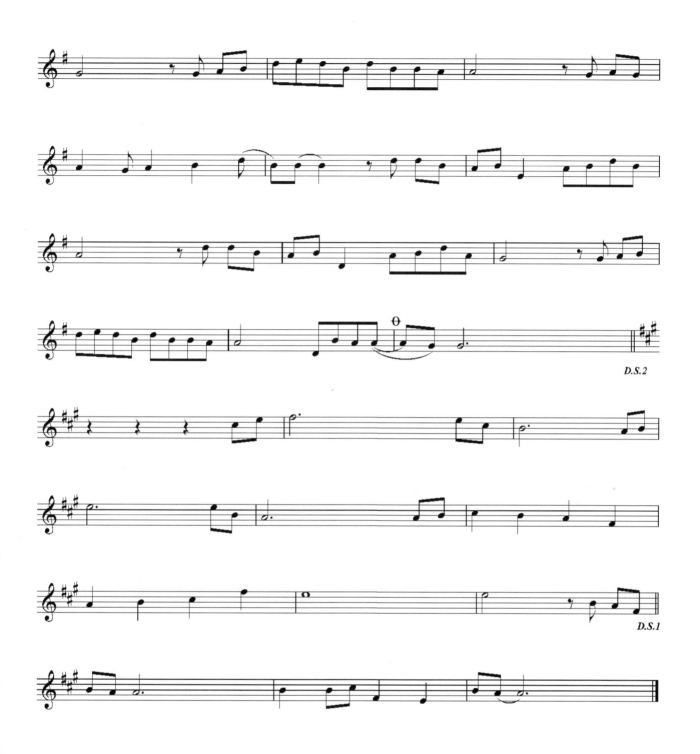

23. 少年锦时

赵 雷 曲

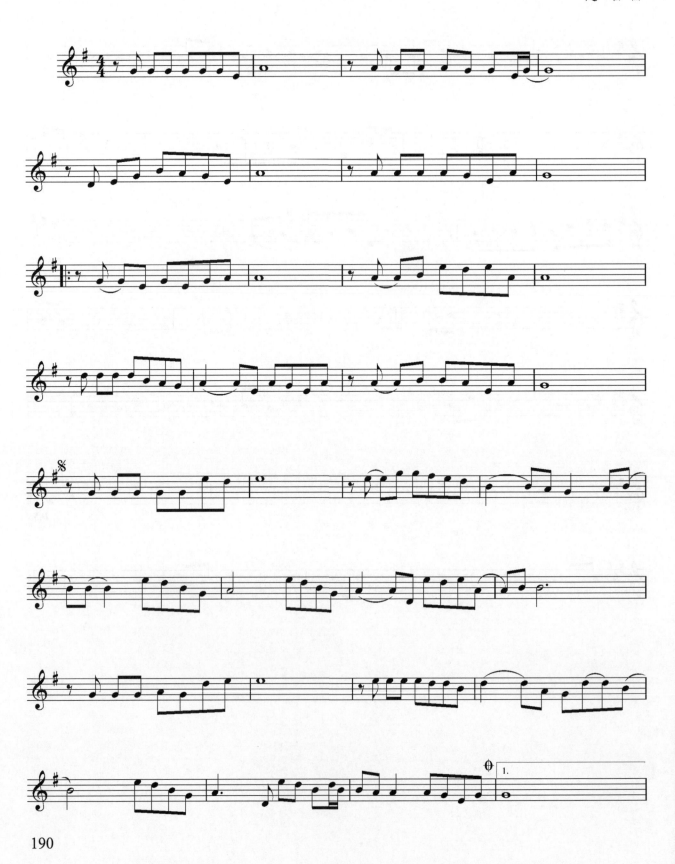

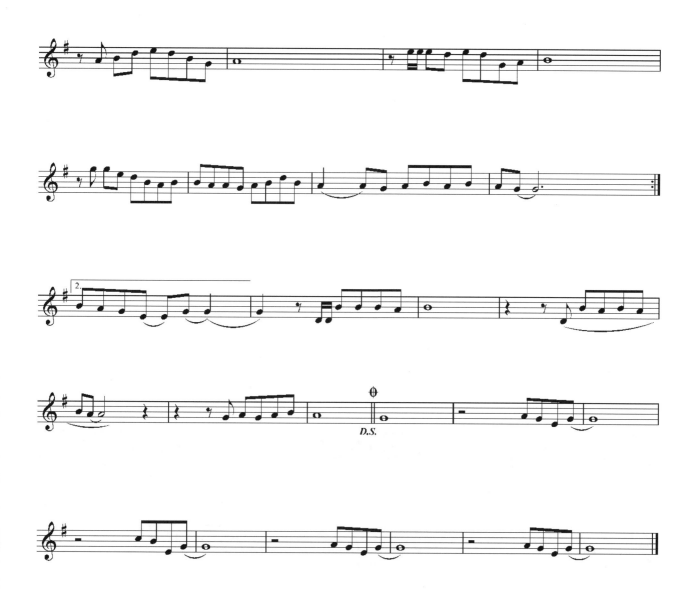

24. 天　路

印　青　曲

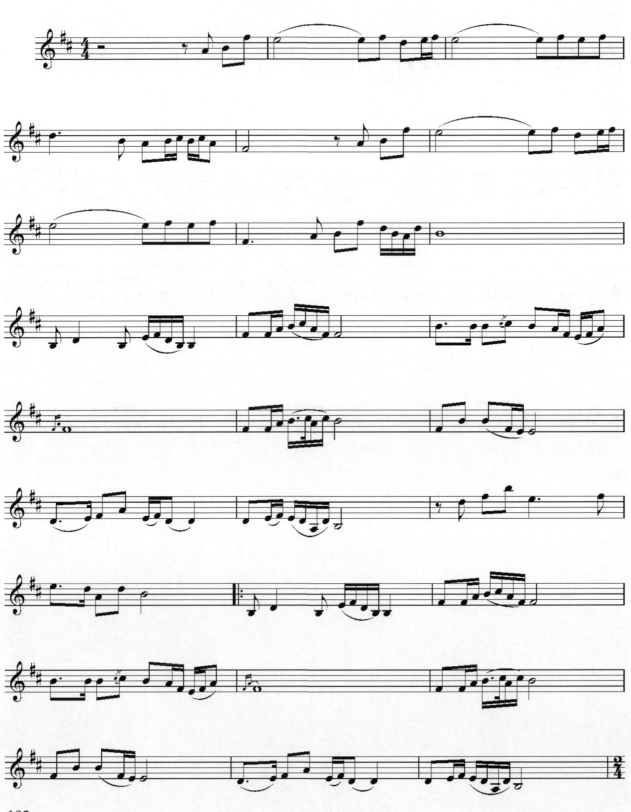

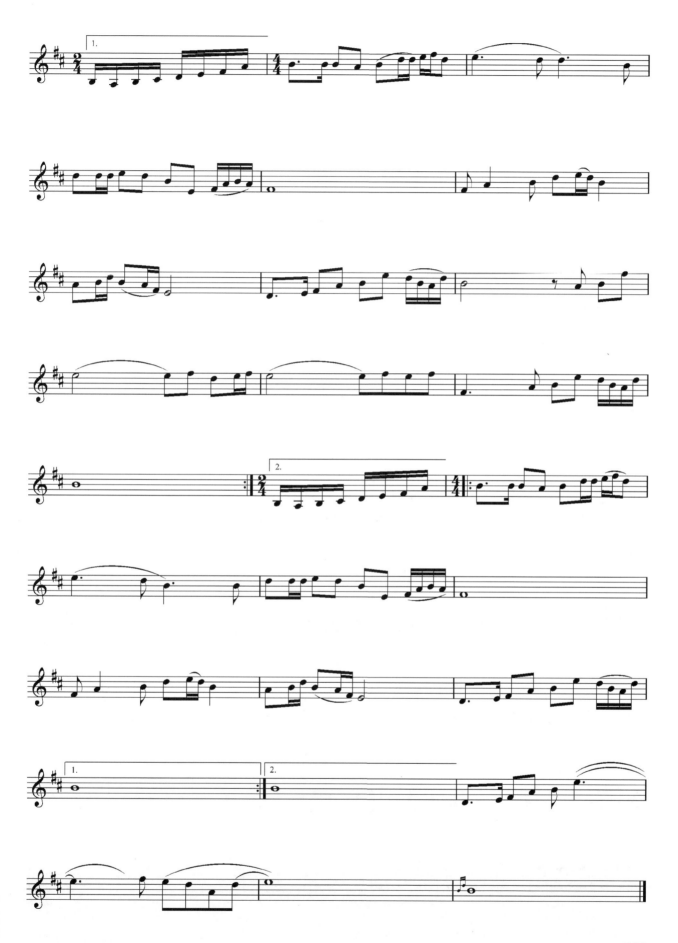

25. 全世界谁倾听你

梁翘柏 曲

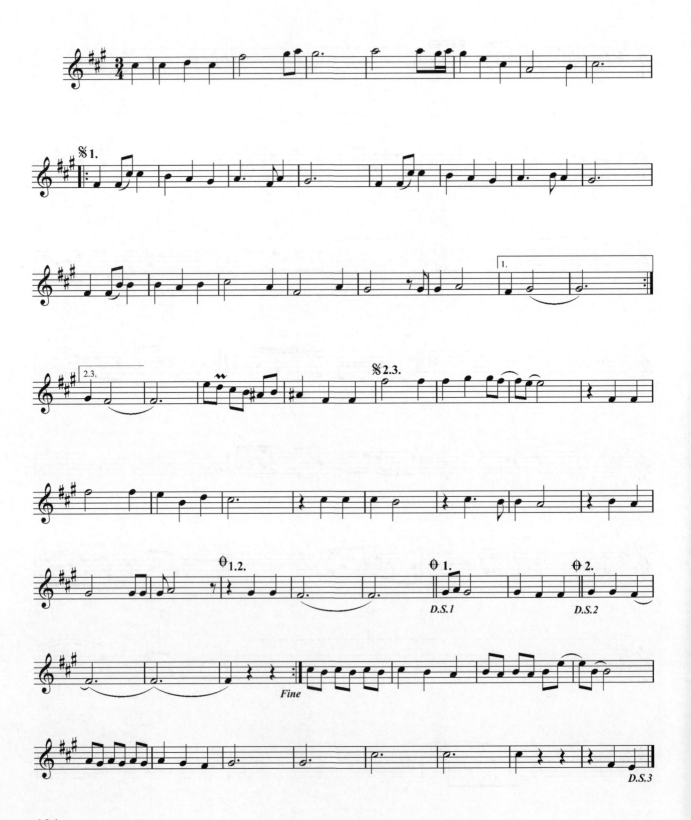

26. 唯 一

王力宏 曲

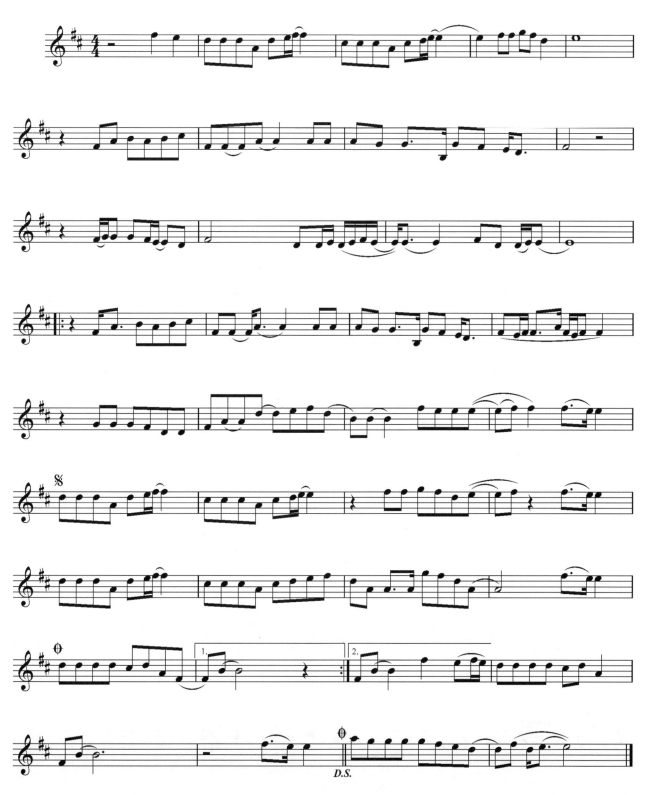

27. 小幸运

Jerry C 曲

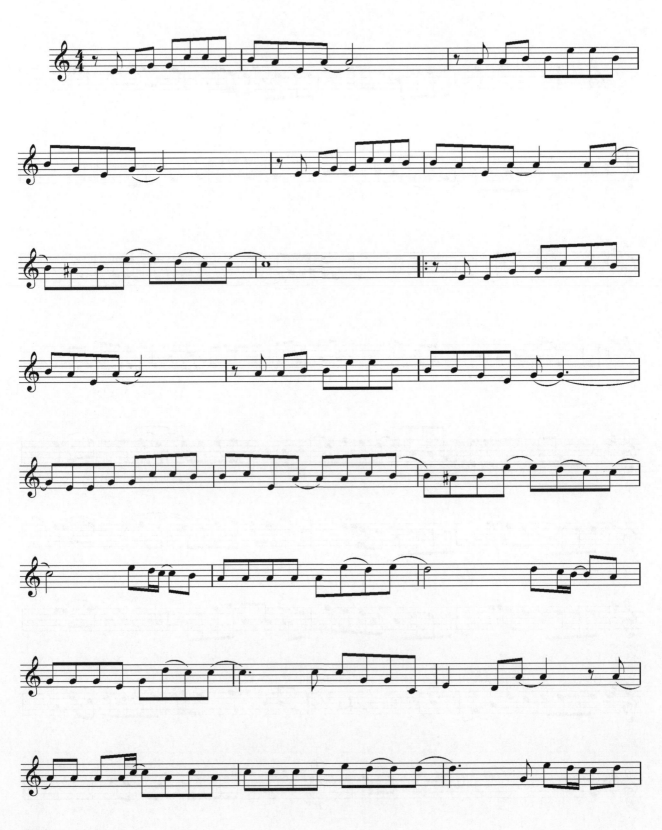

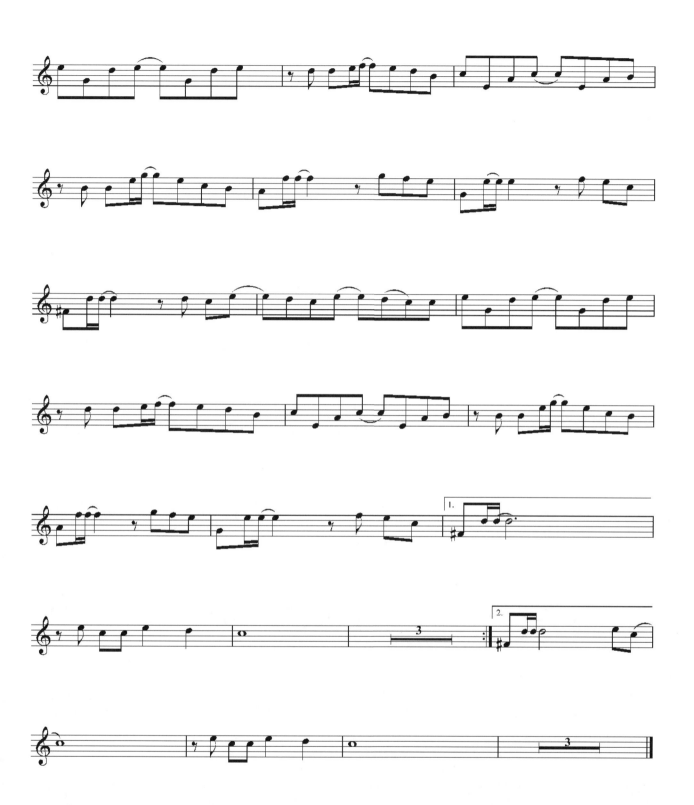

28. 我要你

樊 冲 曲

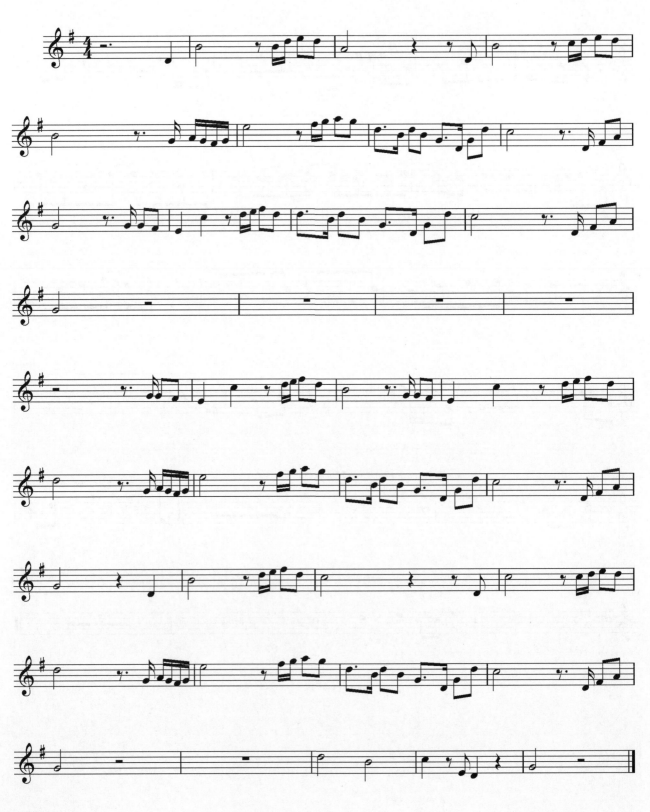

29. 新不了情

鲍比达 曲

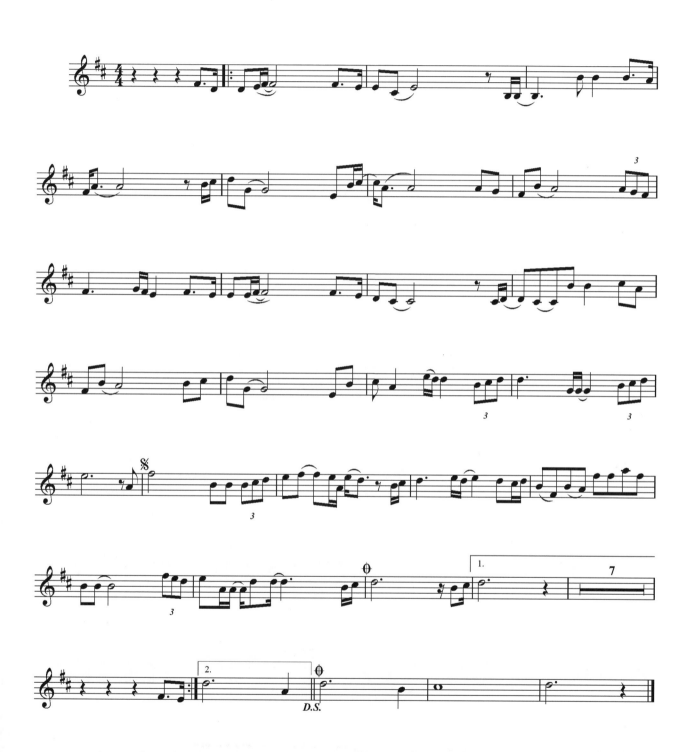

30. 演　员

薛之谦 曲

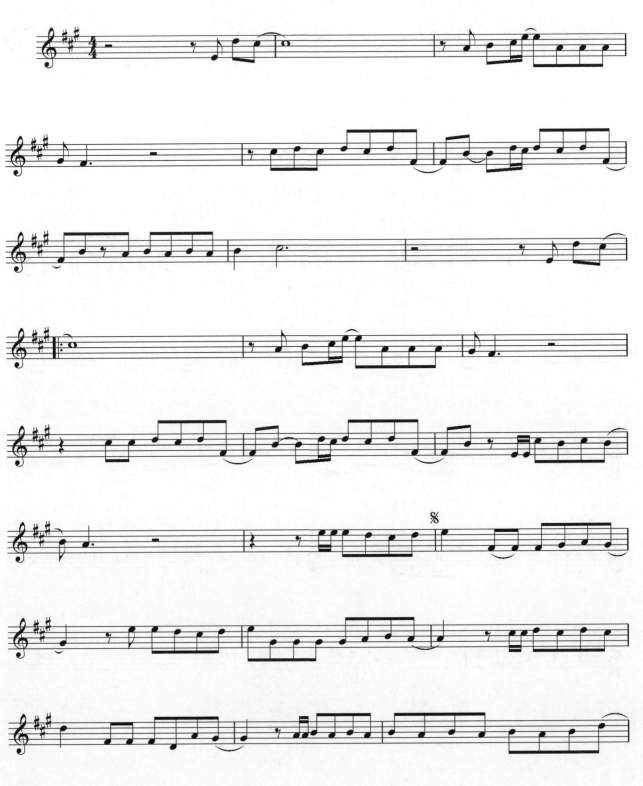

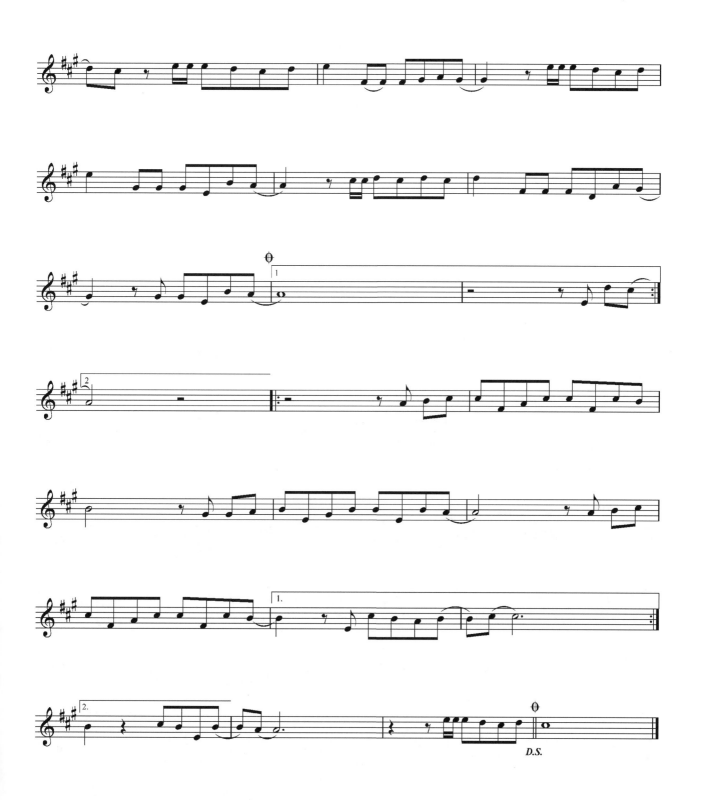

31. 烟花易冷

周杰伦 曲

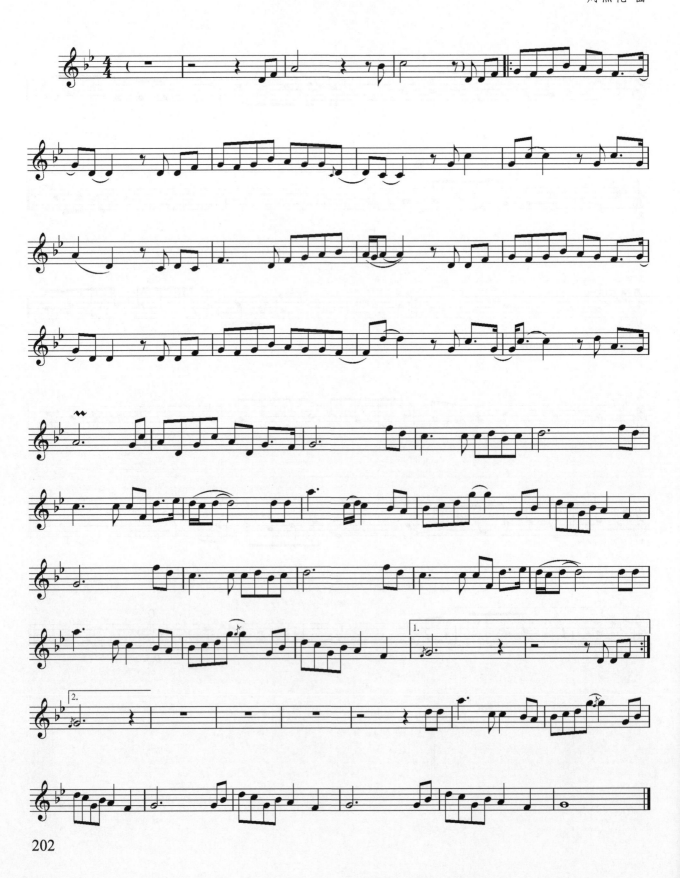

32. 一千年以后

林俊杰 曲

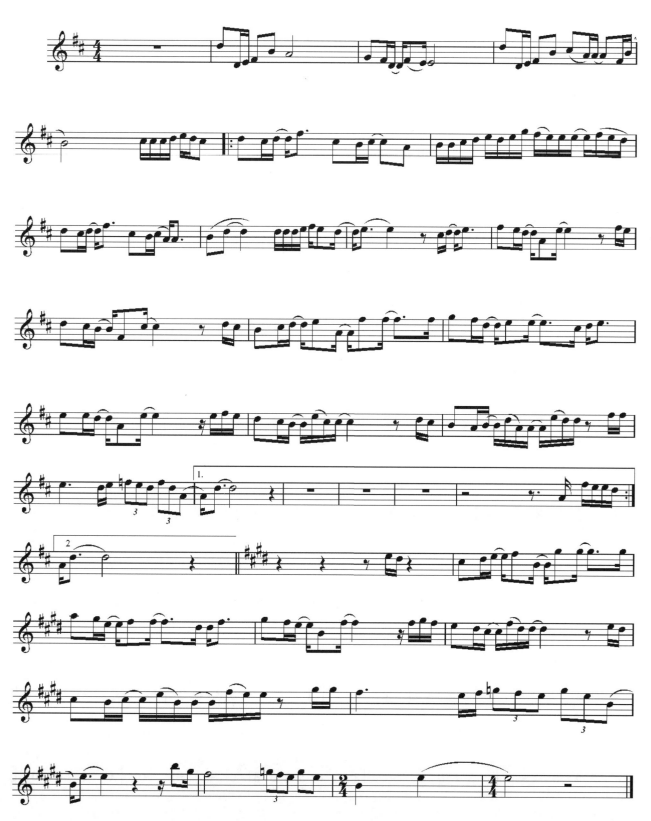

第四节 简谱经典乐曲

1. 鸿 雁

蒙古族民歌

1=G 4/4

2. 父 亲

王太利 曲

1=♭E 4/4

(i 3̇ 2̇ 65 | 6 5 3 — | i 3̇ 2̇· 5 | 3̇ — — 67 |

i 3̇ 2̇· 17 | i 545 67 | i· 3̇ 2̇· 5 | 6 — — —) |

15 1343 21· | 15 1233 — | 15 13· 43 21· | 32 21 1 — |

15 13· 43 21· | 65 5433 — | 15 13· 43 20·1 | 32 21· 1 01 |

6 6·6 5330·3 | 45 15 3 17 | 6 6·6 7550·5 | 65 433 — |

2 — — 067 ‖: iiii 7 067 | 7773 2̇·i 067 | ii ii i766 7 |

6 5 — 067 | iiii 7 067 | 7773 7·i 067 |

iiii 3̇ 2̇ 76 | 1. 6 — — 067 :‖ 2. 6 — — — | 0 0 0 0 ‖

3. 因为爱情

1=F 4/4

小 柯 曲

0 5 6 1 1 6 1 2 | 3 2 2 — 1 6 | 3 2 6 3 2· 1 | 6· 0 6 7 |

1 1 6 3 3 2 2 | 3 2 2 2 3 | 3 — — — | 0 0 0 0 |

0 5 6 1 1 6 1 2 | 3 2 2 — 1 6 | 3 2 6 3 2· 1 | 6· 0 6 7 |

1 1 6 3 3 2 2 | 1 6 1 3 5 | 2 — — — | 0 0 2 3 5 |

‖: 5 3 3 0 5 5 3 | 2 5 5 — 6 7 | 1 1 1 7 1 7 7 | 5 3 3 — 5 3 |

5 6 6 0 5 6 5 | 5 1 1 — 6 1 | 3 2 6 3 2 6 6 5 | 5 — 2 3 5 :‖

[2.] 3 2 6 3 2 6 3 2 2 — 5 3 5 | 5 3 3 — — | 0 0 0 0 | 0 0 0 0 |

0 0 0 0 | 0 0 0 0 ‖ 0 5 6 1 1 6 1 2 | 3 2 2 — 1 6 |
D.S.

3 2 6 3 2· 1 | 6· 0 6 7 | 1 1 6 3 3 2 2 | 3 2 2 2 3 | 3 — — — ‖

4. 红豆

柳重言 曲

5. 风吹麦浪

1=♭E 4/4

李健 曲

0 56 | 2 1 1 1 7 7 2 1 1 1 | 7 6 6 #5 6 6 0· 6 | 3 2 2 2 6 6 3 2 2 2 | 7 6 6 5 5 5 0 56 |

2 1 1 1 7 2 1 1 1 | 7 6 6 6 7 6 0· 6 | 3 2 2 2 6 3 2 2 2· 2 | 2 3 3 4 3 2 2 54 |

3· 2 3· 2 3· 2 3 2 1 7 | 1 - 0 6 5 | 4· 3 4· 3 4 4 3 2 1 | 2 - 0 2 54 |

3· 2 3· 2 3· 2 3 2 1 7 | 1 - 0 6 5 | 4· 3 4· 3 4 4 3 2 5 | 5 2 2 0 0 | 0 0 0 0 56 |

2 1 1 1 7 7 2 1 1 | 7 6 6 #5 6 6 0· 6 | 3 2 2 2 6 3 2 2 2 | 7 6 6 5 5 5 0 56 |

2 1 1 1 7 2 1 1 1 | 7 6 6 6 7 6 0· 6 | 3 2 2 2 6 3 2 2 2· 2 | 2 3 3 4 3 2 2 54 |

3· 2 3· 2 3· 2 3 2 1 7 | 1 - 0 6 5 | 4· 3 4· 3 4 4 3 2 1 | 2 - 0 2 54 |

3· 2 3· 2 3· 2 3 2 1 7 | 1 - 0 6 5 | 4· 3 4· 3 4 4 3 2 5 | 5 2 2 0 0 ‖

6. 稳稳的幸福

1=♭B 4/4

小 柯 曲

0 56 ‖: 3 0· 3 5332 2123 | 2 6̣ 6̣ 0 0661 | 4 4 44 5 32· 0221 |

2 3 32 3̣ 3 0 55 | 5 0· 5 5555 536̣ | 32 1 1 0 0221 |

2 2 2 22 6̣2· 6̣ 6̣ | 1 2 1 — 6 1̇ | 2̇ 6 2̇1̇ 6 0· 5 2̇ 1̇ |

2̇ 2̇ 2̇1̇ 5 5 0· 5 | 2̇ 3 2̇1̇ 6 0· 2̇ 2̇ 35 | 5̇3· 3̇ — 6 1̇ |

2̇ 6 2̇1̇ 6̇ 6 2̇ 2̇ | 2̇ 1̇ 35 3̇ 3 0 6 1̇ | 2̇ 6 2̇3̇ 2̇ 0· 1̇ 1̇6· |

[1.
2̇1̇· 1̇ — (0 5 6 1̇ | 1̇ 6 2̇ — 0 5 6 1̇ | 1̇ 5 3̇ — 0 5 6 1̇ |

1̇ 6 2̇ 2̇ 5 2̇ 5 | 3̇ — — 0 5 6 1̇ | 1̇ 6 2̇ — 0234 | 4 3 3 2 1 0123 |

3 2 1 6̣ 0 1̇ 2̇ | 3̇ — 2̇) 0 5 6 :‖ [2. 2̇1̇· 1̇ — 6 1̇ ‖ 2̇1̇· 1̇ — 6 1̇ |
D.S.

2̇ 6 2̇ 1̇ 6 — | 0 0 0 0 6 1̇ | 2̇· 3̇2̇ 1̇ 6 1̇ — — ‖

7. 好久不见

陈小霞 曲

1=F 4/4

$\underline{5}$ 4̂3̂3 — | 3̂2̂ 7̂1̂1 — | 0 1̇ 6̇ 5̇ 3̇2 1 | 2 — 0 0 |

$\underline{5}$ 4̂3̂ 3· 5 | 1· 1 2̂1̂ 1· 55 | 6̣ 4 4 5̂3̂ | 2 — 0 0 |

0 5̣ 4̂3̂ 3 — | 3̂2̂ 2̂1̂1̂ 0 | 0 5̣ 6̇ 5̇ 3̇2 1 | 2 — 0 0 |

$\underline{5}$ 4̂3̂ 3 0 4 | 5 1 2̂1̂ 1· 6̣7̣ | 1 3̂6̣ 6̣ 2̂1̂ | 1 — — 0·3 |

‖: 5 3 5 3 2 3 5 | 3̂2̂1̂ 1 0 0 | 0 6 6̇ 5̇ 3̇ 5 | 3 3̂2̂ 2 0 0̂1̂ |

2 1 2 1 6̣ — | 6 5 2 3̂ 3· 3 | 2 — 2 1 1̂6̂ | 2 — 0 0̂3̂ :‖

²⁾ 2 1 1̂6̂ 6̣ 0 1̂2̂ | 3· 5̂3̂2̂1̂ 1 | 0 0 3 5̣ 2 | 2̂1̂ 1 0 0 | 0 0 0 0 ‖

210

8. 时间都去哪了

1=F 4/4

董冬冬 曲

9. 如果云知道

季忠平 曲

10. 冰 雨

1=F 4/4

潘协庆 曲

11. 天　意

陈耀川 曲

1=C 4/4

12. 会呼吸的痛

1=C 4/4

宇 恒 曲

13. 把悲伤留给自己

陈升 曲

$1=bE$ $\frac{4}{4}$

0 5 5 6 ‖: 1 1 1 0 1 1 2 | 3 3 3 - 3 5 | 6 1 1 0 5 6 5 | 3 - - 3 5 |

2 2 2 0 3 2 1 | 6 - - 6 1 | 2 2 2 0 3 2 1 | 5 - - 5 - 0 5 5 6 :‖

[2.3.] 2 2 2 0 3 2 3 | 5 - - - | 5 - 0 1 1 1 | 2 2 2 - 2 1 | 2 3 3 - 3 3 |

2 2 1 2 1 6 1 | 1 - - 5 5 | 6 6 6 0 5 6 5 | 3 - - 6 1 | 2 2 2 0 3 2 3 |

5 - 0 1 1 1 | 2 2 2 - 2 1 | 2 3 3 - 3 3 | 2 2 1 2 1 6 1 | 1 - 0 5 5 5 |

6 6 6 0 5 6 5 | 3 - - 3 5 | 2 2 2 0 3 2 1 | 5 - - 6 1 | 1 - - - |
(0 3 5 5 - |

0 0 6 5 3 2 1 | 0 5 1 2 2 1 5 | 3 2 1 2 2 1 1 | 3 5 5 5 5 1 5 | 0 0 6 3 5 2 |

1 5 1 3 3 1 5 1 | 1 5 3 2 2 1) :‖ 5 - - - | 5 - 0 5 5 6 | 1 1 1 0 1 1 2 |
0 0 0 5 5 6 ‖
D.S.

3 3 3 - 3 5 | 6 1 1 0 5 6 5 | 3 - - 3 5 | 2 2 2 0 3 2 1 | 6 - - 6 1 |

‖: 2 2 2 0 3 2 1 | 5 - - 5 6 | 1 - - - | 1 - - 3 5 :‖

14. 没那么简单

萧煌奇 曲

1=♭E 6/8

15. 如果没有你

16. 天天想你

1=♭E 4/4

陈志远 曲

17. 城里的月光

1=♭E 4/4

陈佳明 曲

0 5 5 5 5　3 1 | 2 3　1 1　- | 0 1 6̣ 1　2 3　1 6̣ | 6̣ 5· 　5　- |

0 5 5 5 5　3 1 | 2 3　1 1　- | 0 1 6̣ 1　2 3　1 6̣ | 6̣ 2·　2　- |

0　6̣ 1　1 1·　| 2· 3 3 3　2 3 | 4 3 2 1　1　6̣ | 3 - - - |

0　6̣ 1　1 1 2 1 | 2· 3 3 3　2 3 | 4 3 2 1　1　6̣ | 6̣ 5·　5　- |

‖: 5　3 5　6　5 | 1·　2 3　1 | 1̇　2̇ 1̇　6　3 | 5 - - - |

6　5 6　1̇·　6 | 5 - 3·　3 | 2 3　5 3　2　1 3 | 3 2·　2　- |

5　3 5　6　5 | 1·　2 3　1 | 1̇　2̇ 1̇　6　3 | 5 - - - |

6　5 6　1̇·　6 | 5 - 3·　3 | 2 3　5 3　2　1 6̣ | 6̣ 1·　1　- :‖

6　5 6　1̇·　6 | 5 - 3·　3 | 2 3　5 3　2　1 6̣ | 1 - - - ‖

18. 美丽的神话

1=G 4/4

崔浚荣 曲

19. 千千闕歌

Kohji Makaino 曲

20. 飘 雪

K. KUWATA 曲

$1=\flat E$ $\frac{4}{4}$

(3̣5̣ 6̣1 35 6i̇ | 3̇6 5 6̇6 3̇5 | 15̣ 6̣1 43 65 | 3̇4 5̇3 i̇4 |

67 56 45 3 | 3̇ 2̇3 i̇ - | 2̇ 5̣2̇ 3̇ 2̇ | i̇ - 2̇ 6 |

7 - i̇ 2̇) | 35 6i̇· 5 23 | 22 12 3 - | 35 6i̇· 5 23 |

23 12̇1 1 - | 23 21 2 12 | 35· 32 3 35 | 6 65 3 35 |

23· 21̇1 2 - ‖: 35 6i̇· 5 23 | 23̇2 12 3 - | 35 6i̇· 5 23· |

23 12̇1 1 - | 23· 21 2 12 | 35· 32 3 35 | 6 65 33· 35 |

23· 21 2 - | 35 6i̇ 2̇ 3̇ | 2̇i̇i̇ i̇ - 2̇i̇ | 3 35 23 3̇2̇1̇ |

1̇1̇ 1̇ - - :‖ (3̇ 2̇3̇ i̇ - | 2̇ 5̣2̇ 3̇ 2̇ | i̇ - 2̇ - |

7 - i̇ 2̇ | 3̇ 2̇3̇ i̇ - | 2̇ 5̣2̇ 3̇ 2̇ | i̇ - 2̇ 6 |

7 - i̇ 2̇) ‖ 1̇1̇ 1̇ - - 1̇ - - - | 0 0 0 0 ‖
D.S.

21. 至少还有你

22. 有多少爱可以重来

23. 单身情歌

陈耀川 曲

$1=$♭E $\frac{6}{8}$

24. 只要你过得比我好

1=C 4/4

小虫曲

($\dot{4}\dot{3}$ $\dot{2}\dot{1}$ 5 — | $\dot{2}\dot{1}$ 76 3 — | 4 — 5 — | 1 — 0 0)12 |

3· 3 32 216 | 1 — 0 012 | 3· 3 32 216 | 65 5 — 0 35 |

6 6 6 5· 32 | 3 2 1 012 | 3· 33 2 16 | 1 — 0 012 |

‖: 3· 3 32 216 | 1 — 0 012 | 333 33 32 216 | 65 5 — 0 35 |

6 6 7 1 7 7 1 2 | 1 7 6 0 33 | 21 11 66 6 6 | 65 5 — 0555 |

$\dot{4}\dot{3}$ $\dot{2}\dot{1}$ 5 — | $\dot{2}\dot{1}$ 76 3 — | 6666 6 $\dot{1}$ 5 0 23 |

444 45 32 0555 | $\dot{4}\dot{3}$ $\dot{2}\dot{1}$ 5 — | $\dot{2}\dot{1}$ 76 3 — | 6666 6 $\dot{1}$ 5 2321 |

|1.
1 — — — | ($\dot{4}\dot{3}$ $\dot{2}\dot{1}$ 5 — | $\dot{2}\dot{1}$ 76 3 — | 4 — 5 — |

|2.
1 — 0) 012 :‖ 1 — — — | 6666 6 $\dot{1}$ 5 2321 | 1 — — — ‖

25. 月亮代表我的心

汤尼曲

26. 白天不懂夜的黑

林隆璇 曲

1=♭A 4/4

$\dot{6}\dot{6}$ 7 1 7 6 0 6 | 2 7 $\widehat{6 5}$ 5 | 0 6 7 | 1 7 6 5 6· $\widehat{5 5 3}$ | 3 — — — |

$\dot{6}\dot{6}$ 7 1 7 6 0 | 2 $\widehat{5}$ 5 3 3 | 0 6 7 | 1 7 6 5 6 4 3 3 | 3 — — — |

𝄋1 3 4 3 4 3 3 2 1 | 2 3 $\widehat{2}$ 2 | 0 6 7 | 1 7 6 5 6· $\widehat{5 5 6}$ | 6 — — — |

3 4 3 4 3 3 2 1 | 2 5· 3 2 0 | 0· 6 7 1 7 5 $\overset{3}{1 1 2}$ | 2 3 3 — — |

𝄋2. 0 0 0 $\overset{3}{3 4 5}$ | 5 6 4 3 4 $\overset{3}{2 3 4}$ | 4 5 3 2 3 $\overset{3}{1 2 3}$ | 3 4 4 2 1 7 $\overset{3}{7 1 2}$ |

4 3 3 2 $\overset{3}{3}$ 3 $\overset{3}{3 4 5}$ | 5 6 4 3 4 $\overset{3}{2 3 4}$ | 6 5 5 5 3 2 1 $\overset{3}{1 2 3}$ | 3 2 6 7 1 7 | 1 — — — ‖

D.S.2

0 0 0 0 | 0 0 0 0 | 0 0 0 0 | 0 0 0 0 ‖

D.S.1

⊕2 $\widehat{3 2 1}$ 1 1 3 3 2 1 | 6· 1 1 0 3 2 1 | 6 1 6 1 1 7 | 1 — — — ‖

27. 突然好想你

阿信曲

1=C 4/4

28. 浪人情歌

伍佰曲

1=♭E 4/4

29. 夜夜夜夜

熊天平 曲